MONTREAL
THEN & NOW

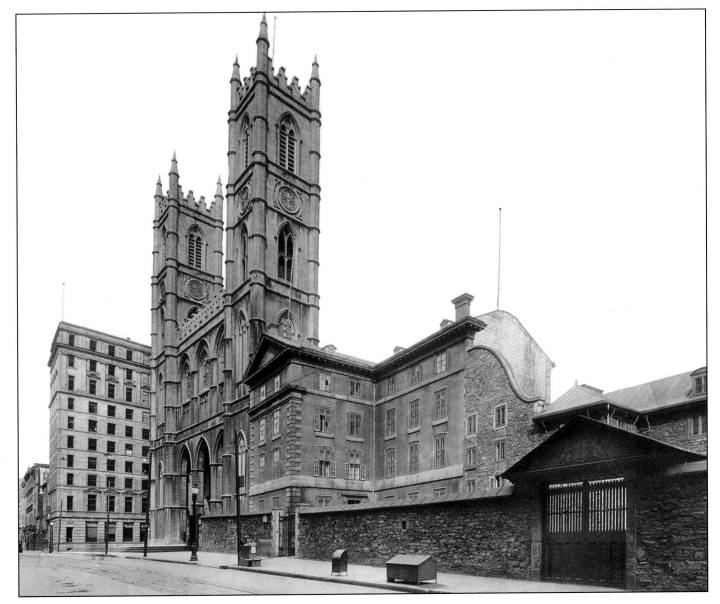

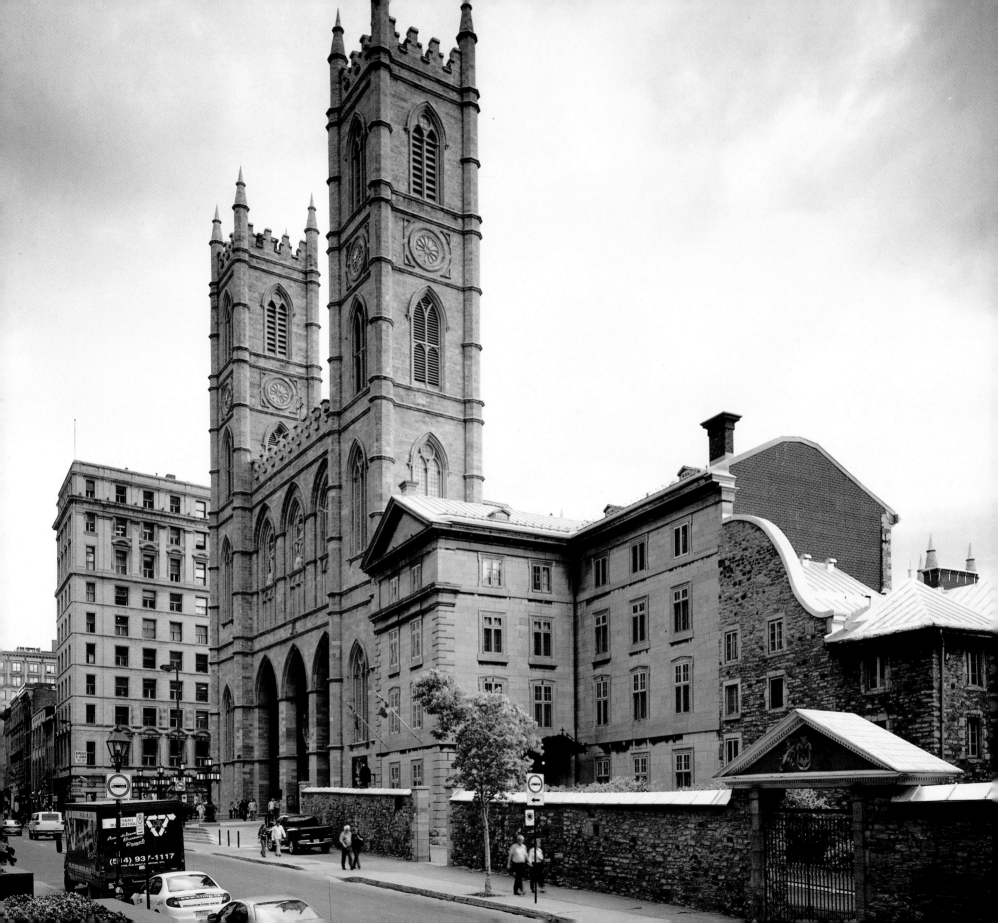

MONTREAL
THEN & NOW

ALAN HUSTAK & JOHANNE NORCHET

THUNDER BAY
P·R·E·S·S
San Diego, California

Thunder Bay Press
An imprint of the Advantage Publishers Group
10350 Barnes Canyon Road, San Diego, CA 92121
www.thunderbaybooks.com

Produced by Salamander Books,
an imprint of Anova Books Company Ltd.,
10 Southcombe Street, London W14 0RA, U.K.

Library of Congress Cataloging-in-Publication Data

Hustak, Alan, 1944-
 Montreal then & now / Alan Hustak & Johanne Norchet.
 p. cm.
 ISBN-13: 978-1-59223-598-8
 ISBN-10: 1-59223-598-0
 1. Montréal (Québec)--Pictorial works. 2. Montréal (Québec)--History--Pictorial works. 3. Historic buildings--Québec (Province)--Montréal--Pictorial works. 4. Montréal (Québec)--Buildings, structures, etc.--Pictorial works. I. Norchet, Johanne. II. Title. III. Title: Montreal then and now.

 F1054.5.M843H87 2006
 971.4'28--dc22
 2006044548

Printed in China

2 3 4 5 10 09 08 07

DEDICATION
For Stéphane Lajoie-Plante.

PICTURE ACKNOWLEDGMENTS
The publisher wishes to thank the following for kindly supplying the photographs that appear in this book:

Then photographs:

Anglican Diocese of Montreal Archives: p84.
Archives de la Chancellerie de Archevêché de Montréal (ACAM): p126.
Alan Hustak Collection p8, p34, p36, p42, p46, p48, p62, p70, p80, p86, p88, p92, p98, p100, p108, p110, p120, p124, p128, p130, p132, p134, p136, p140.
Bibliotheque National du Quebec: p6.
Canadian National Railways: p66, p68, p106.
City of Montreal Archives/Ville de Montreal Archives: p12, p20, p28, p38, p40, p58, p74, p76, p90, p96, p102, p104, p112, p114, p116, p118.
© Bettmann/Corbis p122.
John Henry Barton: p22.
Library and Archives Canada: p16, PA-110008: p138, Albertype Company/Library and Archives Canada/PA-031913: p10, Alexander Henderson/Library and Archives Canada/PA-027535: p60, Canada Book Auctions / Library and Archives Canada / PA-135258: p24, Jacobsen, Leon/ Library and Archives Canada/PA-122468: p18.
Courtesy of the McCord Museum/Notman Photographic Archives: p14, p26, p30, p32, p44, p50, p52, p54, p56, p64, p72, p78, p94, p142.
McGill University Archives, Photographic Collection. PRO23224 "McGill University": p82.

Now photographs:

All Now images were taken by Simon Clay (© Anova Image Library) with the exception of:
© Photolibrary.com: p93.

Anova Books Company Ltd is committed to respecting the intellectual property rights of others. We have therefore taken all reasonable efforts to ensure that the reproduction of all content on these pages is done with the full consent of copyright owners. If you are aware of any unintentional omissions please contact the company directly so that any necessary corrections may be made for future editions.

INTRODUCTION

Walk down any street in Montreal and at every turn you are reminded of the city's history. Founded in 1642 by the French as a Roman Catholic mission, Montreal is one the oldest North American cities. Its founders capped the mountain that gives the city its name with a cross, then laid out the streets that today meander through three core districts: Downtown, the Plateau, and historic Old Montreal. Governed by the British after 1760 and briefly captured by the Americans during the revolutionary war, Montreal has always been a city in transition. After being financed by the Scots and built by the Irish in the nineteenth century, it became Canada's metropolis. Today it is a resurgent cosmopolitan city of 3.5 million. Montreal speaks with a French accent, displays American convenience, and offers an increasingly Arab flavor. In spite of the hedonist vibes, Montreal's religious heritage is on display at every turn. Until its casino opened, Montreal's biggest tourist attraction was St. Joseph's Oratory, a mammoth shrine to Canada's patron saint. Old Montreal, a historic neighborhood reminiscent of a village in Normandy, has become increasingly upscale with new loft-condos, high concept design outlets, and trendy boutique hotels. The parish church in the heart of the old town, Notre Dame Basilica, with its star-spangled blue ceiling, is a splendid Gothic civic shrine. Montreal boasts an underground city, a pedestrian network nineteen miles long that connects 62 downtown skyscrapers, including hotels, churches, theaters, more than 2,000 stores, and the metro system. As a general rule, the farther east you travel, the more French-speaking the city becomes. Linguistic and political tension between French and English waxes and wanes, but it rarely interferes with the day-to-day respect Montrealers display toward each other. Architecturally, almost nothing from the ancien règime remains. Montreal has remade itself three times, first in the 1830s when the city decreed that all buildings be built with Trenton limestone, again in the 1870s when the city moved up the hill into what is called the Square Mile, which housed the city's merchant princes, and finally in the 1960s, when Place Ville Marie and the infrastructure for the Expo 67 World Fair dramatically altered the skyline. A number of historic properties were lost, including the venerable St. James Club, Her Majesty's Theatre, and the Van Horne Mansion in the Square Mile. In spite of the architectural vandalism, with its signature greystone buildings, high culture and haute cuisine, Montreal remains Canada's most alluring and invigorating city. The photographs in this book have been arranged to offer a quick tour of the city, through its past, starting at the top of its mountain, wandering through Old Montreal, exploring the downtown core, and ending up surveying the skyline from St. Helen's Island.

Fondée en 1642 comme mission catholique romaine par les Français, qui ont érigé une croix sur la montagne à laquelle elle doit son nom, Montréal est l'une des plus anciennes villes d'Amérique du Nord. Les rues qui furent tracées à cette époque parcourent encore trois des principaux arrondissements de Montréal : le centre-ville, le Plateau et le Vieux-Montréal. Gouvernée par les Anglais après 1760 et brièvement sous occupation américaine pendant la guerre de l'Indépendance des États-Unis, Montréal a toujours été une ville de transition. Financée par les Écossais et construite par les Irlandais, elle est devenue au XIXe siècle la métropole du Canada. Elle renaît aujourd'hui en tant que ville cosmopolite de 3,5 millions d'habitants. Avec son accent français, ses commodités américaines et ses saveurs arabisantes, Montréal est multiculturelle, ouverte et branchée. Les Montréalais vivent au rythme des règles originales et tolérantes qu'ils se sont données. Mais malgré des allures hédonistes, le passé religieux de Montréal est visible partout. Jusqu'à l'ouverture de son casino, sa plus grande attraction touristique était l'oratoire Saint-Joseph, un immense sanctuaire en l'honneur du saint patron du Canada. Le Vieux-Montréal, un quartier historique qui rappelle les villages normands, devient de plus en plus haut de gamme avec ses lofts, ses magasins concepts et ses hôtels boutiques. L'église du quartier, la basilique Notre-Dame, avec son plafond étoilé, est un magnifique lieu de culte aux allures gothiques. Montréal compte aussi une ville souterraine qui s'étale sur trente kilomètres et relie 62 gratte-ciel du centre-ville, des hôtels, des églises, des cinémas, des théâtres, des boutiques et le métro. En règle générale, plus on voyage vers l'est, plus les gens parlent français. Les tensions politiques et linguistiques vont et viennent au gré de l'actualité, mais elles nuisent rarement au respect que se témoignent les Montréalais de part et d'autre. De nos jours, il ne reste presque plus rien de l'architecture de l'ancien régime français, mais Montréal s'est réinventée trois fois au cours de son histoire : tout d'abord en 1830, lorsqu'on décréta que tous les édifices devaient être construits en grès gris de Trenton; puis, dans les années 1870, lorsque les marchands aisés de la ville gravirent la colline pour s'établir sur le Mille Carré Doré; et enfin dans les années 1960, lorsque la place Ville-Marie et les infrastructures de l'exposition internationale Expo 67 virent le jour, changeant à jamais le panorama de la ville. Certaines vénérables institutions sont tombées sous le pic des démolisseurs, dont le club Saint-James, le théâtre Her Majesty's et la résidence Van Horne du Mille Carré Doré. Malgré ce vandalisme architectural, Montréal, avec ses édifices de pierre grise caractéristiques, sa grande culture et sa fine cuisine, demeure la ville la plus dynamique et la plus attrayante du Canada.

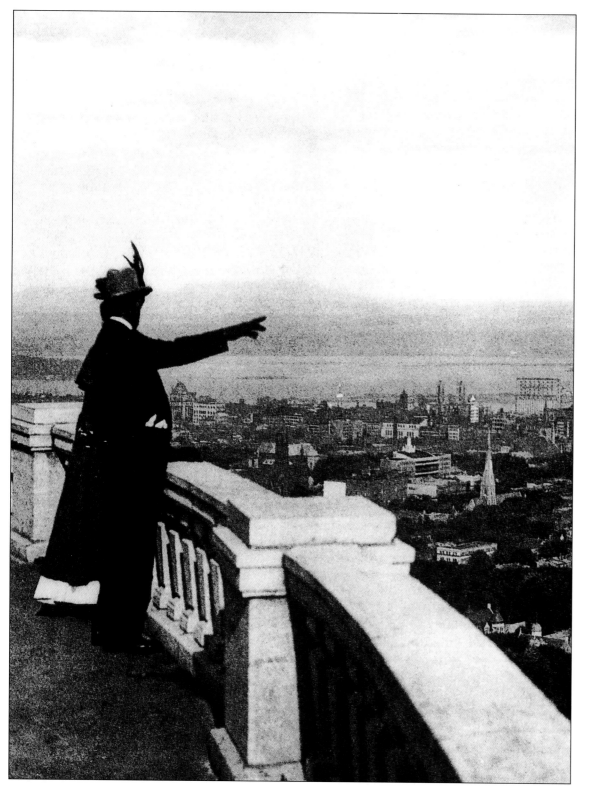

Montreal's skyline is defined by its "mountain," a hill with attitude known as Mount Royal. It is the city's most prominent natural feature and provides a backdrop to skyscrapers, bridges, and the network of city streets. The promenade on the summit offers an exhilarating panorama of the city and the St. Lawrence River below. A bronze plaque on the balustrade reminds visitors that explorer Jacques Cartier climbed this mountain in 1535 and named it Mount Royal. The mountain hasn't changed since this picture of tourists enjoying the sights was taken in 1907, but the view has.

Le panorama montréalais est défini par le mont Royal, la caractéristique naturelle la plus visible de la ville, qui sert de toile de fond à ses gratte-ciels, ses ponts et ses rues. La promenade aménagée au sommet offre un magnifique aperçu de la ville et du fleuve Saint-Laurent qui coule plus bas. Une plaque de bronze sur la balustrade rappelle aux visiteurs que Jacques Cartier a gravi cette montagne en 1535 et lui a donné le nom qu'elle porte aujourd'hui. La montagne n'a pas changé depuis que cette photo fut prise en 1907, mais le panorama, lui, a bien évolué.

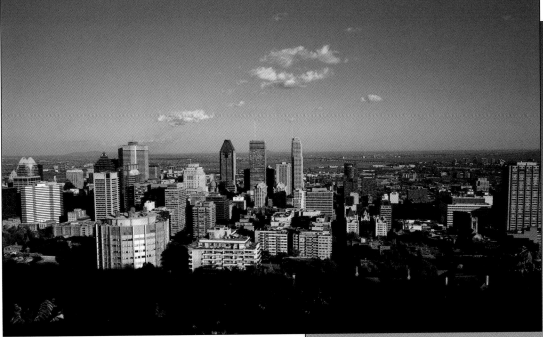

The Mount Royal belvedere remains as popular with visitors today as it has always been, even though a jungle of skyscrapers has risen below the summit to alter dramatically what Sir Arthur Conan Doyle once described as "one of the most wonderful views in the world." To protect the view across the river, no building in downtown Montreal can be taller than Mount Royal's height, 240 meters. No visit to Montreal is considered complete without a trip to the mountaintop.

Le belvédère du mont Royal demeure aussi populaire aujourd'hui qu'il l'était autrefois, malgré la croissance des gratte-ciels qui ont grandement modifié ce que Sir Arthur Conan Doyle décrivait comme « une des plus belles vues au monde ». Pour protéger le panorama des berges du fleuve, aucun édifice ne peut s'élever plus haut que la montagne, c'est-à-dire à plus de 240 mètres. Une visite de Montréal ne serait pas complète sans une visite au sommet de la montagne.

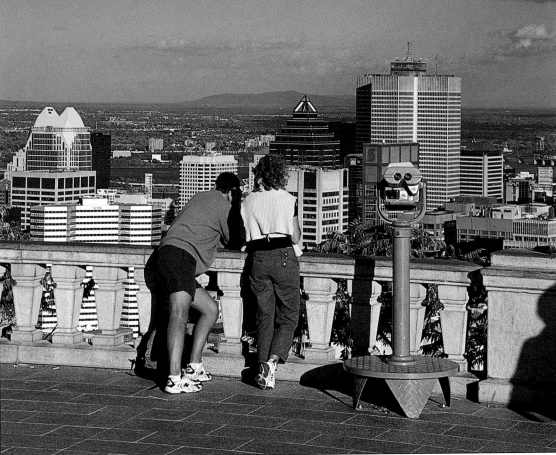

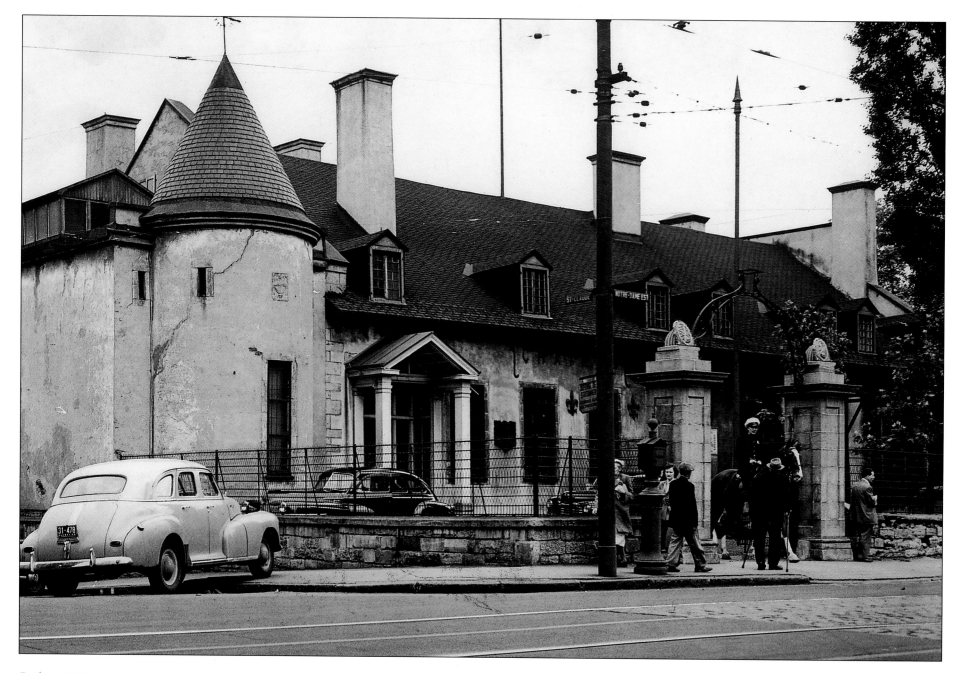

Built in 1705 as a residence for the governors of Montreal, the Chateau Ramezay is one of the few buildings from Montreal's *ancien regime* that survives intact. Over a span of three centuries, it has been used as a governor's mansion, the corporate headquarters for the Compagnie des Indes, the headquarters of the Continental army during the American Revolution, a courthouse, a college of medicine, a city hall, and, since 1895, a museum. The turrets that give it the idealized appearance of a French chateau weren't added until 1903.

Construit en 1705 pour servir de résidence aux gouverneurs de Montréal, le Château Ramezay est l'un des derniers vestiges de l'ancien régime à avoir survécu jusqu'à nos jours. Au long de son histoire, il fut tour à tour résidence pour les gouverneurs, siège social de la Compagnie des Indes, centre de commande de l'armée continentale pendant la Révolution américaine, palais de justice, collège de médecine et hôtel de ville, avant de devenir un musée en 1895. Les tours qui lui donnent son allure de château français, ne furent ajoutées qu'en 1903.

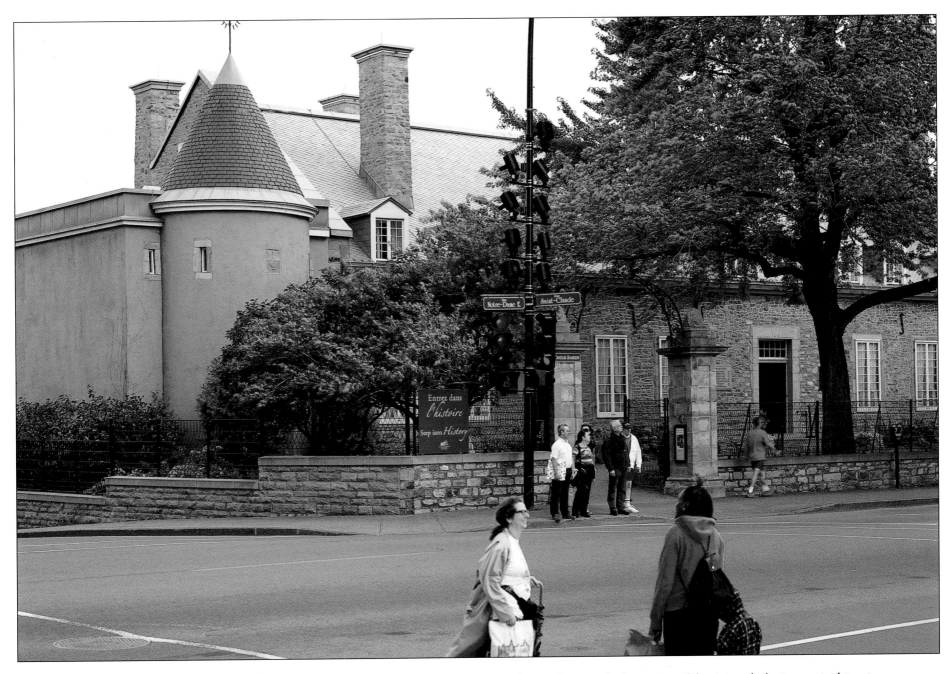

The Chateau Ramezay was the first building in Quebec to be declared a historic property, in 1929. It was restored to its original configuration in 1972 and today is known as "Montreal's attic," a small museum with more than 30,000 objects—representing 300 years of history—in its collection. In 1998 a formal seventeenth-century French garden was re-created behind the chateau.

Le Château Ramezay fut le premier édifice à être déclaré propriété historique au Québec en 1929. En 1972, des travaux de restauration lui ont permis de retrouver sa configuration d'origine. Il est aujourd'hui le « grenier » montréalais, un petit musée qui compte dans sa collection plus de 30000 objets représentant 300 ans d'histoire. En 1998, on ajouta derrière le château un jardin à la française typique du XVIIe siècle.

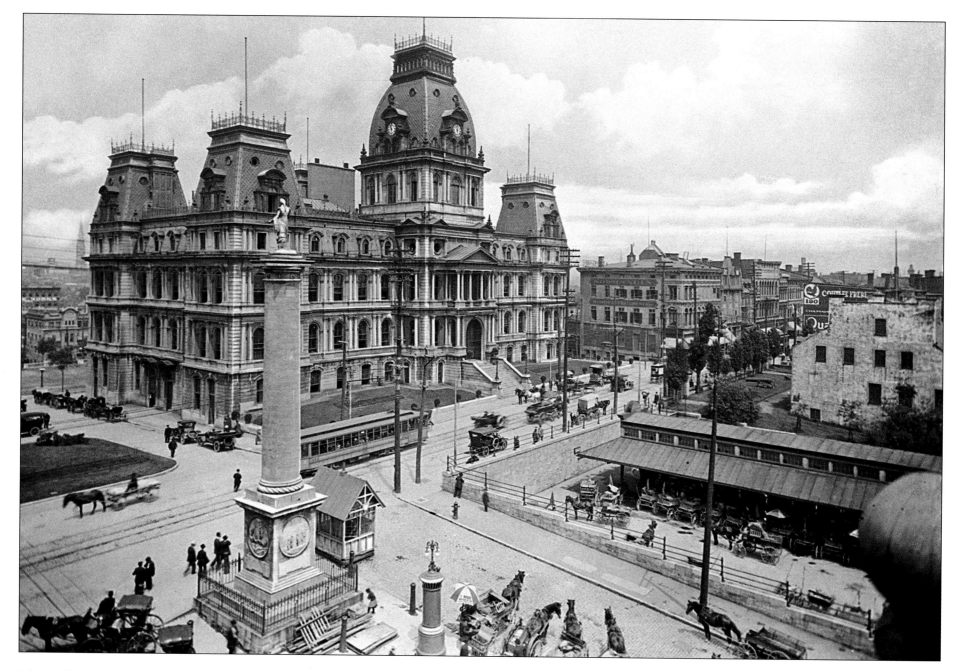

Montreal's city hall was built in the 1870s, an era when the fad in America was for French Second Empire or Beaux Arts architecture. Construction took six years and the building was inaugurated on March 11, 1878. The monument in the foreground is one of the first in the world erected to honor British admiral Horatio Nelson's victory at Trafalgar in 1805. Dedicated in 1809, it predates Nelson's Column in London's Trafalgar Square by thirty-four years.

L'hôtel de ville de Montréal fut construit dans les années 1870, à l'époque où la mode architecturale nord-américaine favorisait le style Second Empire, aussi connu comme l'architecture beaux-arts. Il fallut six ans pour construire l'édifice qui fut inauguré le 11 mars 1878. La statue qui se dresse devant celui-ci est la première à avoir été érigée en l'honneur de la victoire de l'amiral britannique Horatio Nelson à Trafalgar, en 1805. Elle fut inaugurée en 1809, soit trente-quatre ans avant la colonne Nelson du Square Trafalgar de Londres.

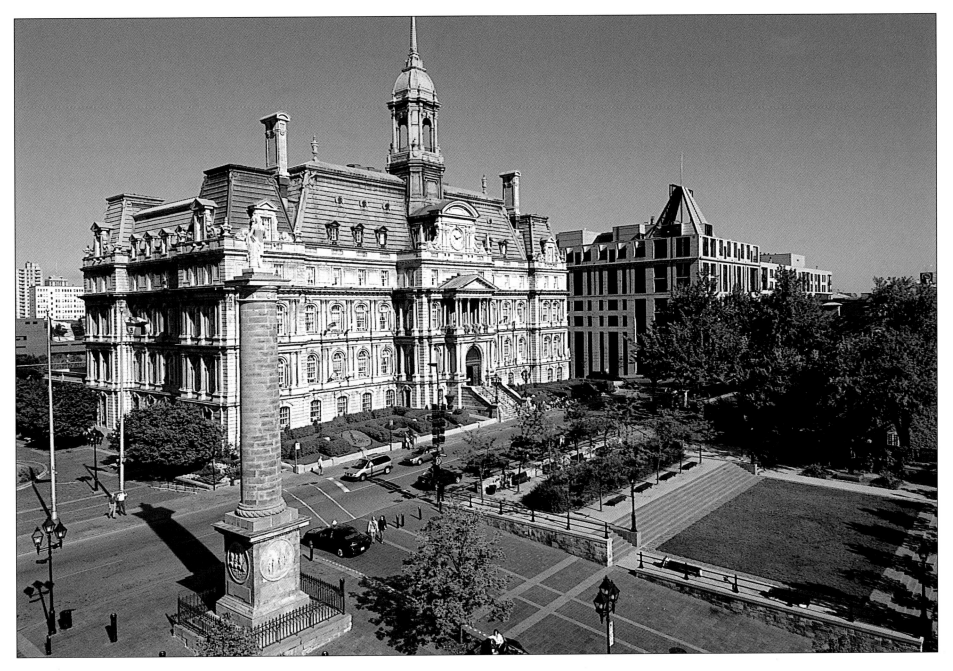

City Hall burned in March 1922, and the building was rebuilt. A floor was added and the original dome was replaced with a cupola campanile. In 1932 an annex was added at the rear. French president Charles de Gaulle fueled Quebec separatism in 1967 when he declared "Vive le Quebec libre!" ("Long live free Quebec!") in a speech delivered from the balcony over the main entrance. The modern building just beyond City Hall in the photograph is the Complexe Chaussegros-de-Léry, a municipal office building.

L'hôtel de ville brûla en mars 1922 et l'édifice fut reconstruit. On y ajouta un étage et on remplaça le dôme originel par une coupole et un campanile. En 1932, une annexe fut ajoutée à l'arrière. C'est du balcon surplombant l'entrée principale que le président français Charles de Gaulle éveilla la ferveur du séparatisme québécois en 1967 en déclarant « Vive le Québec libre » lors d'une allocution. La structure moderne derrière l'hôtel de ville est le Complexe Chaussegros-de-Léry, un édifice à bureaux de l'administration municipale.

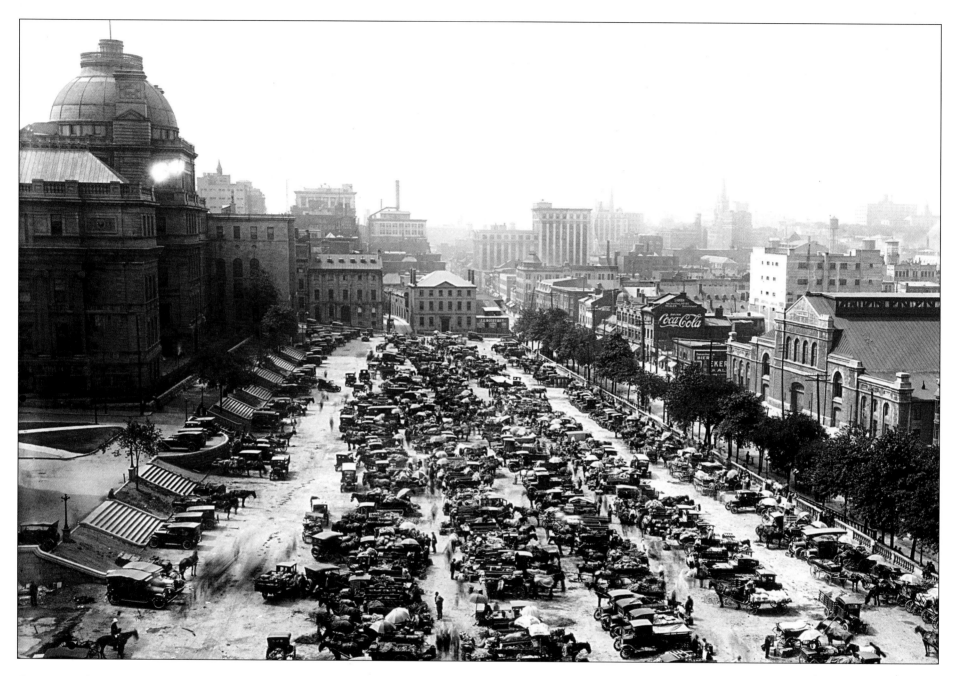

Once an apple orchard, the Champ de Mars became a military parade ground in 1817 and for most of the nineteenth century was the place where people gathered to hear political speeches, attend civic rallies and, on occasion, watch public executions. It was paved and converted into a parking lot in 1913. During the 1930s, when this picture was taken, it served as an annex to the city's outdoor public market, which spilled over from nearby Place Jacques Cartier, up the stairs on the left.

Ancien verger, le Champ-de-Mars devint un terrain de parade militaire en 1817. Pendant la majeure partie du XIXe siècle, il s'agissait d'un lieu de rencontre pour écouter des politiciens, participer à des démonstrations publiques et assister à quelques rares exécutions publiques. Il fut pavé et converti en stationnement en 1913. Lorsque cette photo fut prise, durant les années 30, il servait d'annexe au marché public alors installé sur la place Jacques-Cartier, située en haut des marches, sur la gauche.

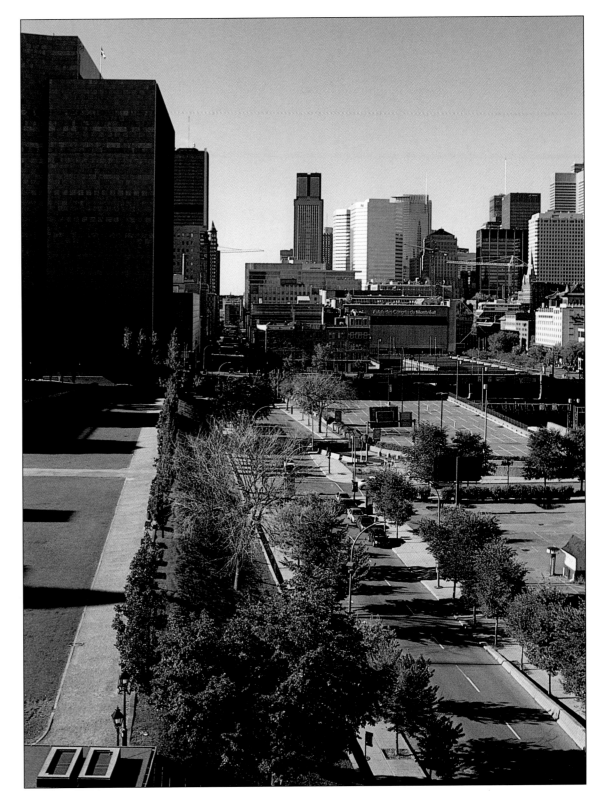

The Champ de Mars was restored as a public park and promenade in 1992 to commemorate Montreal's 350th anniversary. During excavations, the foundations of the stone walls that once fortified the old city in the eighteenth century were again exposed and have been integrated as a focal point into the new park. Also enshrined on the site is the city's "Declaration Against Racial Discrimination," which was dedicated by South African president Nelson Mandela during a visit to Montreal in 1990.

Le Champ-de-Mars fut restauré et devint un parc public et une promenade en 1992, afin de commémorer le 350e anniversaire de Montréal. Pendant l'excavation, les fondations du mur qui entourait l'ancienne ville fortifiée au XVIIIe siècle furent de nouveau exposées. Elles font maintenant partie des attractions du nouveau parc où l'on peut aussi voir la Déclaration contre la discrimination raciale, qui fut dédicacée par le chef d'État sud-africain Nelson Mandela lors de sa visite de la ville en 1990.

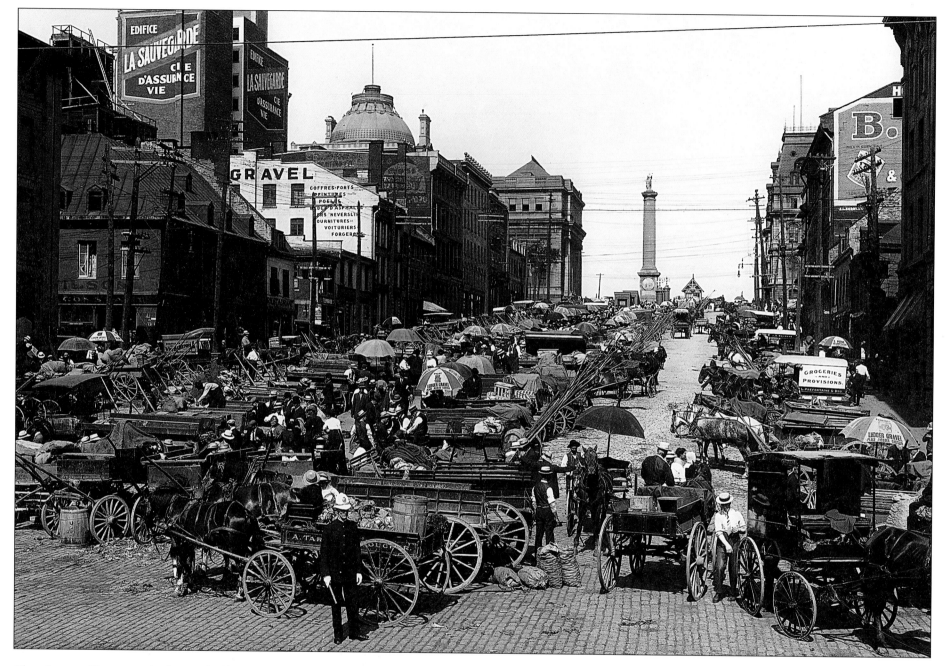

Place Jacques Cartier, in the heart of Old Montreal, was for 150 years an open-air livestock and produce market. The land for the market, once a private garden, was donated to the city in 1805 by two civic-minded politicians, Jean-Baptiste Amable Durocher and Joseph Perinault, on the condition it be used "in perpetuity" as a public market. It opened as the Marché Neuf in 1805 and remained the city's principal market square until 1955, when it was converted into a parking lot.

La place Jacques-Cartier, au cœur du Vieux-Montréal, fut pendant 150 ans un marché public de bétail, de fruits et de légumes. Le terrain du marché, qui était à l'origine un jardin privé, avait été cédé à la ville en 1805 par deux politiciens, Jean-Baptiste Amable Durocher et Joseph Périnault, à la condition qu'il conserve à jamais sa vocation de marché public. Le marché Neuf ouvrit ainsi ses portes en 1805 et demeura le principal marché de la ville jusqu'en 1955, où on le transforma en stationnement.

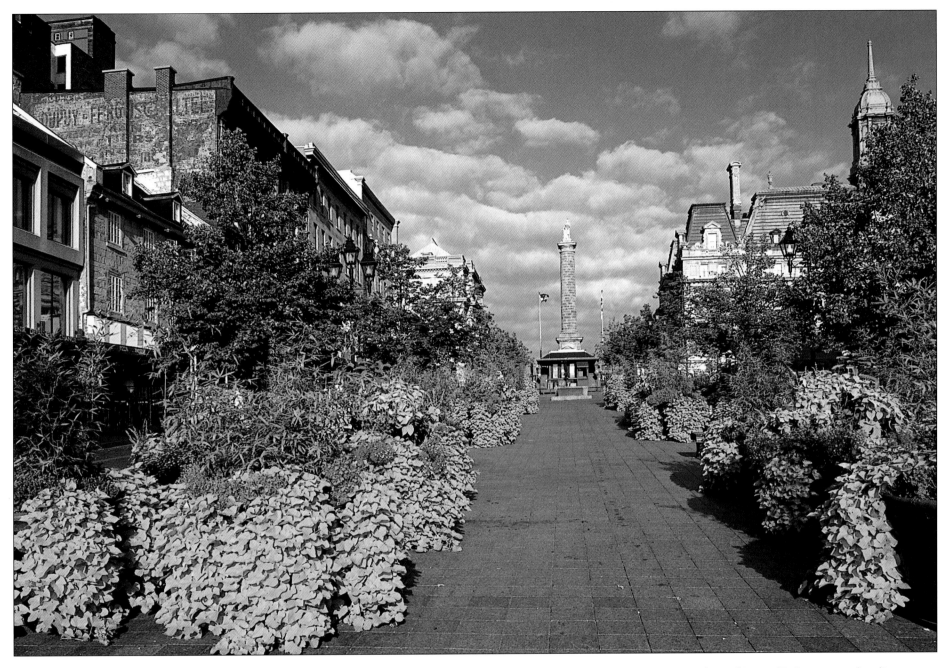

Place Jacques Cartier was renovated for Montreal's Expo '67 World's Fair. Outdoor cafés were licensed, and by the time the Summer Olympics were held in 1976, it was a major tourist attraction. In 1998, $4.5 million was spent on a facelift. An adjacent building in front of City Hall was demolished and turned into a civic square—Place de la Dauversière. A fruit stand and flower kiosk below Nelson's monument are a nod to the donors' caveat, that the square be used as a market in perpetuity.

La place Jacques-Cartier fut remise à neuf pour l'Expo 67. On permit alors l'ouverture de terrasses et, au moment de la tenue des Jeux olympiques d'été de 1976, l'endroit était devenu une importante attraction touristique. En 1998, on la rénova de nouveau au coût de 4,5 millions de dollars. Un parc de stationnement qui avait été construit face à l'hôtel de ville fut démoli pour permettre l'aménagement place De La Dauversière. Fait à noter, un étal de fruits et de fleurs est toujours aménagé au pied de la colonne Nelson pour rappeler la condition posée à l'origine par les donateurs.

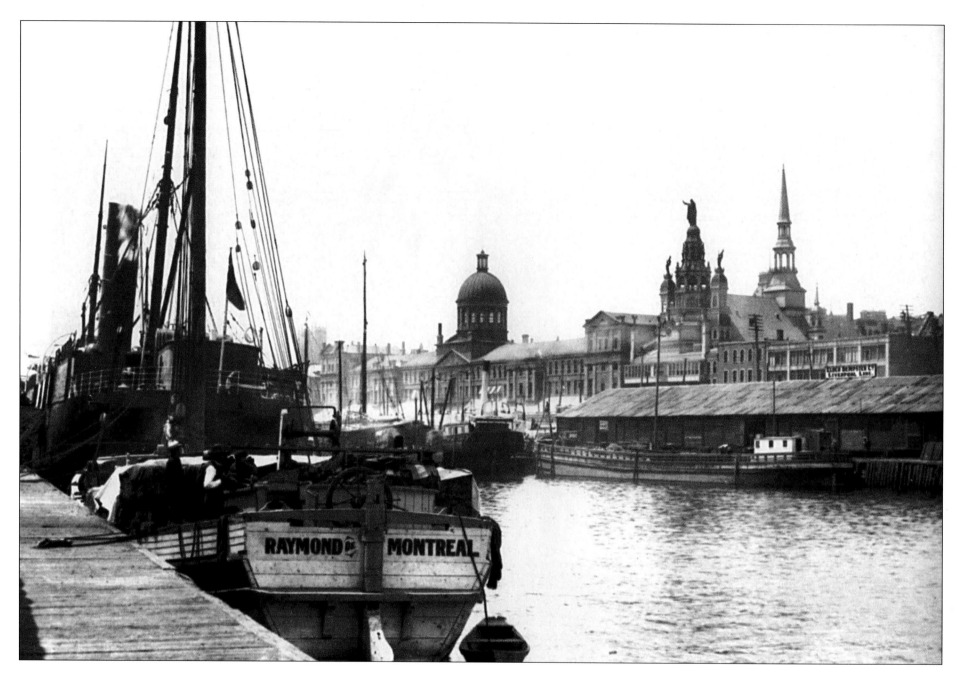

The dome of Montreal's Bonsecours Market and the statue of Mary, Star of the Ocean, dominate the skyline of the city's historic waterfront neighborhood, Old Montreal. Bonsecours Market, built in 1845, is patterned after the Customs House in Dublin. During the nineteenth century, it was used briefly as the Parliament of the United Canada and served as a city hall, a police station, a library, an armory, and a ballroom. The foundations for the chapel on the right, thought to be the oldest religious pilgrimage site in North America, were laid in 1657.

Le dôme du Marché Bonsecours et le clocher de la chapelle des marins définissent le panorama du Vieux-Montréal, le quartier historique de la ville. Le marché fut construit en 1845 sur le modèle de l'édifice des douanes de la ville de Dublin. Il servit brièvement de Parlement au XIXe siècle avant d'être utilisé comme hôtel de ville, poste de police, bibliothèque, dépôt d'armes et salle de bal. Les fondations de la chapelle, vue à droite, forment probablement le plus ancien site de pèlerinage religieux en Amérique du Nord puisqu'elles furent jetées en 1657.

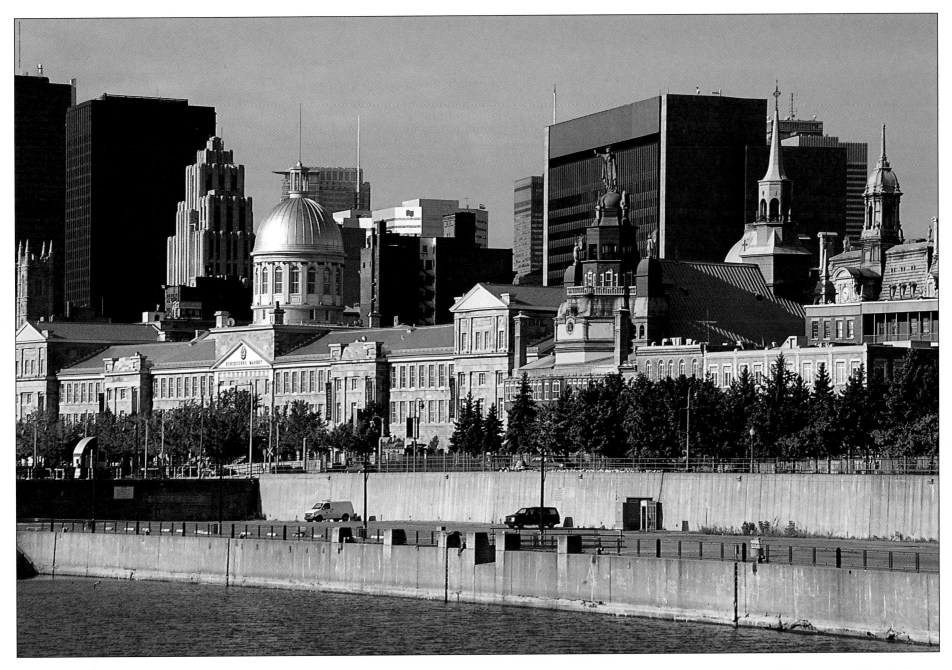

A time traveler from the nineteenth century would be able to recognize any number of landmarks along the Montreal waterfront, such as the silver dome of Bonsecours Market and the green spires of the Notre Dame de Bonsecours chapel. What has changed is the number of recreational watercraft and jet boats that have replaced the commercial fishing boats and St. Lawrence River steamers that tied up at the same wharves a century ago.

Un visiteur du XIXe siècle reconnaîtrait encore aujourd'hui certains édifices le long des berges du Vieux-Montréal, tels le dôme argenté du Marché Bonsecours et les clochers verts de Notre-Dame-de-Bonsecours. Mais il serait bien surpris par les bateaux de plaisance et les canots motorisés qui ont remplacé les bateaux de pêche et les bateaux à vapeur qui occupaient l'endroit il y a un siècle.

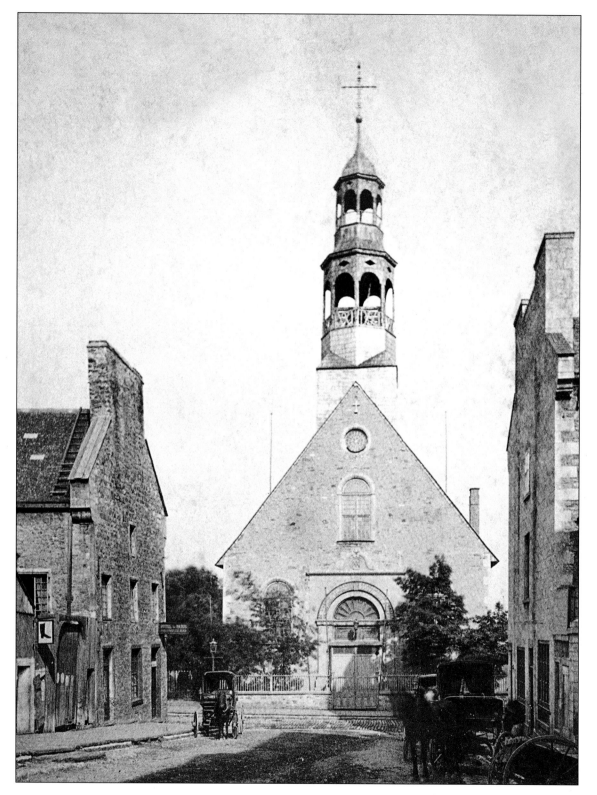

The chapel of Our Lady of Perpetual Help, commonly referred to as the Sailor's Chapel, was built in 1657 by Marguerite Bourgeoys, founder of Canada's first religious order of nuns, the Congregation of Notre Dame. Transformed many times over the centuries, it is one of the oldest pilgrimage sites in North America. The foundations of the enlarged, existing chapel were laid in 1771. It became the preferred place of worship for Montreal's English-speaking Catholics early in the nineteenth century.

La chapelle Notre-Dame-de-Bonsecours, aussi appelée la chapelle des marins, fut construite en 1657 par Marguerite Bourgeoys, fondatrice de la première congrégation de religieuses au Canada, la Congrégation de Notre-Dame. Transformée plusieurs fois au cours de son existence, cette chapelle est l'un des plus anciens sites de pèlerinage en Amérique du Nord. Les fondations de la chapelle actuelle datent de 1771 et furent érigées sur les fondations originales. Au début du XIXe siècle, la chapelle devint le principal lieu de culte pour les catholiques romains d'expression anglaise à Montréal.

The Sailor's Chapel has been remodeled many times. In 1953 the steeple was found to be structurally unsound and was shortened. The interior of the church was restored in 1998, and in 2005 the remains of the chapel's founder, Saint Marguerite Bourgeoys, were entombed in the church. The statue of Mary on the roof is celebrated in Leonard Cohen's song *Suzanne* with the lyrics "the sun pours down like honey on our lady of the harbor."

La chapelle des marins a été restaurée à maintes reprises. En 1953, on découvrit que la structure du clocher s'était détériorée et ce dernier fut raccourci. L'intérieur de l'église fut restauré en 1998, puis, en 2005, les restes de la fondatrice de la chapelle, sainte Marguerite Bourgeoys, y furent ensevelis. La statue de Marie qui orne le toit fut célébrée par Leonard Cohen dans sa chanson *Suzanne: « The sun pours down like honey on our lady of the harbour . . . »* (le soleil coule comme du miel sur notre dame du port).

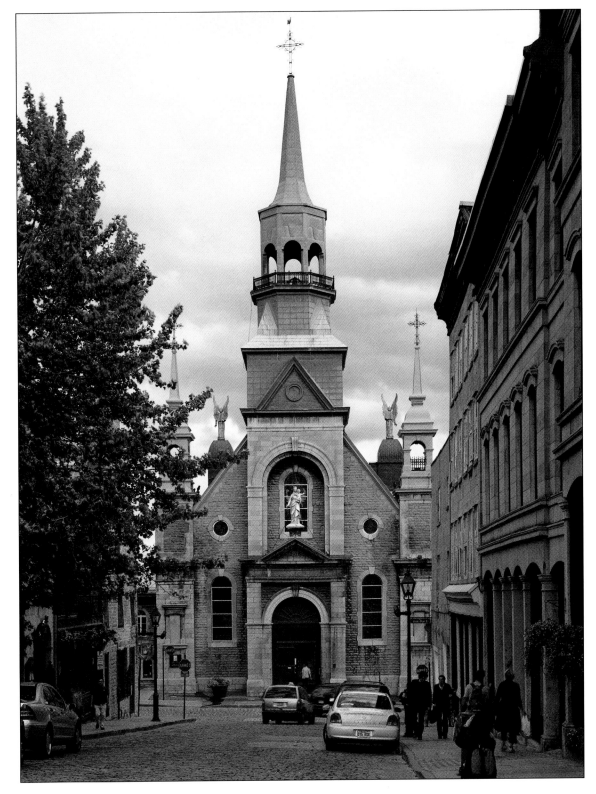

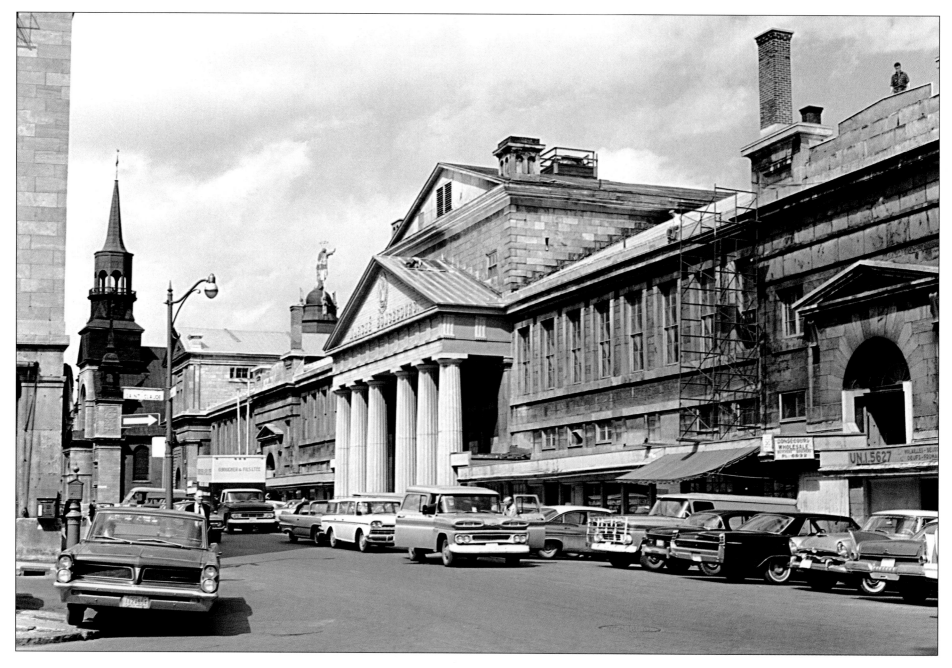

This view of St. Paul Street, Montreal's oldest thoroughfare, looking east from St. Claude Street, shows Bonsecours Market without its distinctive dome. The dome has twice been destroyed by fire, once in 1948 and again in 1976. The car parked on the sidewalk on the left is indicative of one thing that hasn't changed since the picture was taken in 1977: parking in Old Montreal is still a problem.

Cette vue de la plus ancienne rue de Montréal, la rue Saint-Paul, prise de la rue Saint-Claude en direction est, montre le Marché Bonsecours sans son dôme distinctif. Celui-ci fut détruit par le feu en 1948, puis en 1976. L'automobile stationnée sur le trottoir, à gauche, illustre bien une situation qui n'a pas changé depuis que cette photo a été prise, en 1977: stationner dans le Vieux-Montréal est toujours aussi difficile.

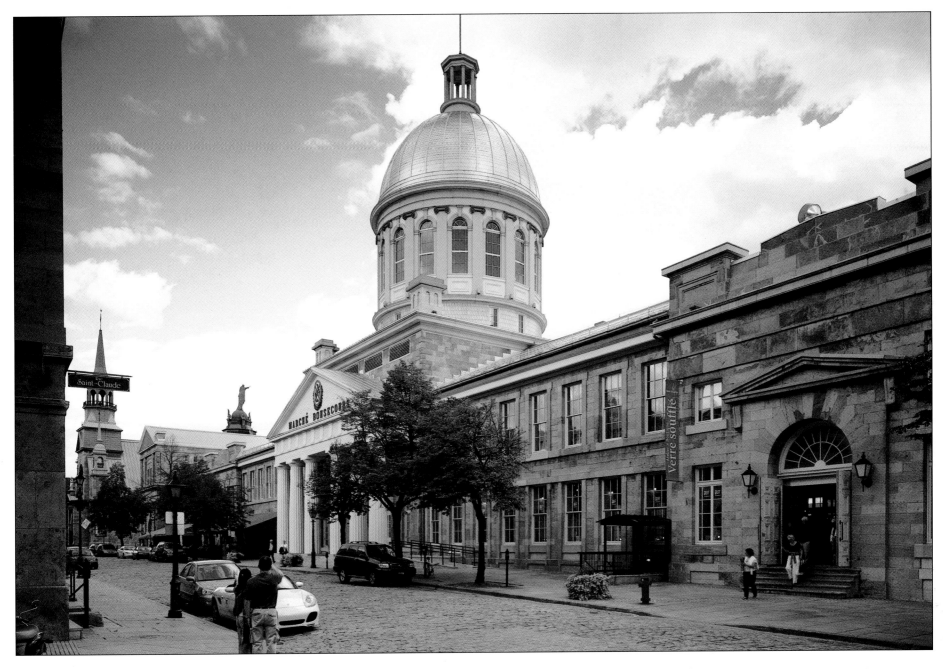

Bonsecours Market was renovated and revitalized in 1993 as an upscale commercial shopping mall. It houses fifteen handicraft and design boutiques as well as restaurants and art galleries. Its second floor has been converted into two vast exhibition halls. With colored lights in its gleaming dome, the building is one of the city's most recognizable landmarks.

Le Marché Bonsecours a été rénové et transformé en centre commercial huppé en 1993. Il contient 15 boutiques d'artisanat et de design, de même que des restaurants et des galeries d'art. Le deuxième étage a été converti en deux immenses salles d'exposition. Grâce aux lumières colorées installées dans le dôme, c'est l'un des édifices les plus facilement reconnaissables du panorama montréalais.

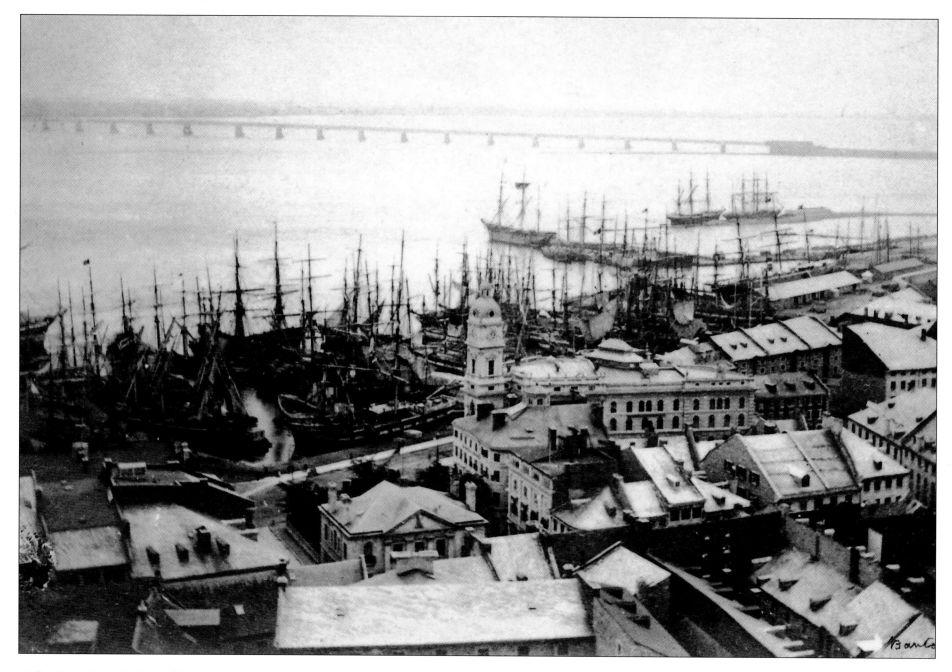

A flotilla of sloops, barks, and brigantines is tied up at the Montreal waterfront in one of the earliest known photographs of Montreal, taken by John Henry Barton in 1859. The tower in the center was the headquarters of the Royal Insurance Company, which occupied the site of Ville-Marie, Montreal's first stockade, built in 1642 by the city's founders, Paul de Chomedey de Maisonneuve and Jeanne Mance. Across the horizon, nearing completion, is the Victoria Bridge, the first bridge to link the Island of Montreal to the south shore of the St. Lawrence River.

Voici l'une des plus anciennes photographies de Montréal. Prise en 1859 par John Henry Barton, elle montre une flottille de sloops, de barques et de brigantins amarrés dans le port de Montréal. La tour au centre de la photo était le siège social de la Royal Insurance Company, qui occupait le site de Ville-Marie, la petite bourgade fondée en 1642 par Paul de Chomedey de Maisonneuve et Jeanne Mance. On peut voir à l'horizon le pont Victoria, dont la construction est quasi terminée. Ce sera le premier pont à relier l'île de Montréal à la rive sud du fleuve Saint-Laurent.

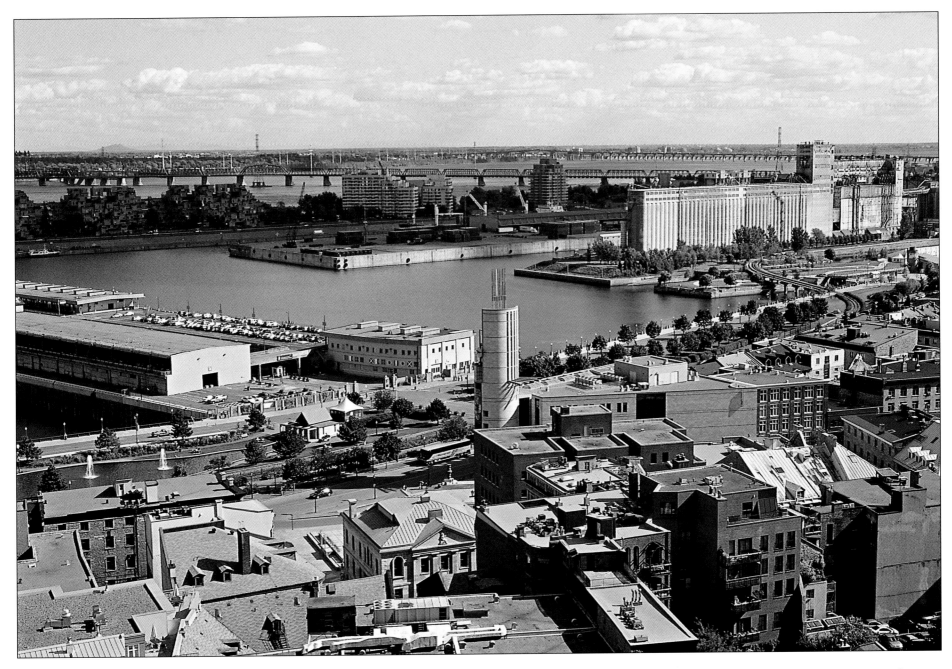

The old harbor in the original photograph has become a recreational waterfront park, "a window on the St. Lawrence." The fifty-four-hectare park opened in 1981, and since then millions have been spent to convert it into a recreational area. It has retained its maritime character, and cruise ships tie up at the Alexandra Pier, prominent in the left of the picture. Many of the buildings in the older picture are still there, but the old customs house tower has been replaced by the evocative Pointe-à-Callière museum.

Le port de l'ancienne photographie est aujourd'hui un parc aquatique et une fenêtre sur le Saint-Laurent. Ce parc de cinquante-quatre hectares a ouvert ses portes en 1981 et a depuis attiré des millions de visiteurs. Il a gardé sa vocation maritime et des paquebots accostent régulièrement au quai Alexandra, que l'on aperçoit à gauche. Plusieurs des édifices de l'ancien cliché existent toujours, mais l'ancienne tour des douanes a été remplacée par le Musée Pointe-à-Callière.

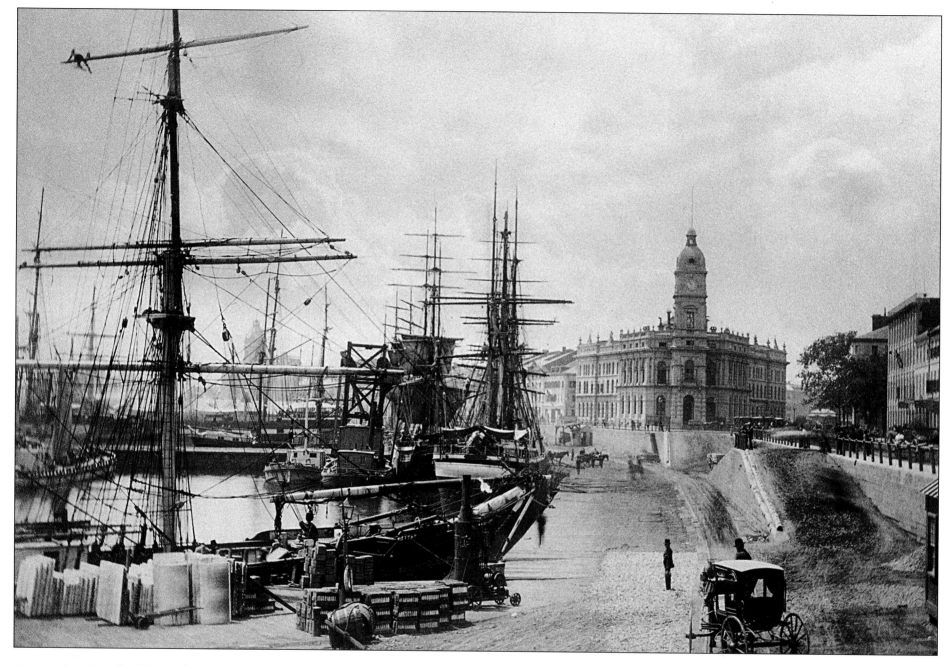

Few people realize that Montreal is a maritime city, the largest inland seaport in the world. Granite wharves were built along the St. Lawrence in 1851 and over the next twenty years the city's harbor was dredged from a depth of three meters to nine meters to accommodate transatlantic sailing ships. The Royal Insurance Company Building in the center of the picture was also used as a customs house. It was demolished in 1947.

Peu de gens savent que Montréal est une ville maritime, et qu'il s'agit du plus grand port fluvial au monde. Des quais de granit furent construits le long du Saint-Laurent en 1851. Au cours des vingt années qui suivirent, le port fut dragué pour atteindre une profondeur de neuf mètres permettant le passage des transatlantiques. L'édifice de la Royal Insurance Company, au centre du cliché, servit aussi de maison des douanes. Il fut démoli en 1947.

Cruise ships today make their way up the St. Lawrence to Montreal each summer and dock in the Old Port, which has been transformed into a sprawling waterfront park. The postmodern landmark, which occupies the site of the Royal Insurance Building, is the Pointe-à-Callière museum of archaeology. A restaurant in its tower offers a commanding view of Old Montreal and the city's ever-expanding International Quarter.

Aujourd'hui, des bateaux de croisière remontent le Saint-Laurent jusqu'à Montréal chaque été. Ils amarrent au Vieux-Port, transformé en immense parc en bordure du plan d'eau. L'édifice de facture moderne qui occupe l'ancien site de la Royal Insurance Company est le musée d'archéologie de la Pointe à Callière. Le restaurant aménagé dans la tour permet d'observer le Vieux-Montréal et le Quartier international en pleine expansion.

Place Royale, laid out in 1672 as a military parade ground, is Montreal's oldest public square, and during the eighteenth century it was a boisterous marketplace for the fur trade. The Custom House, built in 1836, was one of the first public buildings in the city to be designed by a professional architect, John Ostell. The fence around the small park in front of the original Custom House encloses the spot where Montreal's founders are thought to have landed in May 1642.

La place Royale fut d'abord conçue comme champ de manœuvres militaires. C'est le plus ancien square public montréalais, puisqu'il date de 1672. Au XVIIIe siècle, on y installa un grouillant marché aux fourrures. La maison de la Douane, construite en 1836 selon les plans de John Ostell, fut l'un des premiers édifices publics à être érigés par un architecte professionnel. La clôture entourant le petit parc devant la maison de la Douane garde le lieu béni où les fondateurs de la ville seraient arrivès en mai 1642.

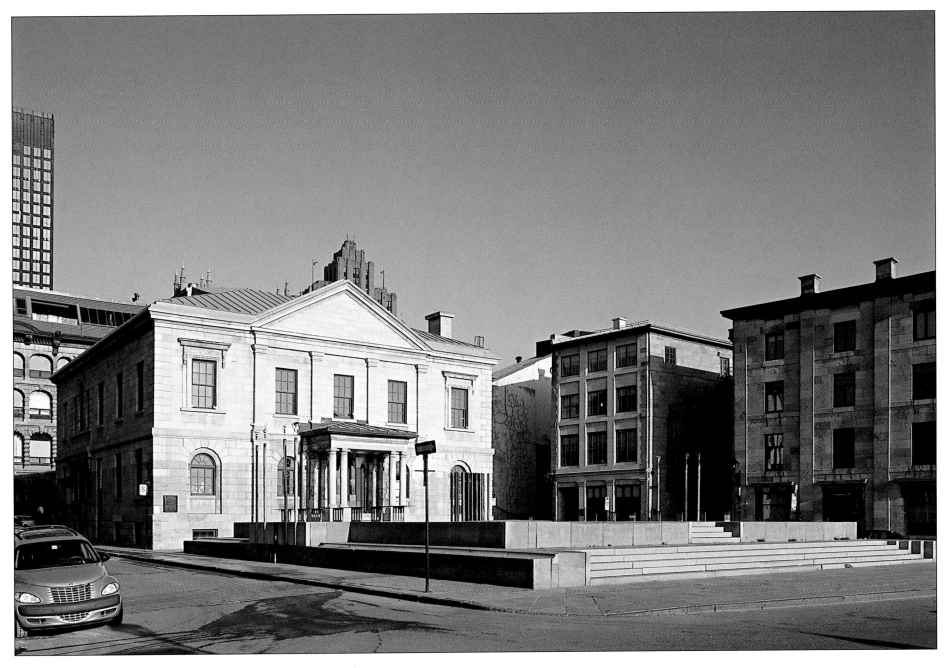

The Custom House closed in 1970 and today is used as a gift boutique for the Montreal Museum of Archaeology and History across the street. In 1992 the historic Place Royale was encased in granite and has become something of an outdoor ceremonial stage that marks the spot above what is generally believed to be the site of Montreal's founding.

La maison de la Douane a fermé ses portes en 1970 et sert aujourd'hui de boutique au Musée d'archéologie et d'histoire de Montréal, situé de l'autre côté de la rue. En 1992, la place Royale fut recouverte de granit et devint un site cérémonial marquant l'endroit qui, dit-on, est le berceau de Montréal.

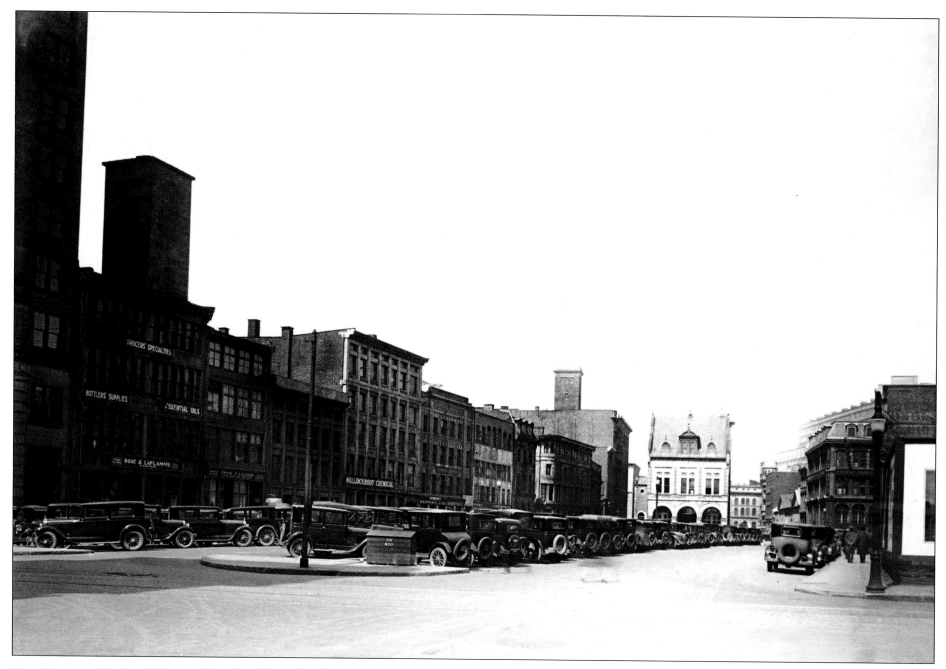

Once known as St. Anne's Square, the parking lot in this photograph is where Canada's parliament building stood when Montreal was the capital of the Province of United Canada. The building was burned in April 1849 by an angry mob of English-speaking Montrealers upset by British indifference to their grievances. To this day, the burning of Parliament is still a sensitive issue in Montreal, and there is nothing to indicate the square is a historic site. If anything, it is remembered as the site where the city first installed parking meters on a trial basis in 1956.

Appelé autrefois square Sainte-Anne, le stationnement qu'on voit ici était l'emplacement de l'édifice du Parlement canadien pendant les années où Montréal servait de capitale aux premiers Canadas-Unis. L'édifice fut brûlé en avril 1849 par des émeutiers montréalais d'expression anglaise courroucés par l'indifférence britannique devant à leurs revendications. À ce jour, cet incendie est toujours un sujet délicat à Montréal et rien n'indique que cet emplacement est un lieu historique. La plupart des Montréalais s'en rappellent plutôt comme du premier endroit où ont été installés des parcomètres à l'essai en 1956.

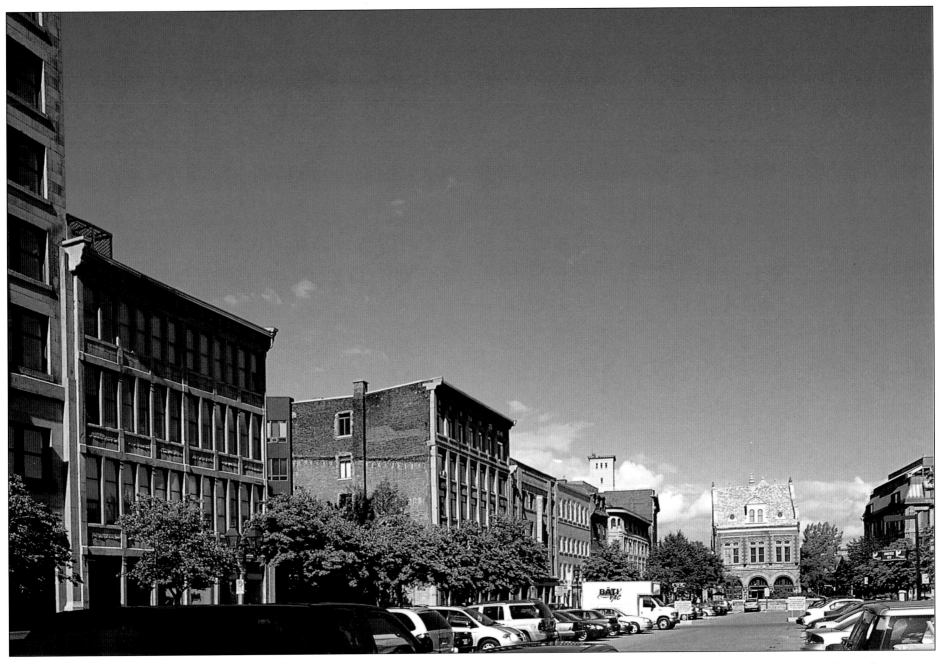

Parliament Square was renamed in 1903 for Marguerite D'Youville, the saint who founded the Sisters of Charity of Montreal, commonly known as the Gray Nuns. The site of the parliament building has been a parking lot for more than a century. The central fire station, built in the Queen Anne style in 1903, occupies the east end of the square. Since 1983 it has been used as the Centre d'histoire de Montreal, a civic museum that attracts 40,000 visitors each year.

Le site fut renommé en 1903 pour rendre hommage à Marguerite d'Youville, aujourd'hui canonisée, qui fonda la congrégation des Soeurs de la Charité, communément appelées les Soeurs grises. L'emplacement est un stationnement depuis plus d'un siècle. L'ancien quartier général des services d'incendie, construit en 1903 dans le style Queen Anne, occupe la partie est du square. En 1983, il est devenu le Centre d'histoire de Montréal, un musée civique qui attire 40 000 visiteurs chaque année.

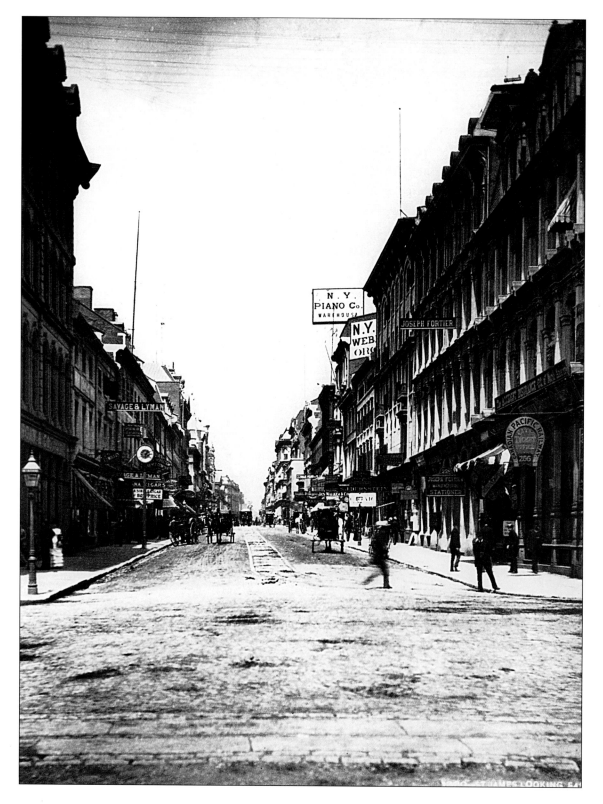

St. James Street, once the heart of Montreal's financial district, was one of the first streets to be laid out in the city. It is not named for either of Christ's apostles, but for Jean-Jacques Olier de Verneuil, the Suplician priest who led the drive to colonize Montreal. Almost all of the buildings along the street were once either banks or brokerage houses. Their Victorian facades are so splendid that the street is often used by filmmakers as a stand-in for nineteenth-century London, Paris, or New York.

La rue Saint-Jacques devint le cœur du district financier de Montréal après avoir été l'une des premières rues de la ville. Elle n'est pas nommée en l'honneur d'un des apôtres, mais bien en celui de Jean-Jacques Olier de Verneuil, un sulpicien qui, à l'époque, avait promu l'idée de coloniser Montréal. La plupart des édifices le long de la rue étaient à l'origine des banques ou des maisons de courtage. Leurs majestueuses façades victoriennes sont souvent utilisées par les cinéastes qui veulent recréer les villes de Paris, Londres ou New York au XIXe siècle.

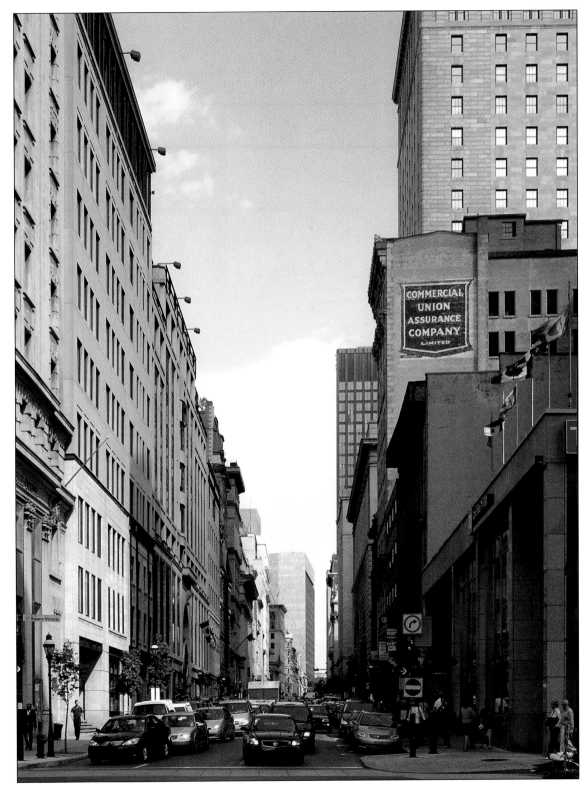

St. James Street, today called St. Jacques, has regained its reputation as a center of financial affairs. With the development of Montreal's International Quarter, a number of the old bank buildings are now fine hotels and restaurants, and the facades of others to the left of the picture have been incorporated into the International Trade Centre. Six major banks still line the street, which is only three city blocks long.

La rue Saint-Jacques a repris du service comme centre de la finance à Montréal. Avec l'implantation du Quartier international de Montréal, certaines des anciennes banques sont devenues des hôtels et des restaurants huppés, et les façades d'autres édifices ont été incorporées au Centre de commerce mondial. On compte toujours six des grandes banques canadiennes sur cette rue qui couvre seulement trois pâtés de maisons.

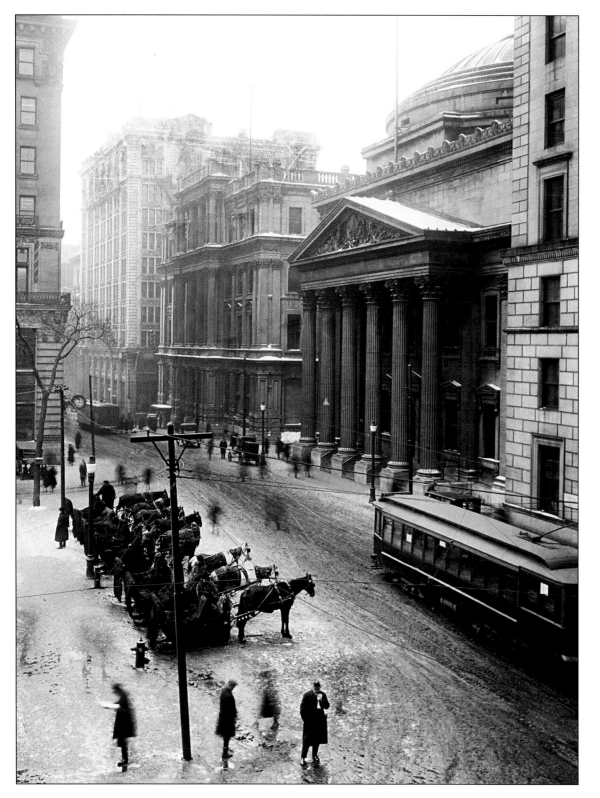

Canada's oldest bank, the Bank of Montreal, opened in 1817, and moved into these headquarters on Place d'Armes in 1847. With its eight Corinthian columns, the bank building resembles the Commercial Bank of Scotland in Edinburgh, which was built around the same time. The bank was enlarged in 1859 and the interior completely overhauled in 1902 by the New York architectural firm McKim, Mead & White. The vast banking hall is in the Italian Renaissance style and was inspired by the churches of Santa Maria Maggiore and San Paolo Fuori.

La Banque de Montréal, la plus ancienne banque canadienne, a ouvert ses portes en 1817 et a emménagé dans cet édifice de la place d'Armes en 1847. Avec ses huit colonnes corinthien, l'édifice ressemble à celui de la Commercial Bank of Scotland, à Édinbourg, construit à la même époque. La banque fut agrandie en 1859 et l'intérieur fut entièrement rénové en 1902 par la firme d'architectes new-yorkais McKim, Mead & White. Le grand hall de style Renaissance italienne fut inspiré par les églises Santa Maria Maggiore et San Paolo Fuori.

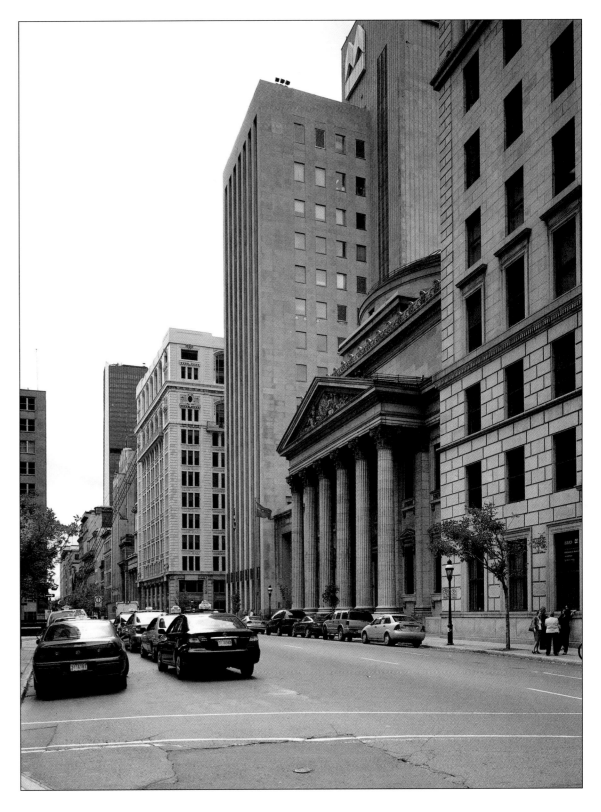

Incredibly, it is still possible to hail a horse-driven calèche from the cab stand in front of the Bank of Montreal on Place d'Armes. In a century, not much along the north side of the street in the original photograph has changed. Only the handsome post office next to the bank is no longer there. Built in the French Renaissance style in 1876, the city's main post office was torn down in 1957 to make way for an addition to the bank. Montreal's last streetcar went out of service in 1959.

Aussi incroyable que cela puisse sembler, il est encore possible de héler une calèche au poste de taxi devant la Banque de Montréal, sur la place d'Armes. En un siècle, bien peu de choses ont changé du côté nord de la rue qu'on voyait dans l'ancienne photo. Seul le bel édifice du bureau de poste, à côté de la banque, a disparu. Construit dans le style Renaissance française en 1876, le bureau de poste principal de la ville fut démoli en 1954 pour permettre la construction d'une annexe de la banque. Et c'est en 1959 que le dernier tramway montréalais fut mis au rancard.

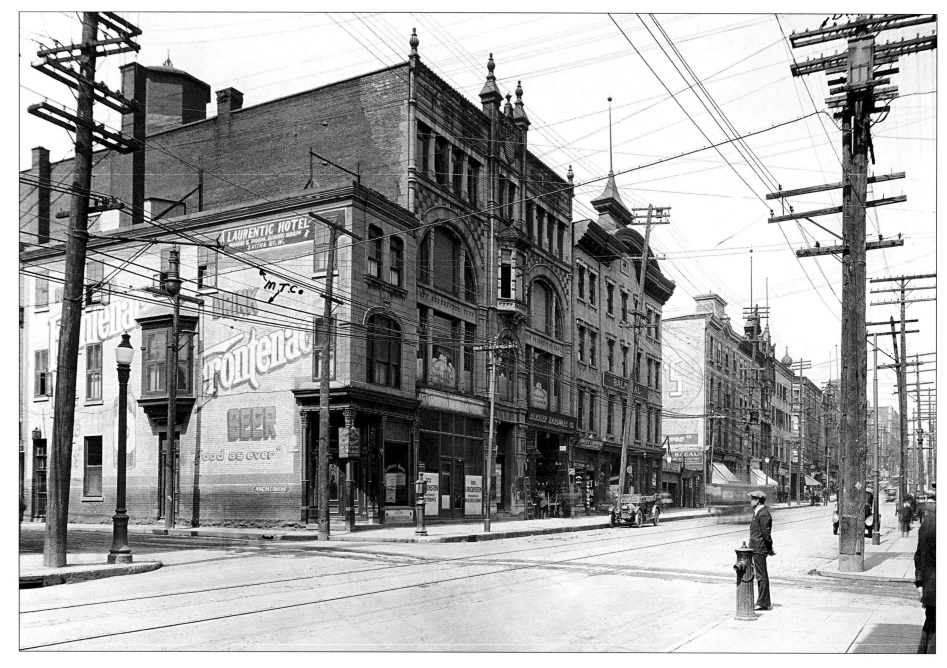

Movies were screened for the first time in North America on June 27, 1896, when the Lumiere brothers' movie projector was demonstrated in this building at the corner of St. Lawrence Boulevard and Viger Street. It had opened in 1891 as the Gaiety Museum and Theatorium and became the Palace Playhouse in 1896. The short films depicting the arrival of a train and a cavalry charge were projected for an invited audience on a screen no bigger than a bath towel. A few days later, the movie projector was demonstrated in New York.

Le tout premier film présenté en Amérique du Nord fut projeté le 27 juin 1896 par les frères Lumière dans cet édifice sis à l'angle du boulevard Saint-Laurent et de la rue Viger. Ouvert en 1891, le Gaiety Museum and Theatorium devint le Palace Playhouse en 1896. Cette même année, des courts métrages illustrant l'arrivée d'un train et une charge de cavalerie furent projetés sur un écran grand comme une serviette de bain. Quelques jours plus tard, cette nouvelle invention, le cinématographe, était présentée à New York.

Today, the Robillard Block is a warehouse at the edge of Chinatown that houses an electronics shop and a Vietnamese restaurant on its main floor. This ceremonial gate on Viger Street stands directly in front of it. The gate, twelve meters high, is decorated with gold leaf and was a gift from the city of Shanghai to the city of Montreal in 1999. The characters read: "A splendid environment fosters a great people."

Aux limites du quartier chinois, l'édifice Robillard est aujourd'hui un entrepôt où l'on retrouve un magasin d'équipement électronique et un restaurant vietnamien au premier étage. La porte de la rue Viger lui fait face. Avec ses douze mètres de haut, la porte est décorée à la feuille d'or et a été offerte par la ville de Shanghai à la ville de Montréal en 1999. Il y est inscrit : « Un magnifique environnement donne naissance à un grand peuple. »

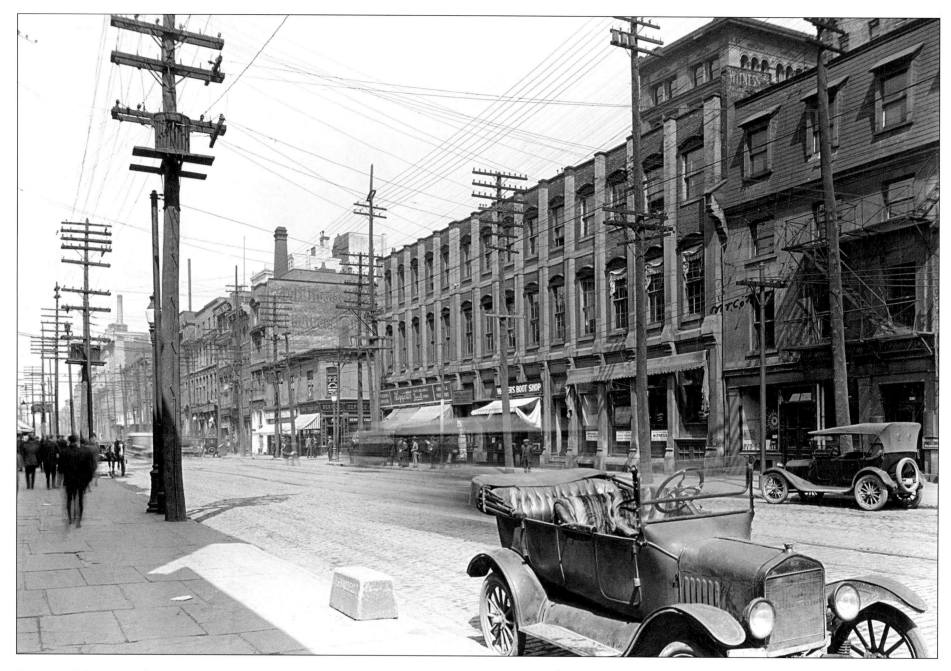

For most of the twentieth century, Craig Street, today known as Rue St. Antoine, was home to pawnbrokers, secondhand shops, discount stores, and boot makers. The Rodgers and King Building, which went up in 1885 as headquarters for a steam-engine manufacturing company, is prominent in this view, taken in 1921, looking west from St. François-Xavier Street toward Bleury Street. Until it closed in 1999, Russell Books, a used and antiquarian bookshop and a Montreal institution for almost four decades, occupied the building's ground floor.

Pendant la majeure partie du XXe siècle, la rue Craig (aujourd'hui la rue Saint-Antoine) était l'endroit où trouver des prêteurs sur gages, des boutiques d'objets usagés et des bottiers. L'édifice Rodgers & King, construit en 1885 pour servir de siège social à un fabricant de moteurs à vapeur, se trouve à l'avant-plan de cette photo prise en 1921, de la rue Saint-François-Xavier en direction de la rue Bleury. Jusqu'à sa fermeture en 1999, la librairie Russell, qui vendait des livres anciens et usagés, et fut une véritable institution montréalaise pendant près de quarante ans, occupait le rez-de-chaussée de l'édifice.

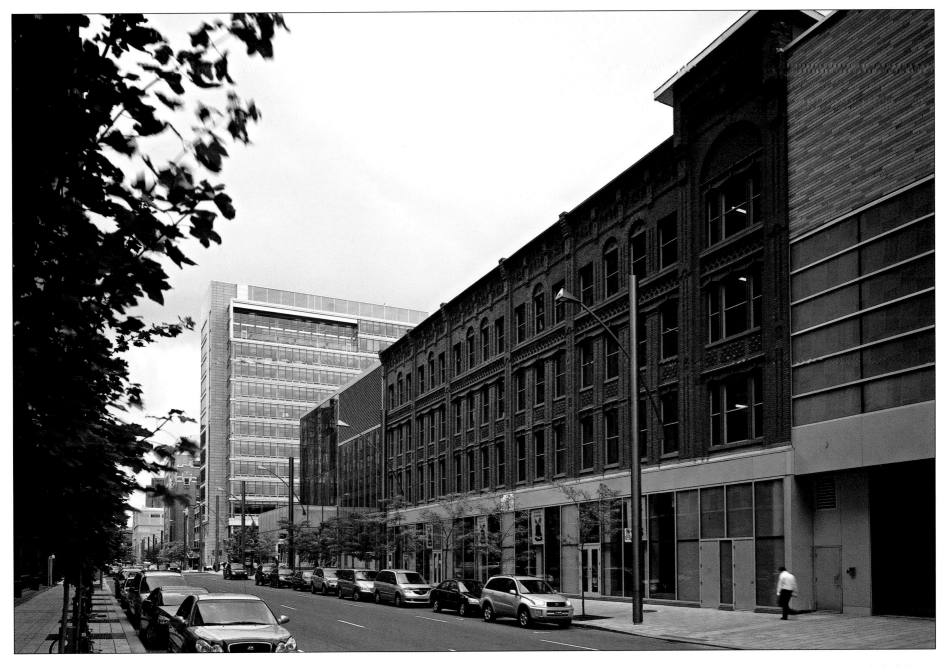

In an example of the trend toward superficiality in architecture, the facade of the Rodgers and King Building was incorporated into the south wall of the $185-million addition to Montreal's mammoth Palais de Congrès. The rest of the building was not preserved and the brick wall's function as part of the huge convention center is purely decorative.

Exemple de la tendance du façadisme architectural, la partie frontispice de l'édifice Rodgers & King fut incorporée au mur sud de l'ajout à l'immense Palais des congrès de Montréal, rénové au coût de 185 millions de dollars. Le reste de l'édifice ne fut pas préservé et la façade est purement décorative.

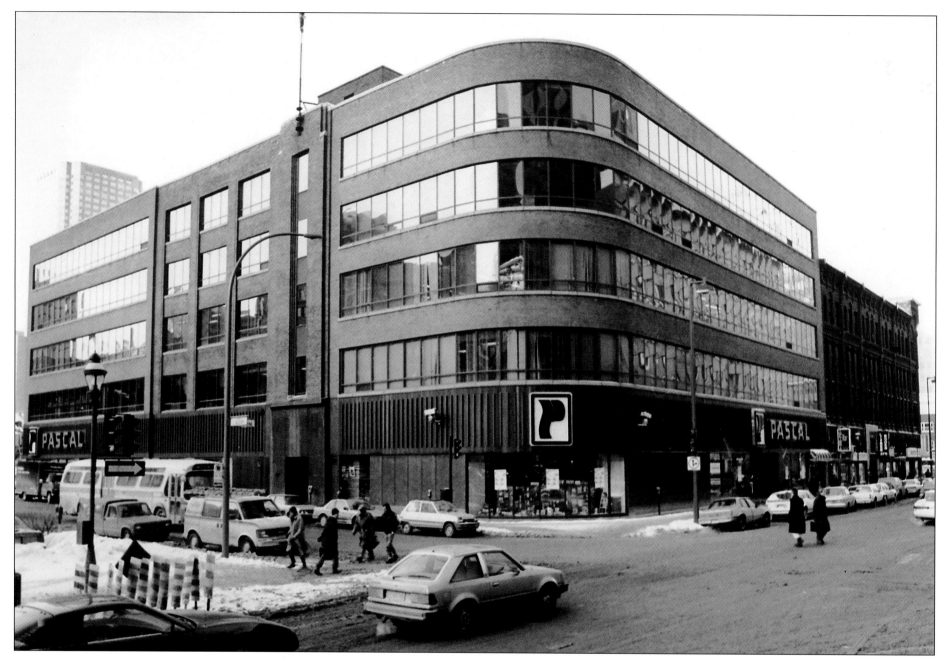

Sleek, curved, and streamlined, the Pascal Hardware building at the corner of Rue St. Antoine and Bleury Street was more than a hardware store—it was a household happening. It was where bargain hunters went to buy anything they couldn't find anywhere else. The family business was started in 1903 and became a multimillion-dollar chain with thirteen outlets and several separate divisions selling building supplies, furniture, and industrial hardware.

Fier et sobre avec ses courbes élégantes, l'édifice de la quincaillerie Pascal, à l'angle des rues Saint-Antoine et Bleury, était bien plus qu'une quincaillerie. C'était le royaume du foyer où les chercheurs d'aubaines pouvaient mettre la main sur tout ce qu'ils ne trouvaient pas ailleurs. Cette entreprise familiale créée en 1903 devint une grande chaîne regroupant treize succursales et diverses divisions spécialisées dans les matériaux de construction, l'ameublement et les matériaux industriels.

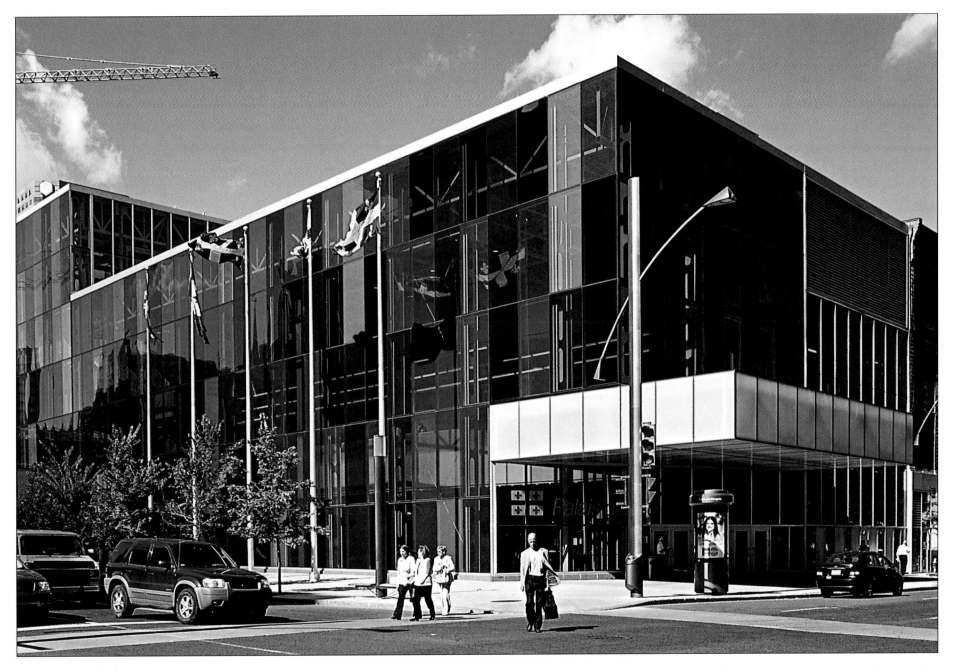

Pascal's went out of business in 1991 and eight years later the Art Deco building was demolished to make way for an addition to Montreal's Palais de Congrès. Today, the west face of the convention center overwhelms visitors with its dazzling multicolored plate glass facade. It overlooks what was once Pascal Hardware's parking lot, now transformed into a pocket park in honor of Quebec abstract artist Jean-Paul Riopelle.

Elle fit faillite en 1991. Huit ans plus tard, l'édifice de style Art déco tombait sous le pic des démolisseurs pour permettre l'expansion du Palais des congrès. Aujourd'hui, le côté ouest du Palais surprend les visiteurs avec sa façade de plaques de verre multicolores qui surplombe l'ancien stationnement de la quincaillerie Pascal, devenu aujourd'hui un petit parc honorant le peintre abstrait québécois Jean-Paul Riopelle.

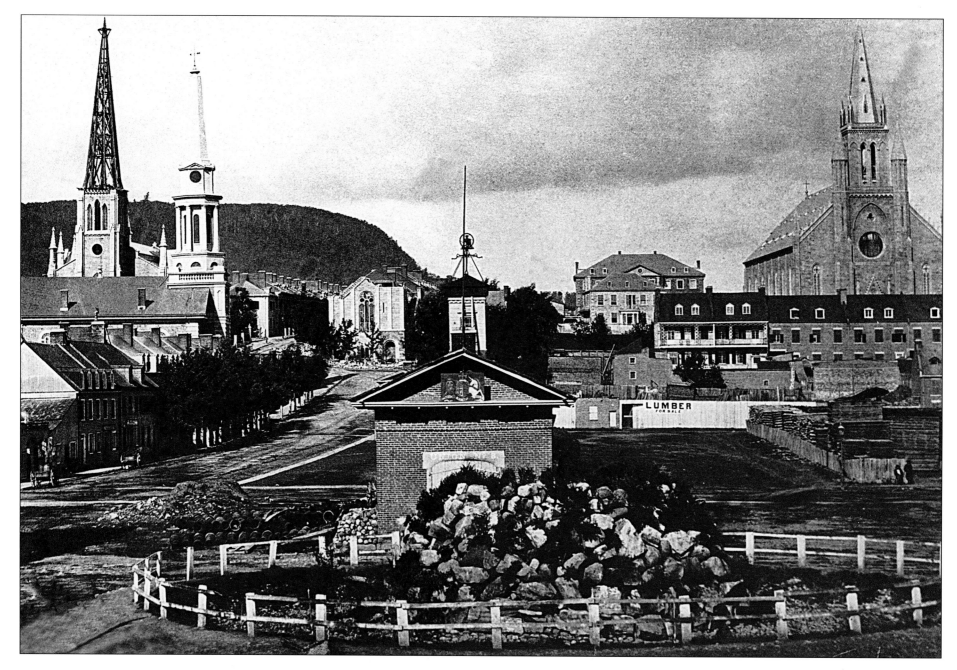

This is a view of the Haymarket at the foot of Beaver Hall Hill as it looked in 1856. St. Patrick's Church, built in 1847, looms over the square to the right, and to the left are the spires of the First Baptist and Scotch Presbyterian churches. The building below the curve of the mountain in the center of the photo, without a steeple, is the Unitarian church. The square was renamed Victoria Square in 1860.

Voici le marché à foin, au pied de la côte du Beaver Hall, tel qu'il apparaissait en 1856. L'église Saint-Patrick, construite en 1847, est visible à la droite du square. À la gauche de ce dernier, on aperçoit les clochers des églises First Baptist et Scotch Presbyterian. L'édifice sans clocher, en bas de la courbe de la montagne, au centre de la photographie, est l'église unitarienne. Le square fut rebaptisé square Victoria en 1860.

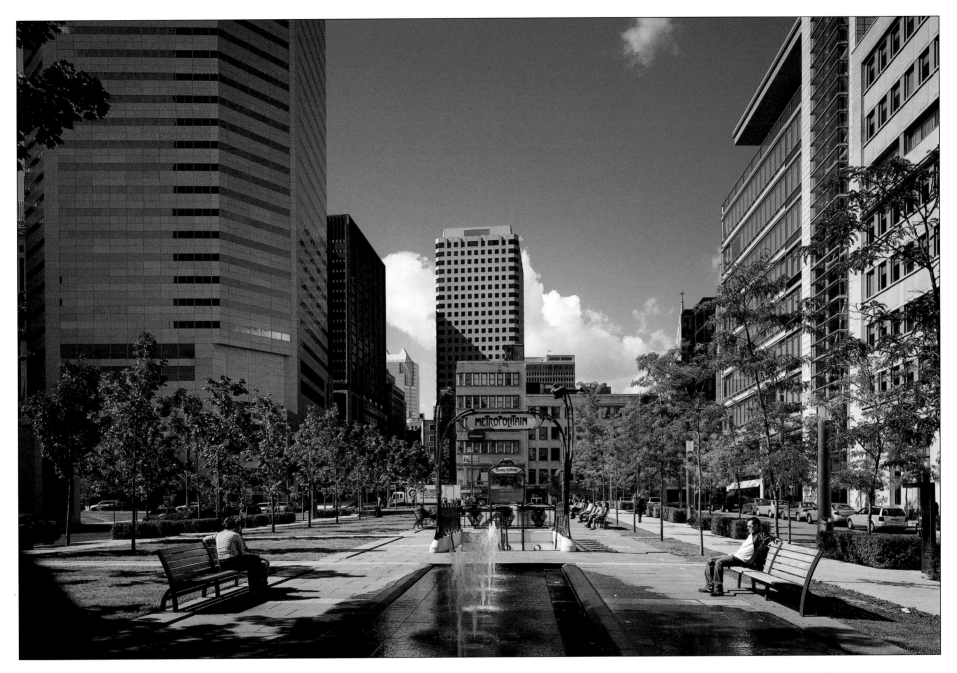

More than $12 million was spent in 2003 to return Victoria Square to its original configuration. The entrance to the metro, just beyond the fountain, is an Art Nouveau gate designed by Hector Guimard, a leading exponent of the Art Nouveau style of architecture. It was given by the city of Paris to Montreal in 1967 as a gift to commemorate Canada's centennial. The tower to the left is the head office of the National Bank.

Plus de 12 millions de dollars ont été dépensés en 2003 pour redonner au square Victoria sa configuration originale. L'entrée du métro, derrière la fontaine, est de style Art nouveau et fut conçue par Hector Guimard, un des principaux représentants de ce style architectural. La ville de Paris en fit cadeau à Montréal en 1967 pour commémorer le centenaire du Canada. La tour qui s'élève à gauche est le siège social de la Banque Nationale.

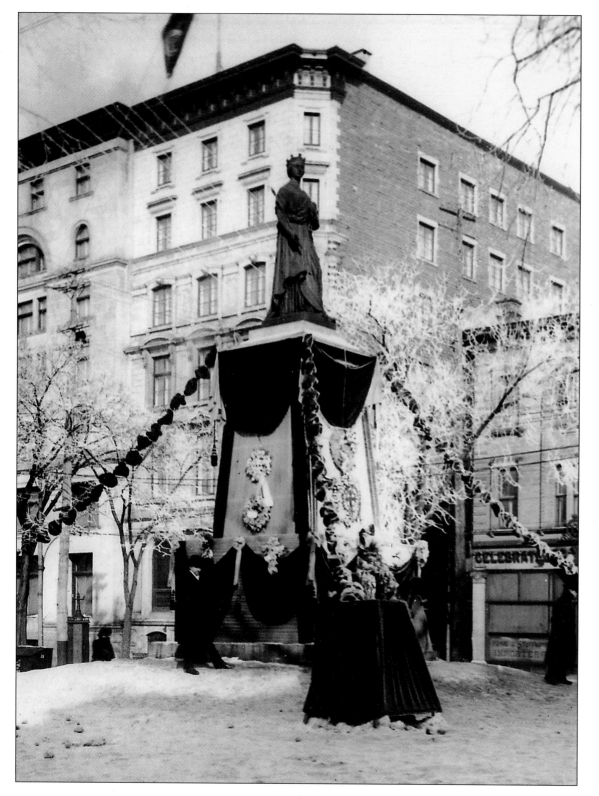

This is one of three statues of Queen Victoria in Montreal. This photograph shows the monument draped in mourning crepe the day after she died in January 1901. The statue, by British sculptor Marshall Wood, was the first bronze to be erected in the city and was unveiled in Victoria Square in 1872 to commemorate the thirty-fifth anniversary of her reign. It depicts the queen as she looked when she ascended the throne at the age of eighteen.

Voici l'une des trois statues dédiées à la reine Victoria à Montréal. Le statue est drapée de crêpe anglais dans cette photo prise au lendemain de sa mort, en janvier 1901. Cette œuvre du sculpteur britannique Marshall Wood fut le premier bronze érigé à Montréal. Dévoilée au square Victoria en 1872 pour commémorer le 35e anniversaire du règne de Victoria, la statue la montre telle qu'elle apparaissait lors de son accession au trône, à l'âge de dix-huit ans.

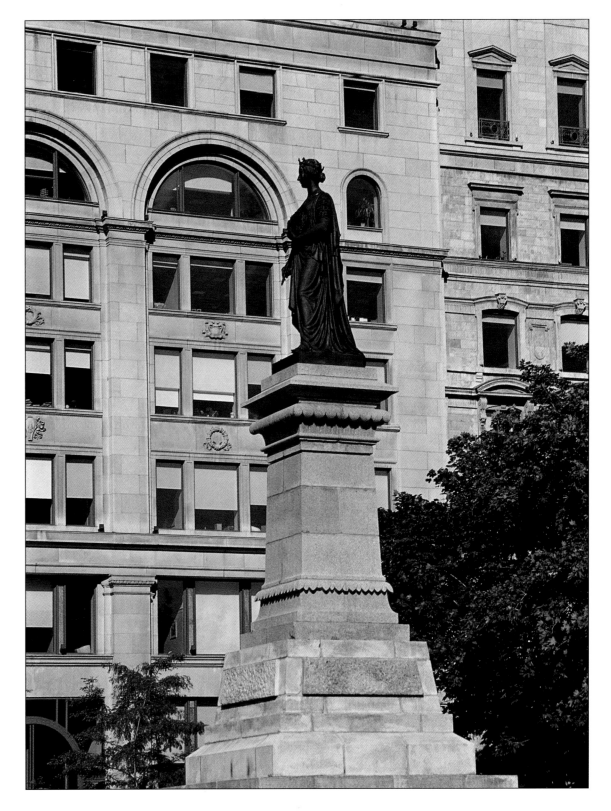

Victoria's statue has been vandalized and moved around many times, but it still graces the square that bears her name. It was completely refurbished in 2003 when Victoria Square was redesigned, fountains were added, and the park was given a facelift.

La statue a été déménagée à plusieurs reprises, souvent couverte de graffitis et parfois même vandalisée, mais elle orne toujours le square qui porte son nom. Elle fut remise à neuf en 2003 lorsque le square fut remodelé. Le parc fut aussi remis à neuf et on y ajouta des fontaines.

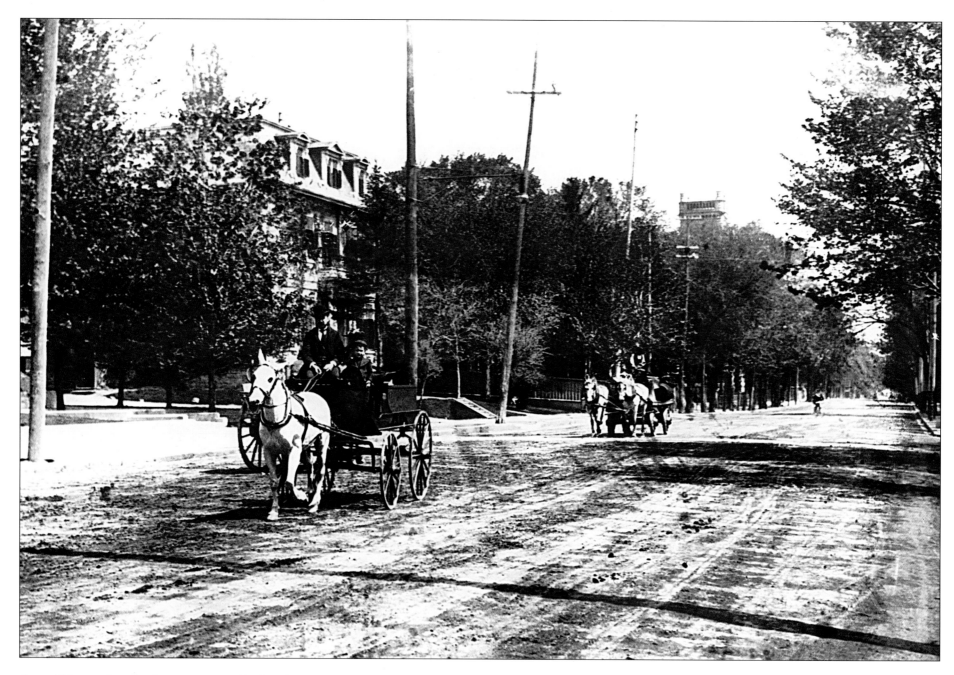

One of Montreal's most elegant avenues, Sherbrooke Street was for a century the address of some of the city's richest families. Mavis Gallant called it "the dream street, lined with gigantic spreading trees through which light fell like a rain of coins." This 1890s view looks east from the corner of Simpson Street. The mansion with the mansard roof poking through the trees is Kildonan Hall, torn down in 1930 to make way for the Church of St. Andrew and St. Paul. The church in the background is the Erskine and American Church.

L'une des plus élégantes avenues de la ville, la rue Sherbrooke, fut pendant un siècle l'adresse des plus riches familles montréalaises. Mavis Gallant l'a décrite comme « une rue de rêve, plantée d'immenses arbres d'où tombait la lumière comme une pluie de pièces de monnaie ». Datant de 1890, ce cliché est orienté vers l'est, de l'angle de la rue Simpson. La résidence au toit en mansarde, que l'on voit entre les arbres, s'appelait Kildonan Hall. Elle fut détruite en 1930 pour permettre la construction de l'église St. Andrew and St. Paul.

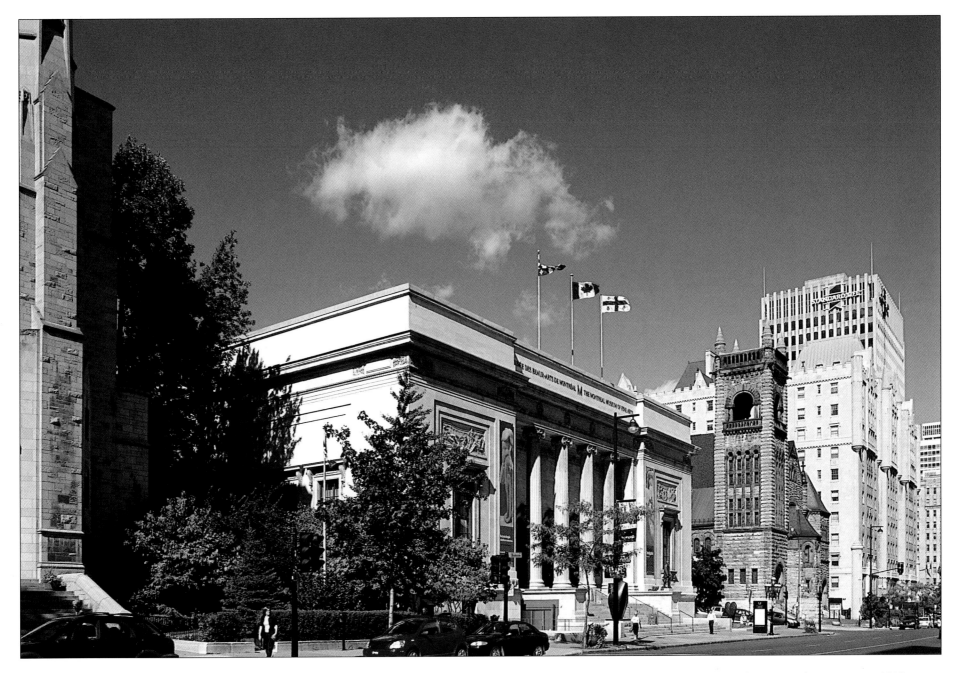

The Hornstein Pavilion of the Montreal Museum of Fine Arts, built in 1912, today dominates the north side of Sherbrooke Street between Simpson Street and Avenue du Musée. The art museum is Canada's oldest, and has more than 30,000 works in its permanent collection. The Erskine and American Church closed in 2004; with its collection of Tiffany stained-glass windows, the building is expected to become another of the ever-expanding museum's pavilions.

Le pavillon Hornstein du Musée des beaux-arts de Montréal, construit en 1912, domine aujourd'hui la même partie de la rue Sherbrooke, entre la rue Simpson et l'avenue du Musée. C'est le plus ancien musée d'art au Canada et sa collection permanente compte plus de 30 000 œuvres. L'église dont on aperçoit le clocher dans l'ancienne photo a fermé ses portes en 2004. L'édifice, qui contient une magnifique collection de vitraux Tiffany, deviendra un autre pavillon de ce musée qui prend constamment de l'ampleur.

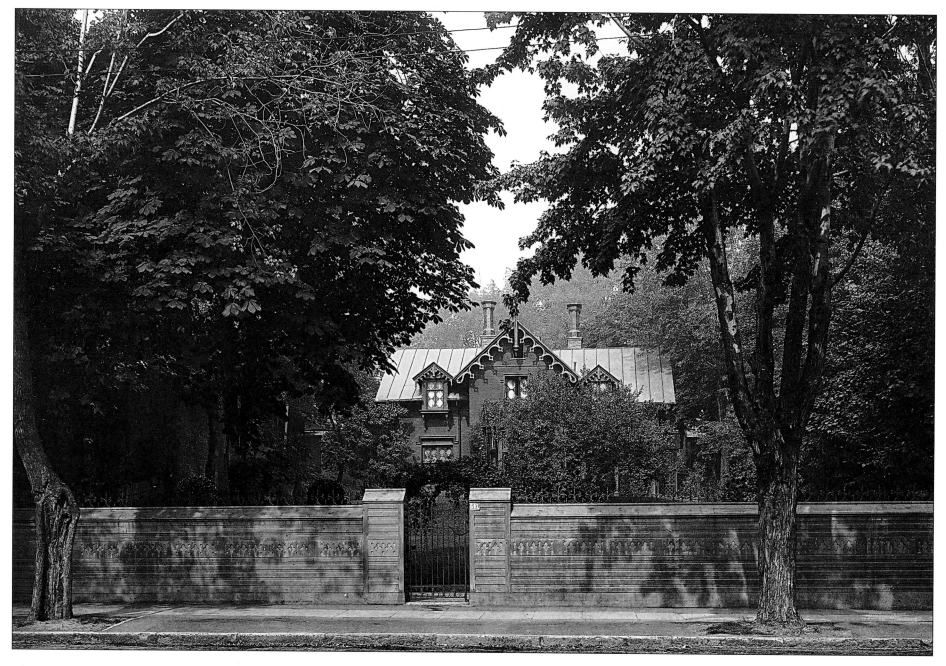

This was the bucolic scene on the north side of Sherbrooke Street and Drummond at the turn of the twentieth century when George Washington Stephens Jr., chairman of the Montreal Harbours Board, lived there. His modest brick house in a grove of chestnut and maple trees, hidden behind a stone wall, was demolished in 1924 to make way for one of the first luxury apartment blocks in the city.

Voici la scène bucolique que l'on pouvait admirer au nord de la rue Sherbrooke, angle Drummond, au tournant du XXe siècle. George Washington Stephens Jr., président du Conseil des ports de Montréal, vivait dans cette modeste demeure de brique cachée derrière un mur de pierre parmi les marronniers et les érables. La maison fut démolie en 1924 pour permettre la construction d'appartements de luxe.

The Stephens House fell to the pressure of 1920s urban expansion in downtown Montreal and the area was subsequently redeveloped for housing. The Acadia Apartments (above) were started in 1925 and the Chateau Apartments in 1926. Of the two, the Chateau Apartments building was the more architecturally adventurous, combining French Renaissance chateau with Scottish fortified house and described as "a little bit of Camelot" in downtown Montreal.

La maison Stephens fut victime de l'expansion urbaine des années 20 au centre-ville de Montréal et des logements furent ensuite construits à cet endroit. La construction des appartements Acadia (plus haut) débuta en 1925, et celle du Château, en 1926. Ce dernier fut doté d'une architecture plus originale puisqu'il combinait à la fois des détails d'un château de la renaissance française et d'une résidence écossaise fortifiée. Il fut décrit comme un coin de Camelot au centre-ville de Montréal.

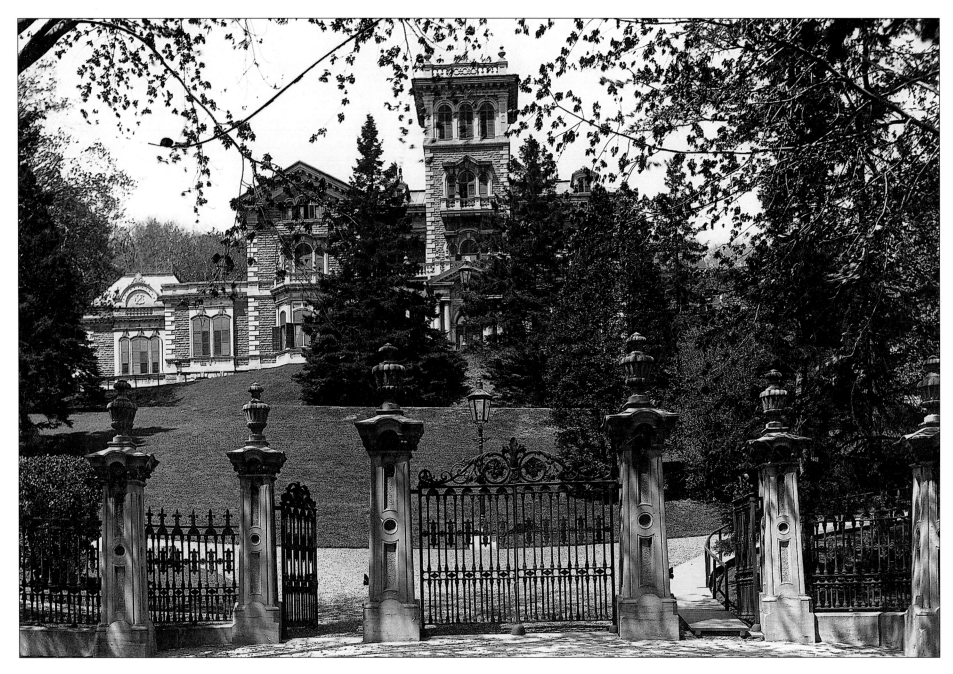

Ravenscrag, overlooking the city from the slopes of Mount Royal, was built by shipping magnate Sir Hugh Allan. When the thirty-four-room Italian Renaissance–style mansion opened in 1863, one newspaper insisted it excelled "in size and cost any dwelling house in Canada, and looks more like one of those castles of the British nobility than anything we have here." It was often used by Canadian governors-general as a residence when they visited Montreal.

Surplombant la ville sur le versant du mont Royal, Ravenscrag avait été construit par Sir Hugh Allan, un magnat de la marine marchande. Lorsque la demeure de trente-quatre pièces de style Renaissance italienne fut achevée en 1863, un journal local déclara qu'elle dépassait en grandeur et en coût toutes les autres maisons canadiennes, et qu'elle ressemblait à un château de la noblesse britannique. Les gouverneurs généraux l'utilisaient souvent comme résidence lorsqu'ils visitaient Montréal.

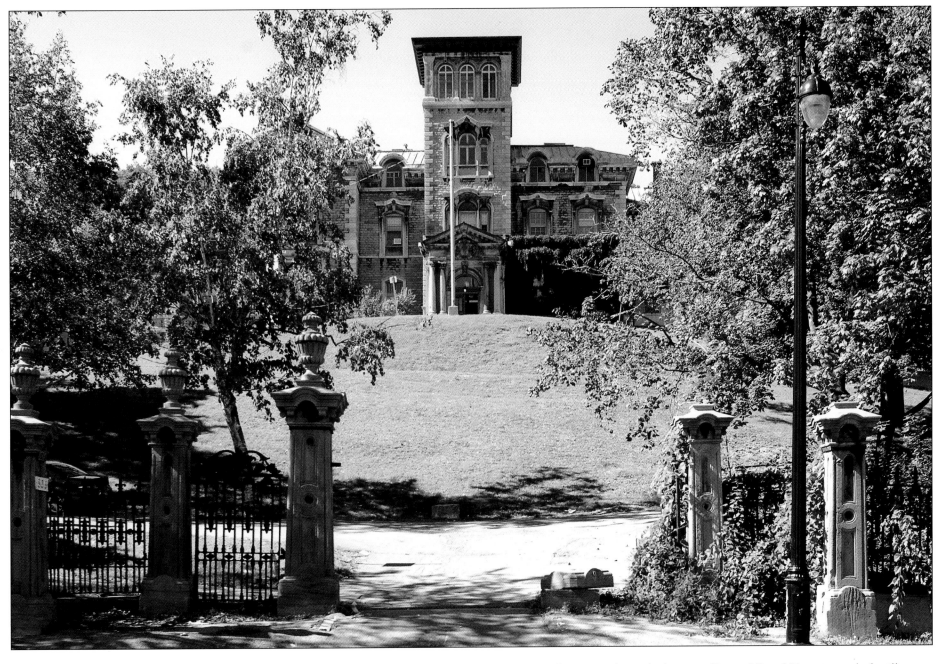

The palatial limestone mansion was given to the Royal Victoria Hospital by the Allan family in 1940 and was converted into a home for psychiatric patients. Today it is part of the Allan Memorial Institute. The only room in the house to remain intact is the library.

La résidence de pierre calcaire fut léguéc à l'hôpital Royal Victoria par la famille Allan en 1940 et convertie en foyer pour patients psychiatriques. Elle fait aujourd'hui partie de l'Institut Allan Memorial. La seule pièce de la demeure à être demeurée intacte est la bibliothèque.

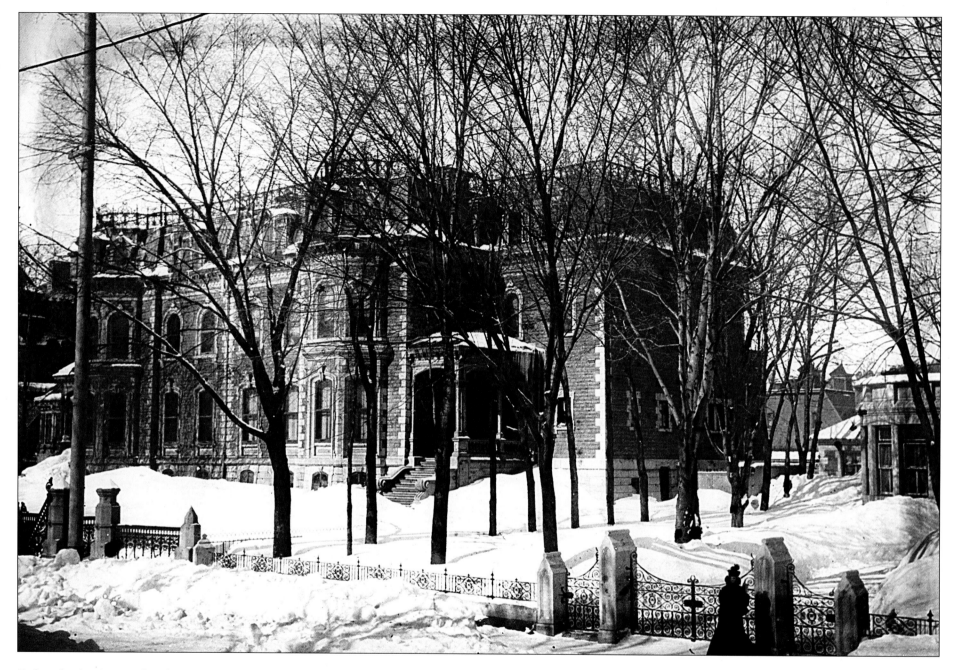

Before the first Baron Shaughnessy, the American-born president of Canadian Pacific Railways, acquired this mansion in 1895, it had been designed in the Second Empire style to disguise the fact that it was a duplex for two families. After Shaughnessy died in 1923, the building was briefly converted into a hospital. By the 1970s the house was in danger of being demolished and was saved only after it was declared a national historic property in 1974.

Avant que le premier baron Shaughnessy n'achète cette résidence en 1895, elle avait été conçue dans le style Second Empire pour cacher le fait qu'il s'agissait d'un duplex construit pour deux familles. En 1923, après le décès du baron, Américain de naissance et président des chemins de fer Canadien Pacifique, l'édifice devint brièvement un hôpital. Dans les années 1970, l'édifice fut menacé par le pic des démolisseurs et ne fut épargné qu'après avoir été déclaré monument historique en 1974.

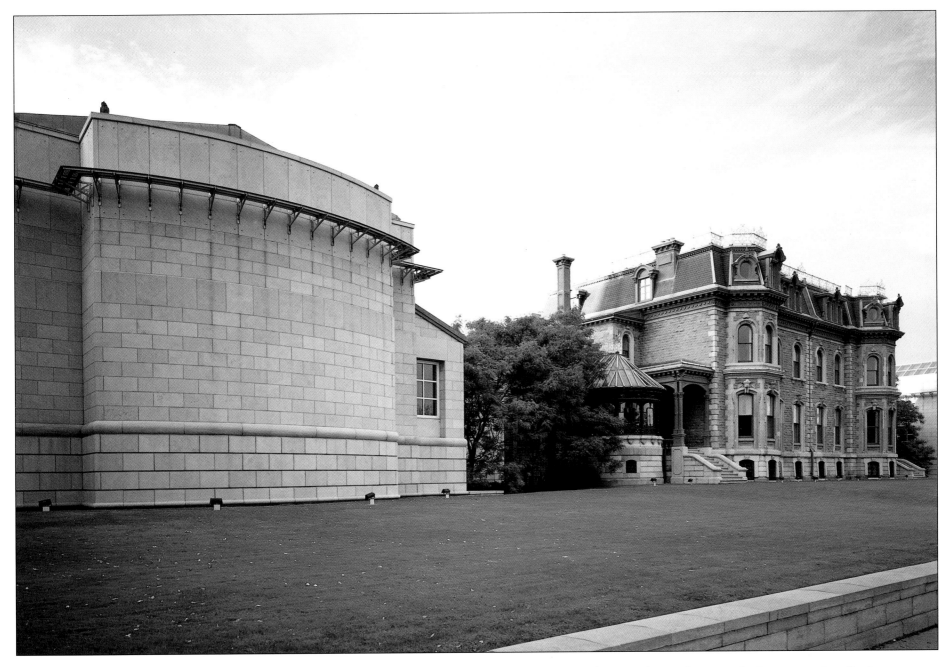

Shaughnessy House today is incorporated into the Canadian Centre for Architecture (CCA), founded in 1992 by Seagram liquor heiress Phyllis Lambert. Its refurbished interior is as luxurious as ever. The CCA is a vast repository of North American architectural heritage and stages major exhibitions each year that manage to appeal to both academics and the general public.

Aujourd'hui, la maison Shaughnessy fait partie du Centre canadien d'architecture, fondé en 1992 par Phyllis Lambert, l'héritière des distilleries Seagram. Son intérieur restauré est aussi luxueux qu'autrefois. Le CCA présente le patrimoine architectural de l'Amérique du Nord et, chaque année, organise des expositions qui plaisent tant aux universitaires qu'au public en général.

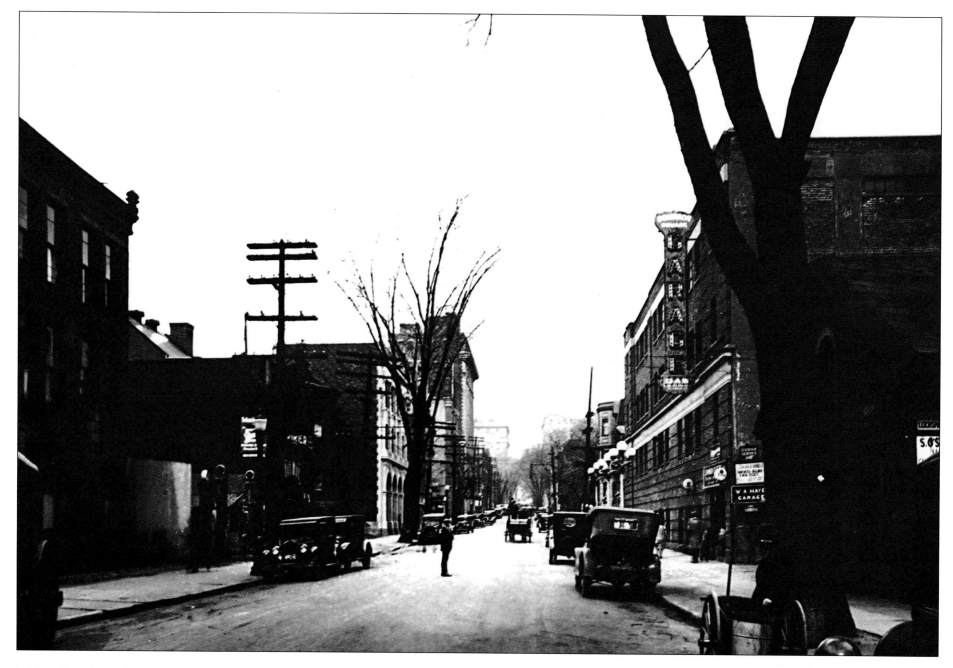

Although nothing identifies it as such, McGarr's Taxi and Auto Service garage on the right-hand side of Drummond Street was once the Victoria Skating Rink, where hockey as we know it was played for the first time in 1875. When this picture, looking north from Dorchester Boulevard, was taken in the 1920s, the street housed a fire station and the barracks of the Prince of Wales Royal Canadian Regiment on the left-hand side.

Bien que rien ne l'identifie comme tel, le garage McGarr, sur le côté droit de la rue Drummond, était autrefois la patinoire Victoria. C'est a cet endroit que le hockey comme nous le connaissons aujourd'hui fut joué pour la première fois en 1875. Quand cette photographie fut prise dans les années 20, du boulevard Dorchester en direction nord, la rue comportait aussi une caserne de pompiers et la caserne du Régiment royal canadien du Prince de Galles, sur la gauche.

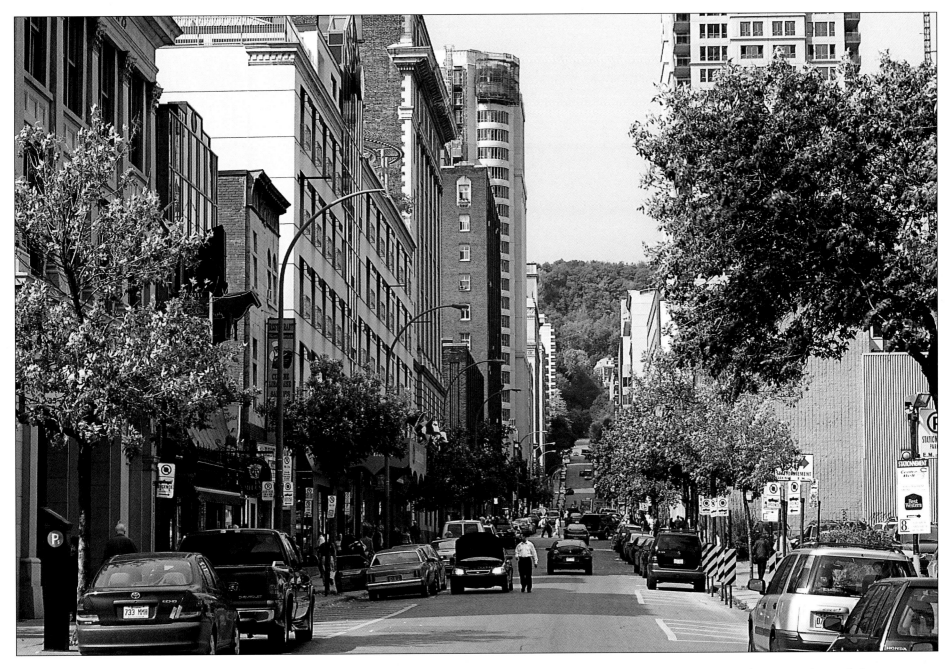

The fire station and parking garage are still there, the site of the historic hockey rink still unmarked, but the rest of the buildings on Drummond Street are recent. Two of the city's most modern residential condominium towers frame the mountain in this picture, the Roc Fleuri on the left and Le 1200 on the right. The venerable Ritz Carlton hotel, which opened in 1912, is at the end of the street, on the left.

La caserne de pompiers et le garage sont toujours là, sans que le site de la patinoire ne soit identifié, mais le reste des édifices est de facture plus récente. Deux des condominiums résidentiels les plus modernes encadrent la montagne dans cette photo : le Roc Fleuri, à gauche, et Le 1200, à droite. Le vénérable hôtel Ritz Carlton, ouvert en 1912, se trouve au bout de la rue, du côté gauche.

For most of the twentieth century, Montreal was known as the city of banks and churches. Once, there were six major houses of worship within a stone's throw of each other along Dorchester Boulevard, today René Lévesque. This view from Mountain Street looking east shows the American Presbyterian Church and the spire of the Methodist church. There were so many churches on the street that the poet Rupert Brooke pointed out after a visit, "The people of the city spend much of their time investing their riches in this world or the next."

Pendant la majeure partie du XXe siècle, Montréal était la ville des banques et des églises. En fait, il fut un temps où l'on trouvait six grands lieux de culte à quelques rues les uns des autres le long du boulevard Dorchester, aujourd'hui appelé boulevard René-Lévesque. Ce cliché pris de la rue de la Montagne, vers l'est, fait voir l'American Presbyterian Church et le clocher de l'église méthodiste. La ville comptait tant d'églises que le poète Rupert Brooke déclara, après une visite, que les Montréalais « passaient beaucoup de temps à investir leurs richesses dans ce monde ou dans celui de l'au-delà. »

Montreal's tallest skyscraper, the forty-seven-story Marathon/IBM Building, stands today where the American Presbyterian Church once stood. The church was demolished in 1931 and its impressive collection of Tiffany stained-glass windows moved to another church on Sherbrooke Street—the Erskine and American Church. The Methodist church was torn down in 1948 and today the site is occupied by another skyscraper, Place Laurentienne.

La tour Marathon/IBM, haute de quarante-sept étages, est le plus haut gratte-ciel montréalais. Elle s'élève à l'endroit où était autrefois l'American Presbyterian Church, qui fut démolie en 1931 et dont la magnifique collection de vitraux Tiffany fut installée dans l'église Erskine-American, sur la rue Sherbrooke. L'église méthodiste fut détruite en 1948 et remplacée par un autre gratte-ciel, Place Laurentienne.

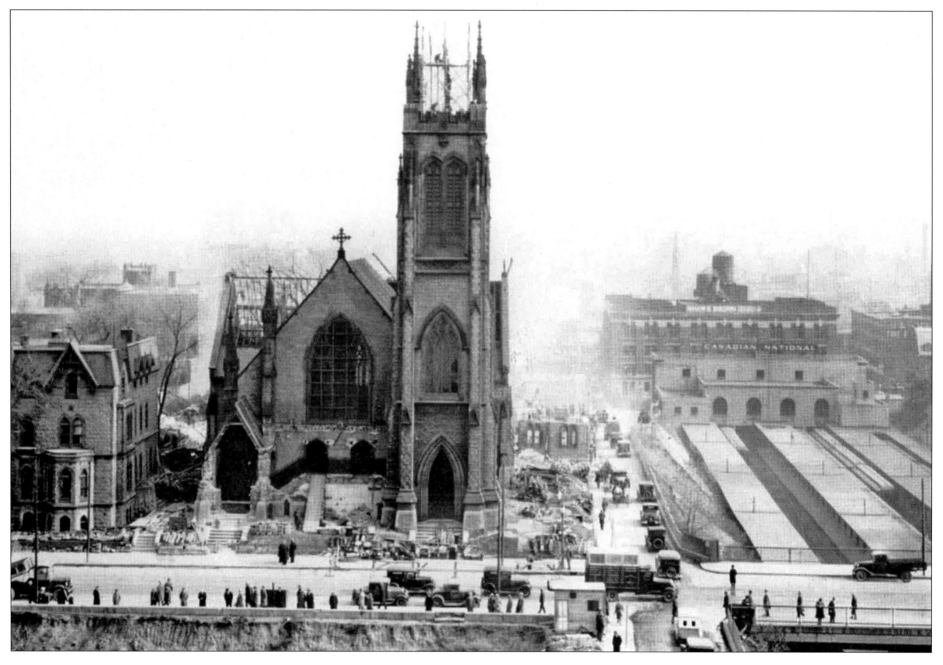

The Presbyterian Church of Saint Paul, seen here being demolished in 1930, was rebuilt, stone by stone, as a Roman Catholic chapel in the Montreal suburb of St. Laurent. Today it houses a fine arts museum. The church opened on Dorchester Boulevard, today René Lévesque, in 1868 and was expropriated by Canadian National Railways in 1929. It was built to rival the Church of St. Andrew around the corner and boasted the largest stained-glass window in Canada.

L'église presbytérienne St. Paul, qui tombe ici sous le pic des démolisseurs, fut reconstruite pierre par pierre dans l'arrondissement Saint-Laurent et devint une chapelle catholique romaine. Elle renferme aujourd'hui un musée d'art. L'église a ouvert ses portes sur le boulevard Dorchester (aujourd'hui le boulevard René-Lévesque) en 1868, et fut expropriée par les chemins de fer Canadien National en 1929. L'église, qui renfermait le plus grand vitrail au Canada, avait été construite pour rivaliser avec l'église St. Andrew, tout près.

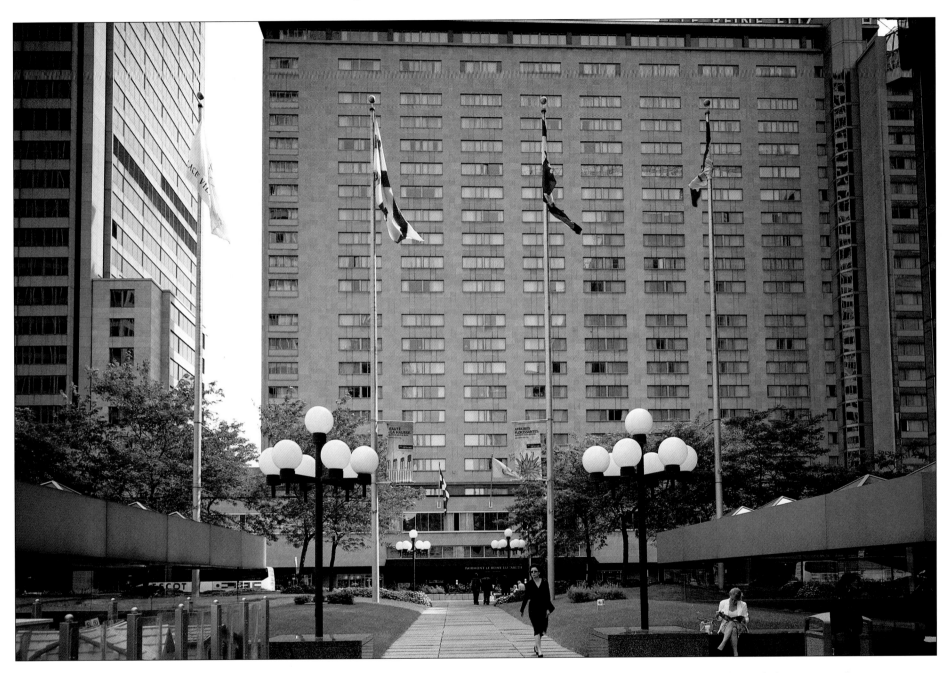

The Fairmont Le Reine Elizabeth hotel, which stands above Montreal's central railway station, opened on the site of St. Paul's in 1958. Cuban president Fidel Castro was the first to check in, but probably the hotel's most celebrated guests were John Lennon and Yoko Ono, who wrote "Give Peace a Chance" in suite 1742 during their 1969 love-in. The 1,064-room hotel has recently been renovated, and the original suite no longer exists.

L'hôtel Fairmont Le Reine Elizabeth, bâti au-dessus de la gare centrale, a ouvert ses portes sur le site de l'ancienne église St. Paul en 1958. Le président cubain Fidel Castro fut la première célébrité à y séjourner, mais ses visiteurs les plus célèbres furent sans contredit John Lennon et Yoko Ono, qui y ont rédigé la chanson *Give Peace a Chance* dans la suite 1742 pendant leur fameux bed-in de 1969. L'hôtel de 1064 chambres a récemment été rénové et cette suite n'existe plus.

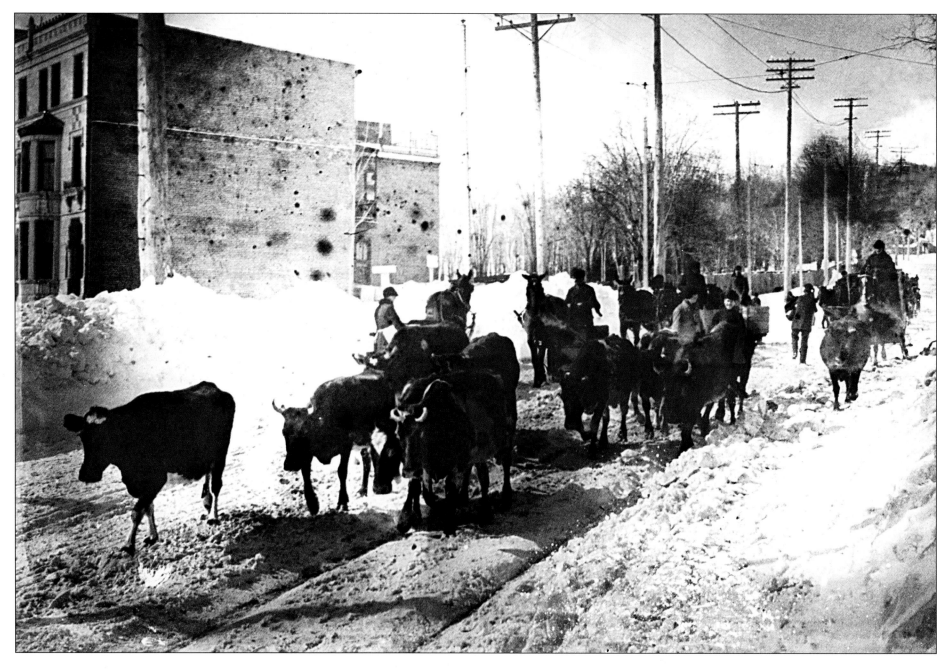

This 1890 shot of cows being driven through the city was taken when Côte des Neiges Road was the main link between the farms behind the mountain and the city. Cattle drives across Sherbrooke Street through Montreal's west end, down Guy Street, to the slaughterhouses and packing plants along the river in Griffintown were a familiar sight until the early 1920s.

Ce cliché a été pris dans les années 1890 lorsque le chemin de la Côte-des-Neiges était le principal lien entre la ville et les fermes installées derrière la montagne. Jusqu'au début des années 20, on y voyait souvent le bétail descendre et traverser la rue Sherbrooke à l'extrémité ouest de la ville, pour se rendre aux abattoirs et aux usines de conserverie du quartier Griffintown, le long du fleuve.

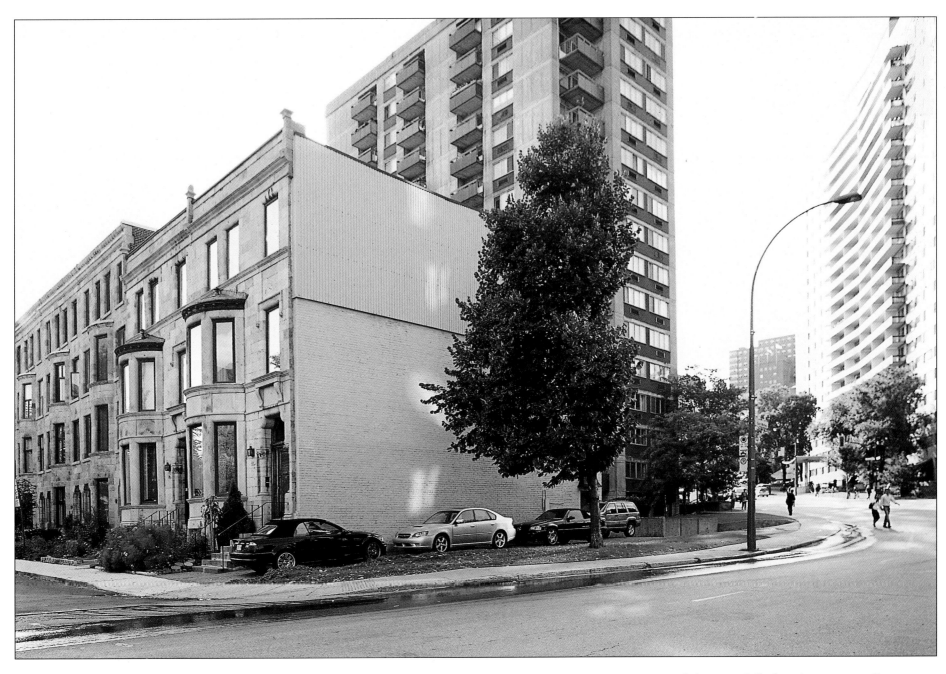

The Victorian row houses—with their distinctive bay windows—on Selkirk Avenue in the photo opposite are still there. Côte des Neiges today, however, is lined with high-rise apartment buildings. It remains the major artery to the back of the mountain, carrying traffic to St. Joseph's Oratory, the University of Montreal, and to the city's two main cemeteries, Mount Royal and Notre Dame des Neiges.

Les maisons victoriennes en rangée de l'avenue Selkirk, qu'on voyait sur l'ancien cliché, sont toujours là, avec leur intéressante fenestration. Toutefois, l'avenue de la Côte-des-Neiges est aujourd'hui bordée de tours d'appartements. Elle demeure l'une des principales artères derrière la montagne et mène à l'Oratoire Saint-Joseph, à l'Université de Montréal et aux deux principaux cimetières de la ville, le cimetière Mont-Royal et le cimetière Notre-Dame-des-Neiges.

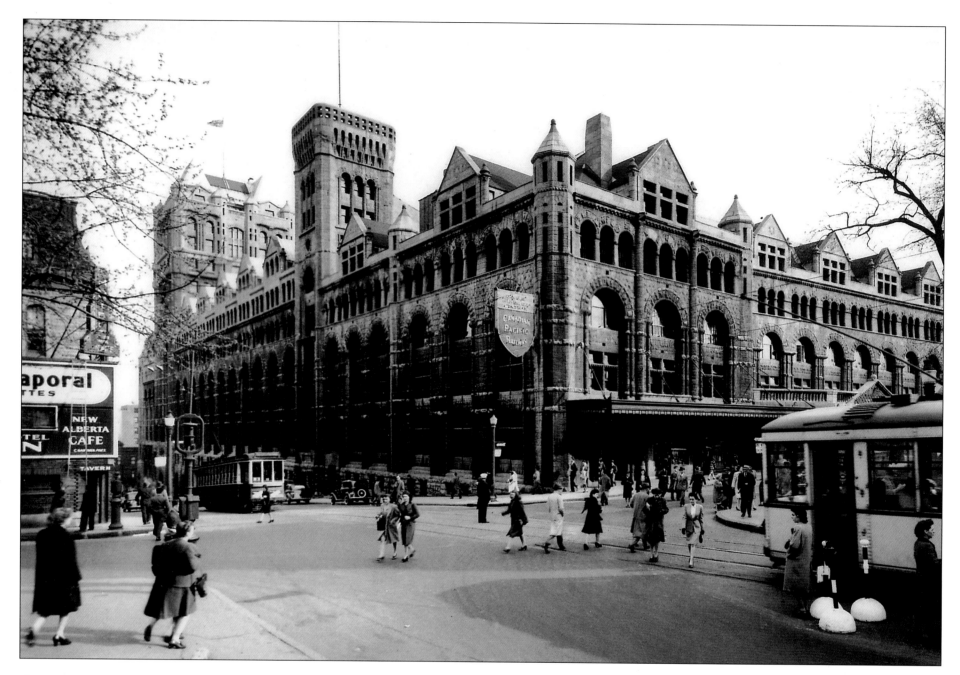

"Finest station in all creation," chortled Canadian Pacific Railway (CPR) president Sir William Van Horne of Windsor Station, when he named the terminal after Windsor Castle in England. Built for $300,000 in 1889 as CPR's corporate headquarters, the building was designed in Romanesque style by New York architect Bruce Price. The station was developed over the next twenty-five years and inspired a style copied in cities across Canada, known as "CPR-Chateau style." The last transcontinental train rolled out of the station on October 28, 1978.

« La plus belle gare au monde », clamait Sir William Van Horne, président de la Canadian Pacific Railway lorsqu'il donna à cette gare le nom du château de Windsor, en Angleterre. La gare, qui devait servir de siège social au CPR, fut construite en 1889 au coût de 300 000 $, selon les plans de Bruce Price, un architecte new-yorkais qui favorisait le style romanesque. Construite en cinq étapes, sur vingt-cinq ans, elle inspira un style architectural qui fut copié d'un bout à l'autre du pays. Le dernier train transcontinental pour voyageurs quitta la gare le 28 octobre 1978.

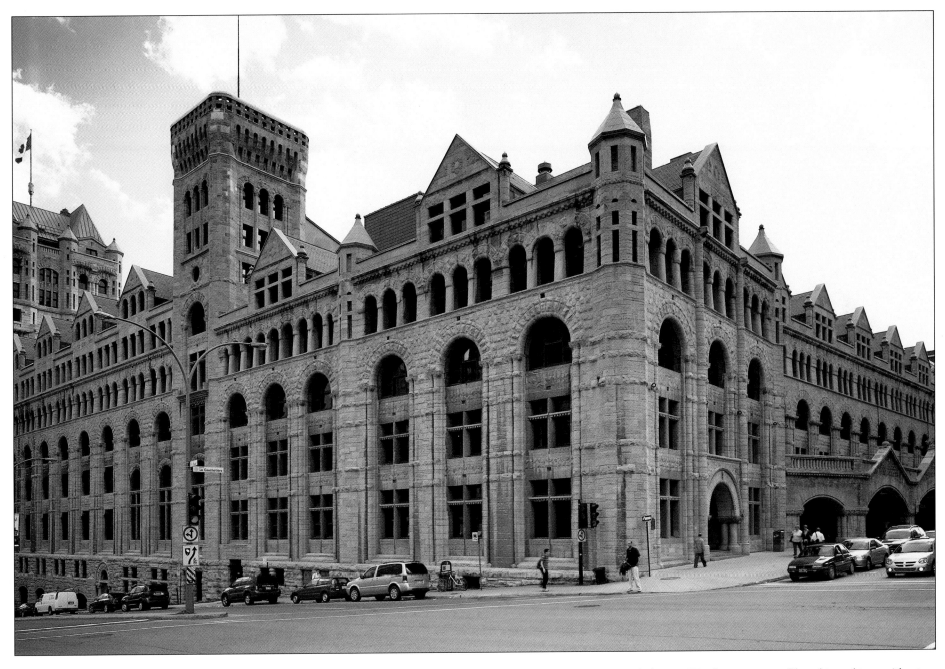

The vast passenger concourse of Windsor Station is empty today, and is used occasionally as a reception center. Canadian Pacific still maintains some of its corporate offices in the building. A portion of the boarding platform has been incorporated into a plaza behind the building that links Windsor Station to the Bell Centre, Montreal's hockey arena and entertainment venue.

Le vaste passage piétonnier de la gare Windsor est aujourd'hui désert, bien qu'il soit parfois utilisé comme centre de réception. Le Canadien Pacifique y conserve certains de ses bureaux. Une partie de la plate-forme d'embarquement a été modifiée pour former le lien entre la gare et le Centre Bell, temple du hockey à Montréal.

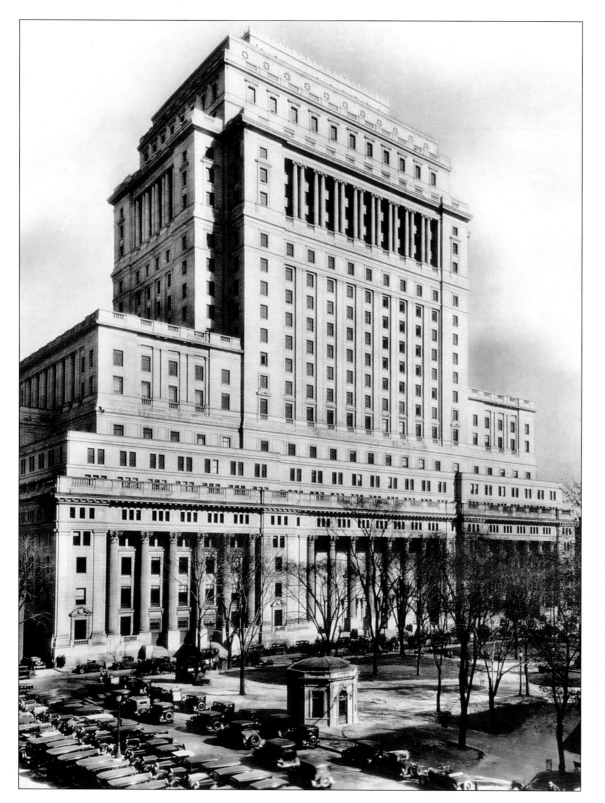

When Sun Life Assurance president Robertson Macauley laid the cornerstone for the company's head office in 1914, he envisioned a building that was "simple, strong, and impressive." It was built in stages over twenty years and by 1933 it was the largest office building in the British Commonwealth. Despite its bulk, the building is graceful, functional, and dominant. During World War II, the Bank of England's gold reserves were shipped to Montreal for safekeeping in the basement of the building.

Lorsque Robertson Macauley, président de la compagnie d'assurances Sun Life, posa la pierre d'angle du siège social de l'entreprise en 1914, il avait en tête un édifice qui serait à la fois simple, puissant et impressionnant. L'édifice fut construit en plusiers étapes sur une période de vingt ans. En 1933, il s'agissait du plus grand édifice à bureaux de tout l'Empire britannique. Malgré son imposant volume, il donne une impression de grâce, de fonctionnalité et de prédominance. Pendant la Seconde Guerre mondiale, les réserves d'or de la Banque d'Angleterre furent envoyées à Montréal où elles furent conservées dans le sous-sol de l'édifice.

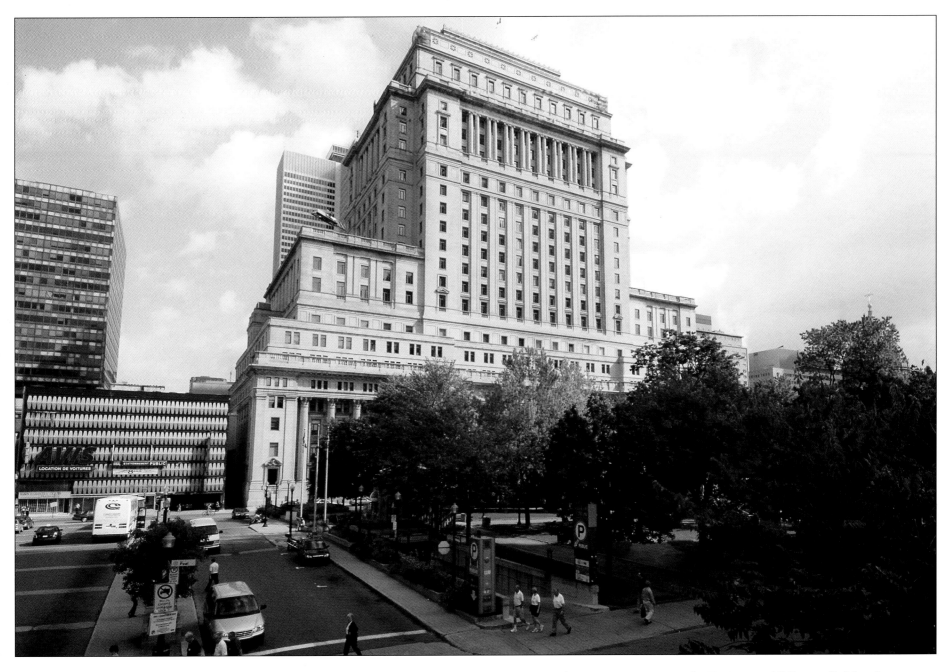

Although Sun Life moved its corporate headquarters to Toronto in 1978, its building in Montreal remains a solid presence in the heart of the city, where it dominates the east side of Dorchester Square. In spite of an unassuming public profile, Sun Life remains Canada's largest insurance company. The twenty-six-story building was given a facelift in 1985. Each day at noon the Sun Life carillon chimes a concert that wafts over downtown Montreal.

L'entreprise a déménagé son siège social à Toronto en 1978, mais l'édifice demeure une solide présence au cœur de Montréal où il domine la partie est du square Dorchester. Malgré une présence publique modeste, la Sun Life demeure la plus grande compagnie d'assurances au Canada. L'édifice de vingt-six étages a été rénové en 1985. Chaque jour, à midi, le carillon de la Sun Life se fait entendre de tous les coins du centre-ville.

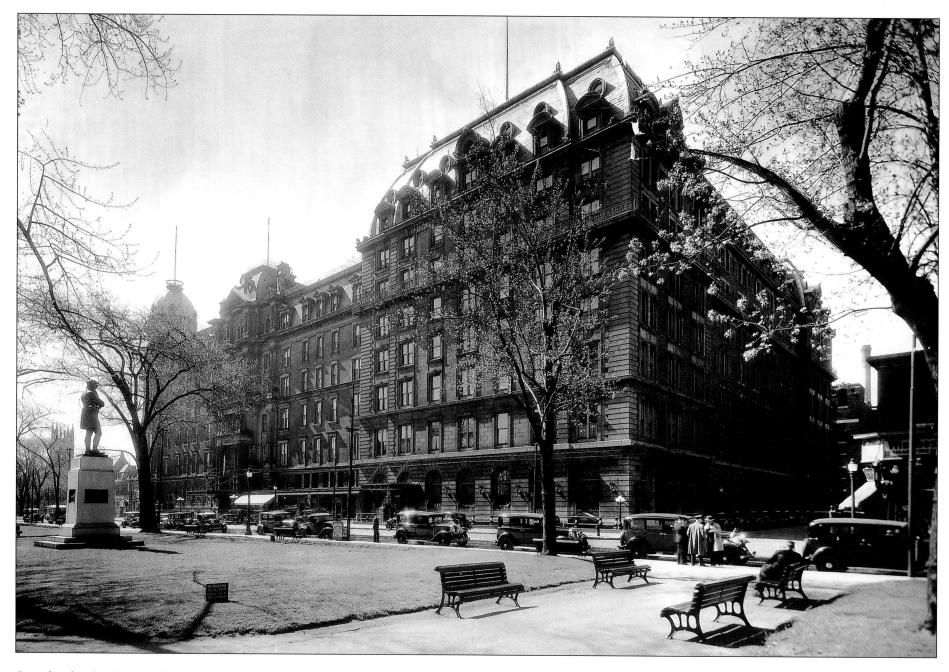

In its heyday the Windsor Hotel was known as "the Palace of Canada" because no other hotel in North America had housed as many royal guests. The hotel opened in 1878 and until it closed 103 years later was one of Montreal's finest. Among the guests were Elizabeth II and George VI. Other names in its guestbook represent a social register of a century: Mark Twain, Oscar Wilde, Sarah Bernhardt, Charles de Gaulle, and Winston Churchill. The statue of Robert Burns in the foreground was erected in 1930, a replica of a statue in the Scottish poet's Ayrshire birthplace.

Pendant ses jours de gloire, l'hôtel Windsor était reconnu comme le « palais canadien », car aucun autre hôtel nord-américain n'avait reçu autant de têtes couronnées. Dès son ouverture en 1878, et jusqu'à sa fermeture 103 ans plus tard, ce fut l'un des plus beaux hôtels montréalais où demeurèrent la reine Elizabeth II d'Angleterre et le roi George IV. Parmi d'autres grands noms, notons Mark Twain, Oscar Wilde, Sarah Bernhardt, Charles de Gaulle et Winston Churchill. La statue de Robert Burns, à gauche, fut installée en 1930. C'est une réplique de celle érigée dans la ville d'Alloway, en Écosse.

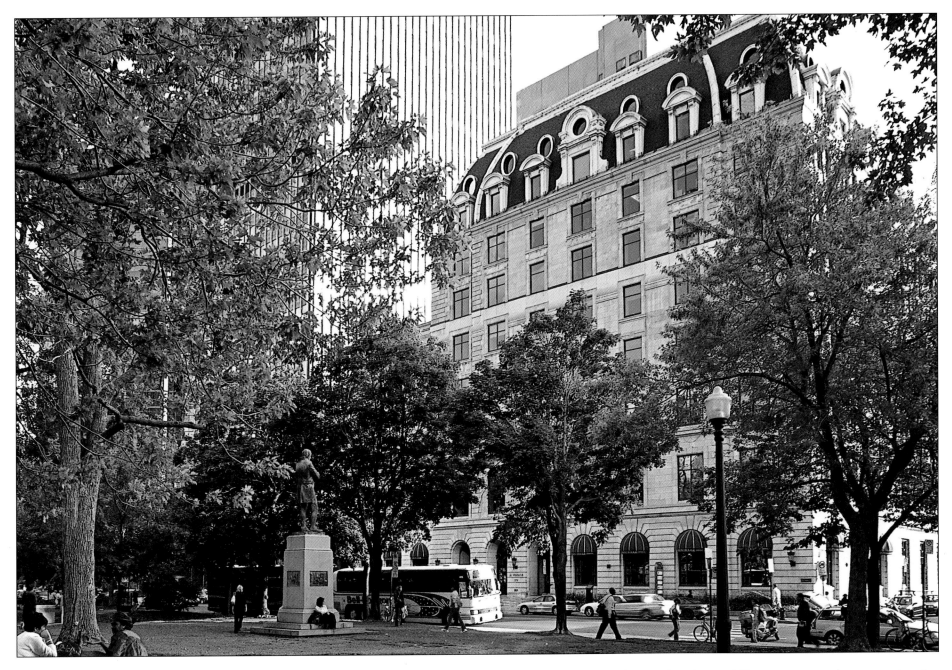

The south wing of the Windsor Hotel was torn down in 1959 to make way for the Canadian Imperial Bank of Commerce skyscraper next door, one of the first modernist buildings to be erected in Montreal. The hotel's annex, which is still standing, was designed by Henry Hardenberg, the same architect who designed the Waldorf in New York. In 1987 the annex was transformed into an upscale office building, but the hotel's mirrored hallway, Peacock Alley, is still there. So, too, is the Burns statue.

L'aile sud de l'hôtel Windsor fut démolie en 1959 pour permettre la construction du gratte-ciel de la banque CIBC, un des premiers édifices modernistes de Montréal. L'annexe de l'hôtel, qui existe toujours, est l'œuvre de l'architecte Henry Hardenberg, à qui l'on doit aussi l'hôtel Waldorf de New York. En 1987, l'annexe devint un édifice à bureaux de prestige, mais l'Allée des paons, une imposante galerie de miroirs, fut conservée, de même que la statue de Robert Burns.

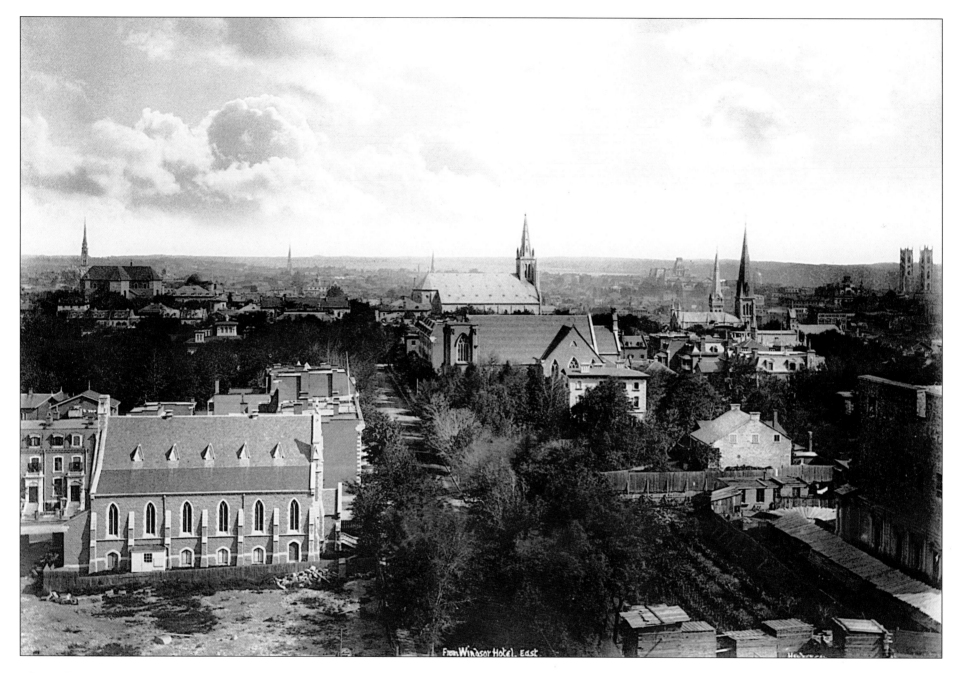

This is the view of Dominion Square (today Dorchester Square) as Oscar Wilde saw it from his room in the Windsor Hotel during his visit to Montreal in 1882. "I feel I have not lived in vain," he wrote to friends after posters advertising his visit were stuck on the wall seen in the lower left of this picture. Knox Church, which was completed in 1865, is in the center, and across the street to the right is the Cathedral of Mary, Queen of the World, still under construction. St. Patrick's Roman Catholic Church, which opened in 1847, is on the horizon.

Voici ce que pouvait voir Oscar Wilde de sa chambre de l'hôtel Windsor lorsqu'il visita Montréal en 1882. « Je n'ai pas vécu en vain », écrivit-il à des amis après que des affiches de sa visite aient été apposées sur le mur qu'on peut voir dans le coin inférieur gauche de la photo. On aperçoit ici le square Dominion (aujourd'hui le square Dorchester), l'église Knox (achevée en 1865), au centre, et la cathédrale Marie-Reine-du-Monde, encore en construction, de l'autre côté de la rue, à droite. L'église catholique romaine St. Patrick, ouverte en 1847, est visible à l'horizon.

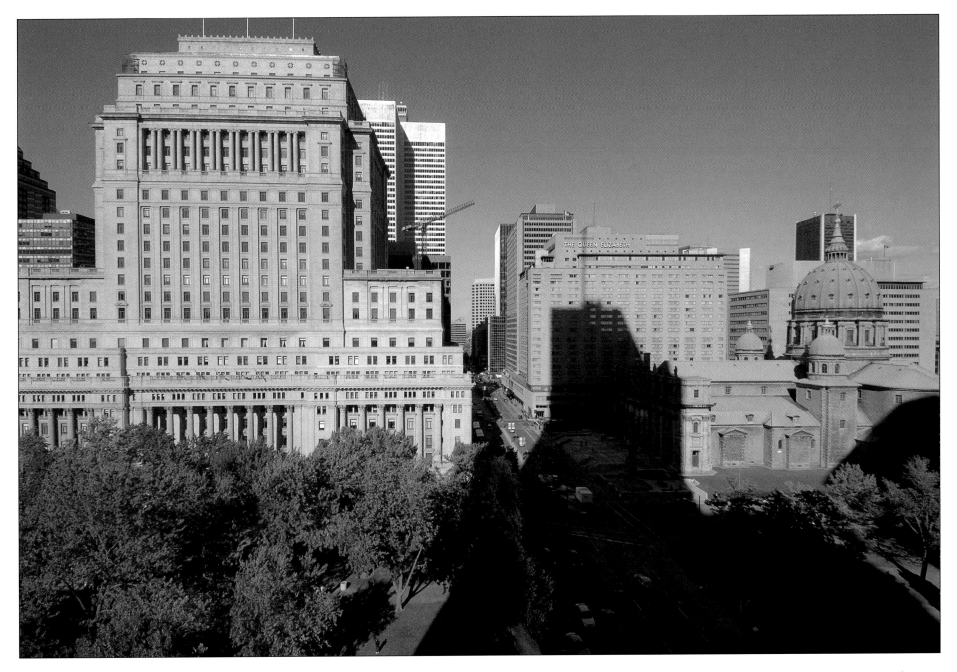

The muscular granite shape of the Sun Life Building now dominates Dorchester Square and the Cathedral of Mary, Queen of the World (completed in 1895 and an equally prominent landmark across the street). A canyon of office towers, including Place Ville-Marie on the left and the Queen Elizabeth Hotel on the right, block from view the spire of St. Patrick's Basilica, seen on the horizon in the photo opposite. Once a cemetery, Dorchester Square is today a downtown gathering point for many public rallies.

L'imposante silhouette de l'édifice Sun Life domine aujourd'hui le square Dorchester et, de l'autre côté, le grand dôme de la cathédrale catholique romaine est lui aussi très reconnaissable. Des tours à bureaux, dont la place Ville-Marie, à gauche, et l'hôtel Reine Elizabeth, à droite, bloquent la vue de la basilique St. Patrick qu'on voyait à l'horizon dans l'ancien cliché. Autrefois un cimetière, le square Dorchester est aujourd'hui un point de rassemblement pour la plupart des manifestations publiques de la ville.

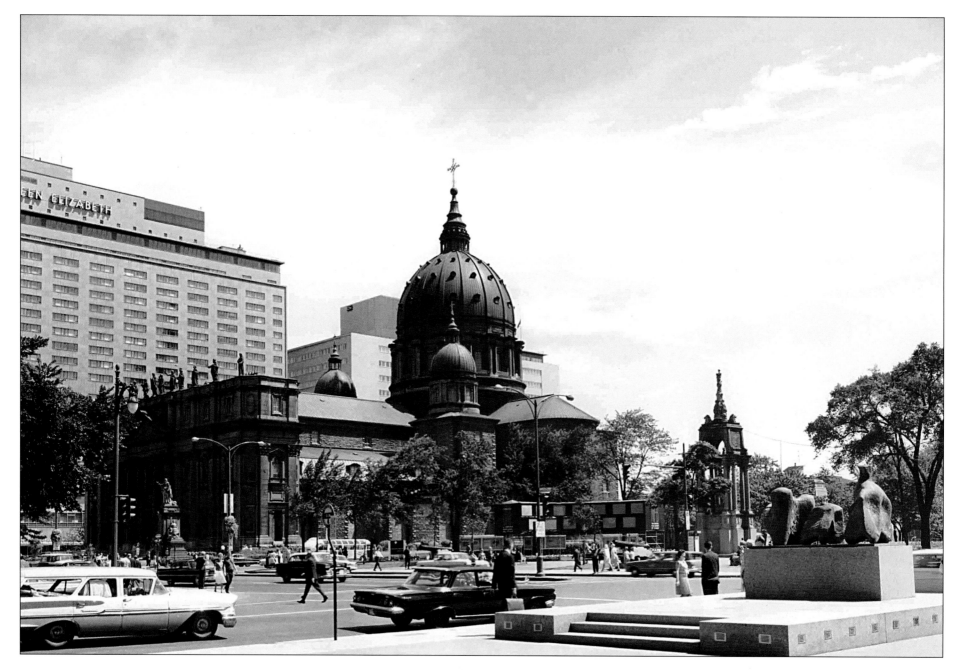

The Roman Catholic Cathedral of St. James the Greater, also known as the Cathedral of Mary, Queen of the World, was built in the heart of Montreal to resemble St. Peter's in Rome and is about one-third the size. The cornerstone for the church was laid in 1870. The cathedral was consecrated a basilica in 1910. Most people assume the statues above the portico are of Christ and his twelve apostles, but they're not. They represent the saints who have lent their names to parishes in Montreal, such as St. John the Bapstist and St. Patrick.

La cathédrale catholique romaine Saint-Jacques le Majeur, aussi connue sous le nom de Marie-Reine-du-Monde, fut construite au cœur de Montréal à l'image de la basilique Saint-Pierre de Rome; elle est cependant trois fois plus petite. La pierre d'angle de l'église fut déposée en 1870 et la cathédrale fut consacrée basilique en 1910. À l'encontre de ce que croient plusieurs personnes, les statues installées sur le toit de l'église ne représentent pas le Christ et ses douze apôtres, mais plutôt les saints qui ont prêté leur nom aux paroisses de Montréal, dont saint Jean-Baptiste et saint Patrick.

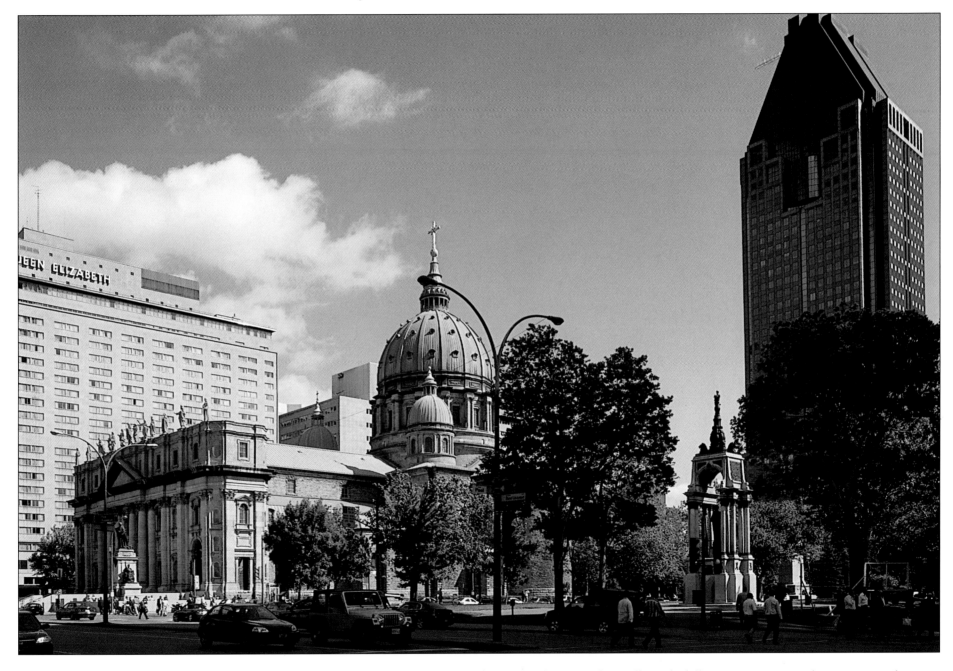

In 2002, $6 million was spent to repair and restore the building that contains the tombs of all of Montreal's Roman Catholic bishops and cardinals. The basilica is now dwarfed by a skyscraper, 1000 Lagauchetière, which opened in 2001. Henry Moore's sculpture *Three Piece Reclining Figure*, seen in the lower right of the photo opposite, has been moved inside a bank building on the same corner.

En 2002, la somme de 6 millions de dollars a été consacrée à la réparation et la restauration de l'édifice qui contient les tombes de tous les évêques et cardinaux catholiques romains de Montréal. La basilique est maintenant à l'ombre d'un gratte-ciel, le 1000 Lagauchetière, ouvert en 2001. La sculpture de Henry Moore, intitulée *Three Piece Reclining Figure*, qu'on aperçoit en bas à droite de l'ancienne photographie, a été transportée à l'intérieur d'une banque à la meme intersection.

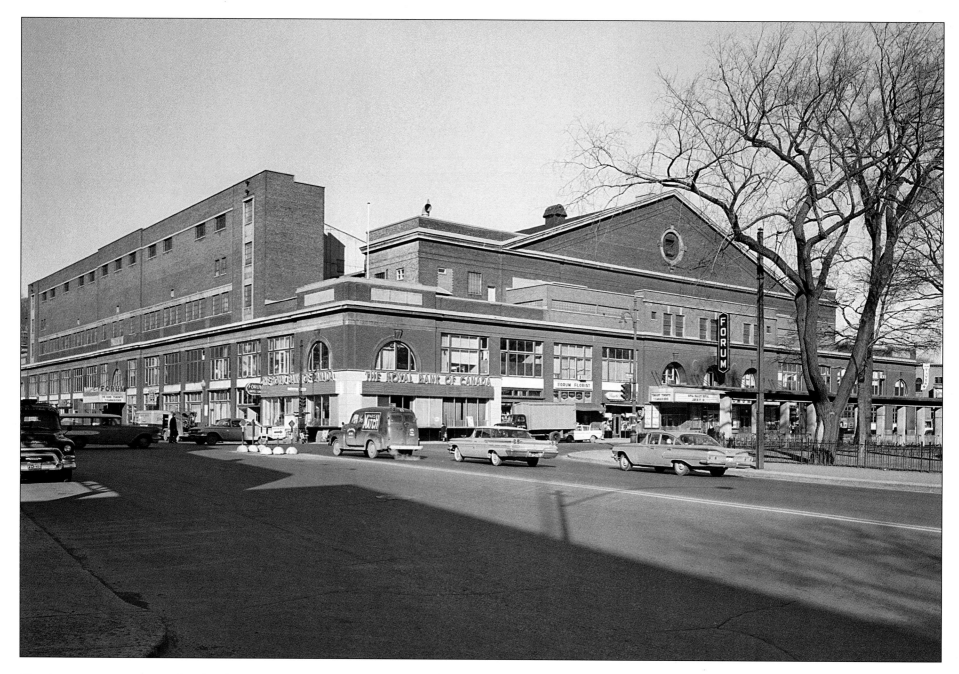

For almost seventy years, until it closed in 1996, the Forum was Montreal's shrine to hockey. Originally built at a cost of $15 million for the Montreal Maroons, it opened in 1924 at the corner of St. Catherine Street and Atwater Avenue. Two years later the Canadiens made it their permanent home and won twelve of their twenty-four Stanley Cups on Forum ice. The Forum was more than a hockey arena. In its heyday it played host to prominent politicians, evangelists, Hollywood entertainers, musicians, circus performers—and even bullfighters.

Pendant près de soixante-dix ans, et jusqu'à sa fermeture en 1996, le Forum a fait battre le coeur des amateurs de hockey montréalais. Construit au coût de 15 millions de dollars pour les Montreal Maroons, il ouvrait ses portes en 1924 à l'angle des rues Sainte-Catherine et Atwater. Deux ans plus tard, l'équipe du Canadien en faisait sa demeure permanente. Elle y remporta douze de ses vingt-quatre Coupes Stanley. Mais le Forum était bien plus qu'un centre sportif puisqu'il accueillit aussi de grandes stars du rock, d'importants politiciens, des prédicateurs, des vedettes de Hollywood, des cirques et même des corridas.

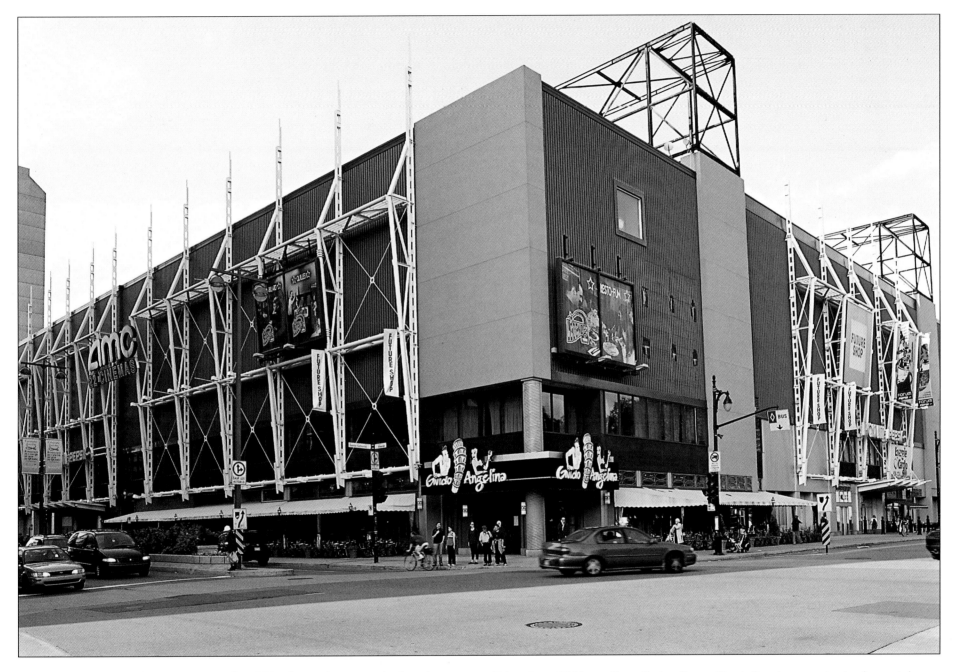

Renovated in 2001 as the Pepsi Forum, the old hockey rink is now a high-tech cinema complex with thirty movie screens. A multimedia display inside recalls the building's glory days as a hockey arena. Center ice has been rebuilt as an indoor amphitheater and a walk of fame outside honors Quebec superstars like Céline Dion. However, in its new incarnation, the storied building has yet to find its feet as a shopping and entertainment complex.

Rénovée en 2001 sous l'appellation Forum Pepsi, l'ancienne patinoire devenait le complexe de cinémas AMC, contenant trente écrans. À l'intérieur, une présentation multimédias rappelle les jours de gloire du Forum, temple du hockey à Montréal. Le centre de la glace est devenu un amphithéâtre et des photographies installées à l'extérieur représentent des vedettes québécoises comme Céline Dion. Dans sa nouvelle incarnation, l'édifice ne semble pas encore avoir trouvé sa voie comme complexe de vente au détail et de divertissement.

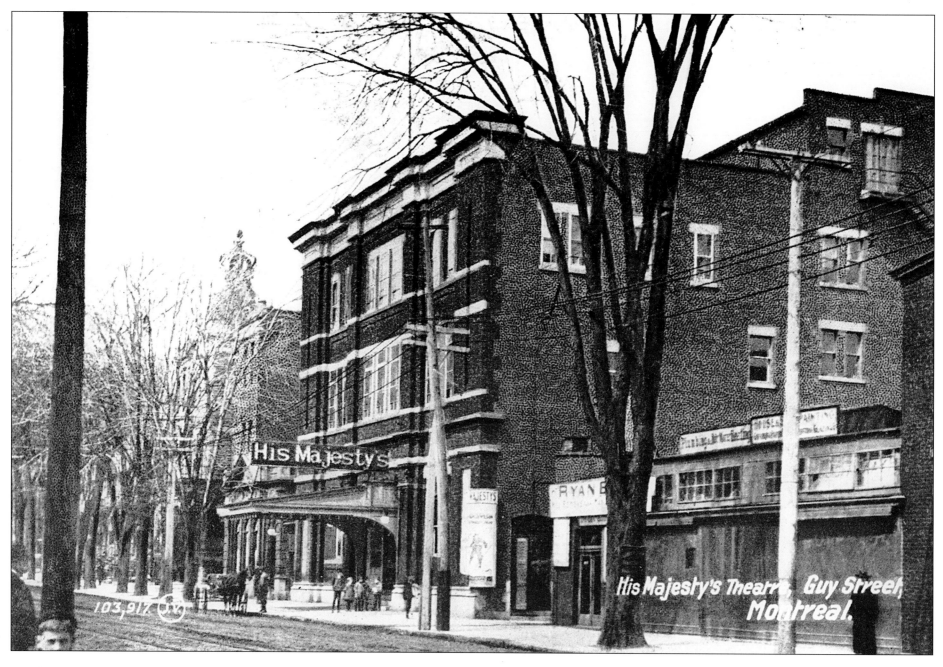

Until it was torn down in 1963, Her Majesty's Theatre ("His Majesty's Theatre" when a king was on the throne) was Montreal's preeminent playhouse. The intimate 1,700-seat theater opened in 1898 on Guy Street just above St. Catherine. British and American touring shows frequented its stage, and some of the greatest actors of three generations, including Sarah Bernhardt, Sir Henry Irving, and John Gielgud, performed there. Next door to the theater was the Stork Club, a nightclub for the theatergoing public.

Jusqu'à ce qu'il soit démoli en 1963, le théâtre Her Majesty's (His Majesty, lorsqu'un roi régnait) était le plus important théâtre de Montréal. Cette salle intime de 1700 sièges avait ouvert ses portes en 1898 sur la rue Guy, au nord de la rue Sainte-Catherine. Des troupes de tournées britanniques et américaines s'y produisaient fréquemment, de même que certains des plus grands acteurs de trois générations, dont Sarah Bernhardt, Sir Henry Irving et John Gielgud. Le Stork Club, un club de nuit à l'intention des amateurs de théâtre, était situé juste à côté.

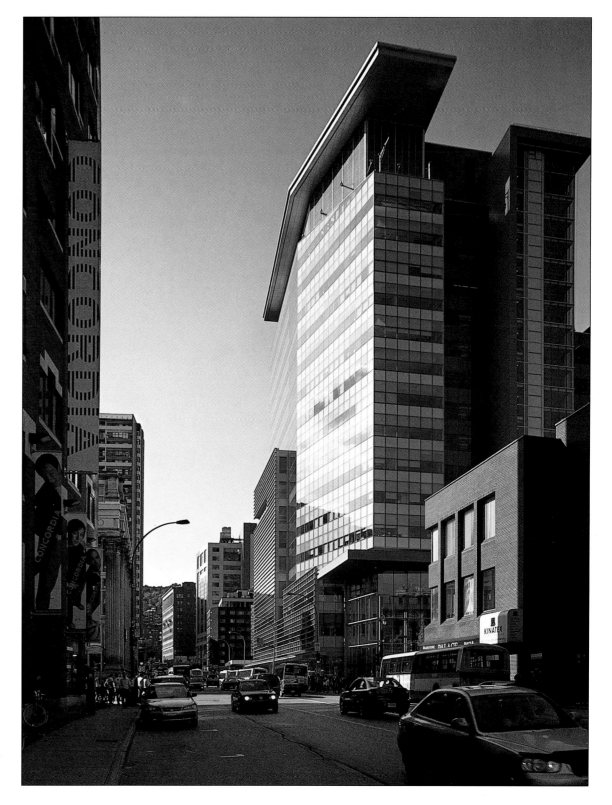

This seventeen-story university building that looks like a conventional office tower opened on the site of Her Majesty's Theatre in 2005. It is Concordia University's computer science and visual arts pavilion and features a soaring glass atrium, a giant floral patterned window mural, and a sculpture courtyard. The university's downtown campus is one of Canada's largest, with almost half of its 25,000 students enrolled on a part-time basis.

Cet édifice universitaire de dix-sept étages ressemblant à une tour à bureaux a ouvert ses portes sur le site en 2005. C'est le pavillon de l'informatique et des arts visuels de l'Université Concordia. Il contient un immense atrium en verre, une magnifique fenêtre murale à motif fleuri et une cour intérieure où sont installées des sculptures. Le campus est l'un des plus grands de tout le pays. Près de la moitié de ses 25 000 étudiants sont inscrits à temps partiel.

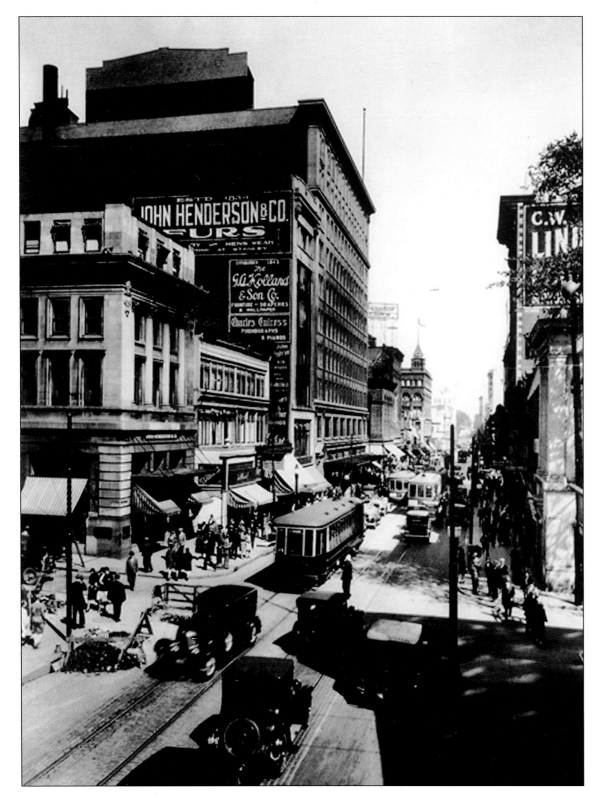

When the ten-story Drummond Building, which is the centerpiece of this photograph, went up at the corner of Peel and St. Catherine streets in seven weeks in 1914, it broke construction records and established the intersection as the heart of Montreal's commercial district. The photograph, looking east from Stanley Street in the 1920s, shows Model T Fords and streetcars beginning to congest the city streets.

Lorsque l'édifice Drummond, haut de dix étages, fut construit en l'espace de sept semaines à l'angle des rues Peel et Sainte-Catherine, il battit des records dans l'industrie de la construction et fit de ce quadrilatère le cœur du quartier commercial montréalais. Dans cette photographie, prise dans les années 20 sur la rue Stanley en direction est, on remarque que des modèles T de Ford et des tramways commençaient déjà à encombrer les rues de la ville.

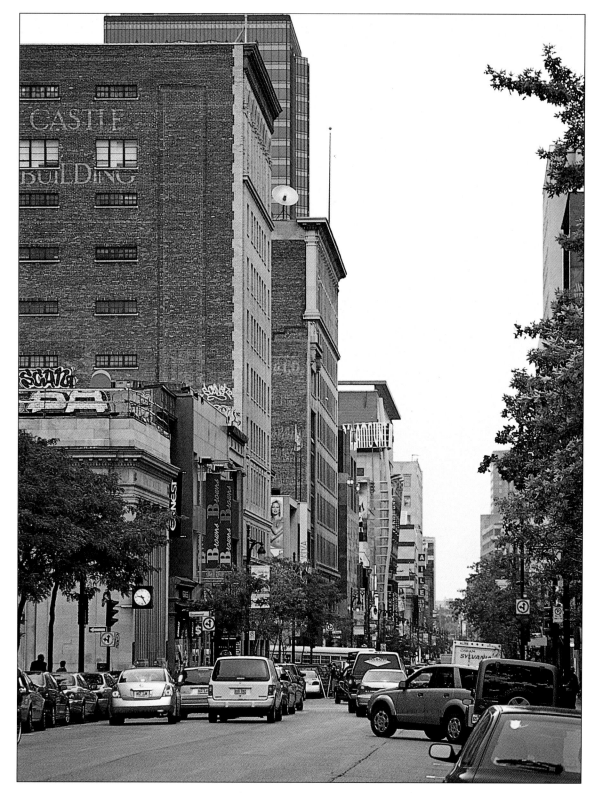

Traffic today moves only one way—east—down St. Catherine Street and furs have long gone out of fashion since John Henderson occupied the Drummond Building, but many of the billboards in the older photograph are still visible, if faded. Although many buildings on the left-hand side of the street have been razed, others have been remodeled. The junction is still at the heart of one of Montreal's major retail districts.

Aujourd'hui, la rue Sainte-Catherine est à sens unique et les fourrures sont passées de mode. On distingue toujours plusieurs affiches peintes sur les murs, visibles sur l'ancienne photo, bien qu'elles aient pâli avec le temps. Certains édifices du côté gauche ont été démolis, d'autres ont été rénovés, mais l'intersection constitue toujours le cœur du quartier montréalais de la vente au détail.

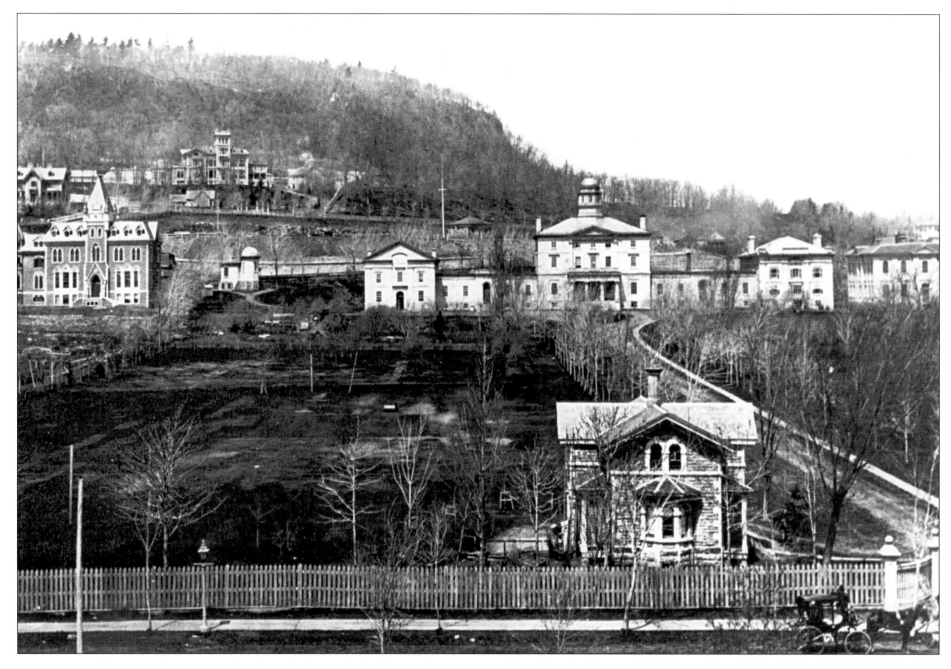

Founded in 1821 on eighteen hectares of farmland bequeathed by merchant James McGill, the university that bears his name is one of Canada's finest. Originally, its stated aim was to "by degree induce Catholics to embrace the Protestant religion," but today it is nondenominational and attracts students from around the world. This picture shows the campus as it looked in 1890, with the arts building at the end of the dirt road.

Fondée en 1821 sur dix-huit hectares de terre arable cédés par le marchand James McGill, l'université qui porte son nom est l'une des plus réputées au Canada. À l'origine son objectif était « d'inciter graduellement les catholiques à passer à la religion protestante », mais il s'agit aujourd'hui d'un lieu de savoir non confessionnel qui attire des étudiants de partout au monde. Dans cette photo, on voit le campus tel qu'il était en 1890, avec la faculté des arts au bout d'un chemin de terre.

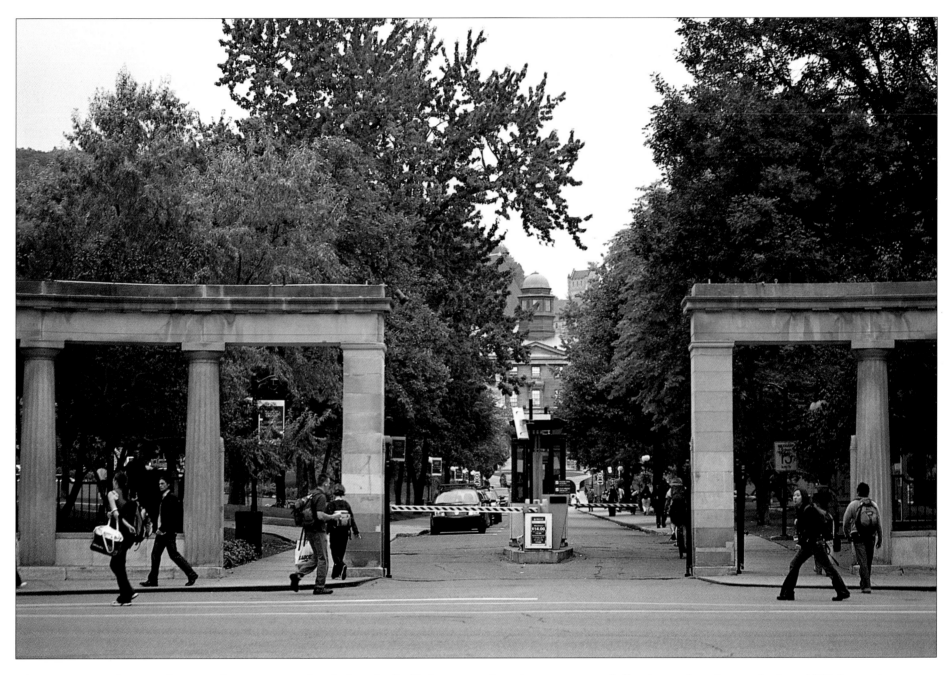

The Victorian gatehouse in the original picture was replaced when the Roddick Gates were dedicated in 1925 to the memory of a former dean of medicine, Sir Thomas Roddick. A statue of founder James McGill was erected just beyond the gates in 1996 to commemorate the university's 175th anniversary. Today, 32,000 students are enrolled at McGill, 20 percent of them from other countries, the highest enrollment of foreigners at any university in Canada.

La guérite victorienne de l'ancienne photo fut remplacée en 1925, lorsque les portes Roddick furent dédiées à la mémoire de Sir Thomas Roddick, ancien doyen de la faculté de médecine. Une statue du fondateur de l'université, James McGill, fut érigée près des portes en 1996 pour commémorer les 175 ans de l'université. Aujourd'hui, 32 000 étudiants y sont inscrits, dont 20% proviennent d'autres pays. Il s'agit de l'université canadienne accueillant le plus grand nombre d'étrangers.

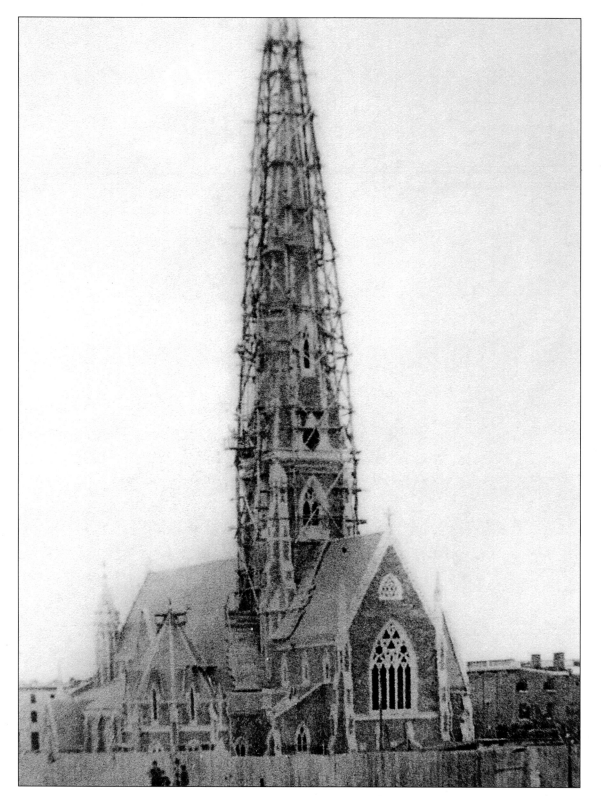

Christ Church Anglican Cathedral is patterned after the Snettisham parish church in Norfolk, England, and opened for services in 1859. Inside are a striking altar and reredos made of Caen stone and carved in England; a children's chapel; and stained-glass windows from the William Morris studio in London. The church was built on what used to be swampland, and as a result, the original stone tower, thirty-nine meters tall—seen here under construction—proved to be too heavy for the foundations and had to be removed in 1927. It was replaced with an aluminum steeple.

L'église anglicane Christ Church de Montréal a été construite sur le modèle de l'église paroissiale Snettisham de Norfolk, en Angleterre. Elle ouvrit ses portes en 1859. On peut y voir un magnifique autel et un retable en pierre de Caen, sculptés en Angleterre, ainsi qu'une chapelle pour enfants et des vitraux fabriqués par le studio de William Morris, à Londres. L'église a été construite sur un ancien marécage et sa tour originale, en pierre (ici en construction), mesurait trente-neuf mètres de haut. Comme elle s'est avérée trop lourde pour la fondation, on a dû l'enlever en 1927 pour la remplacer par un clocher en aluminium.

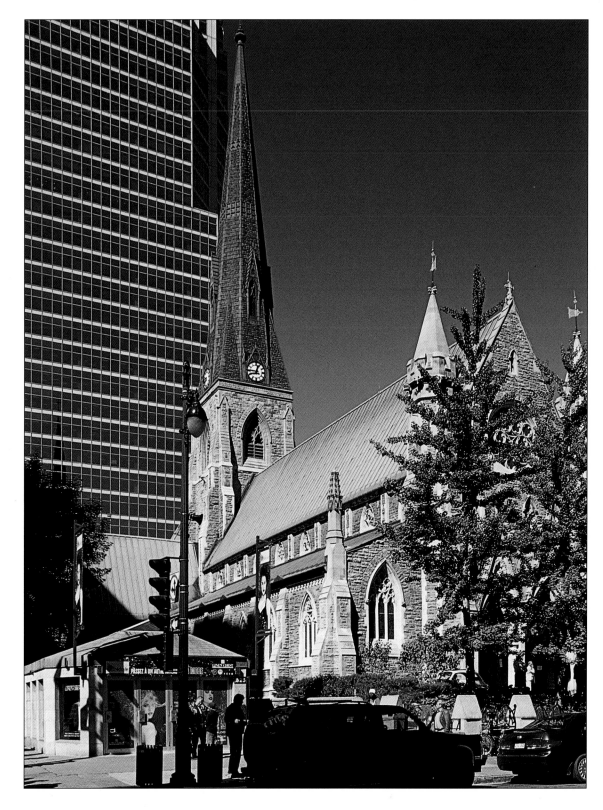

Faced with a dwindling congregation, Christ Church Cathedral negotiated the sale of its crypt and air space in the 1980s for the construction of an underground shopping mall and a thirty-five-story office tower, which guarantees the cathedral's financial future for at least a century. During construction, the church was supported on huge pilings. The Gothic mansion that used to be the rectory is today an upscale restaurant, and the monastic green space was dedicated in 1996 as a memorial to Raoul Wallenberg, the Swedish diplomat who saved the lives of more than 100,000 Hungarian Jews during World War II.

Faisant face à une diminution de sa congrégation, la cathédrale Christ Church a négocié la vente de sa crypte et de son espace aérien dans les années 1980, ce qui a permis la construction d'un centre commercial souterrain et d'une tour à bureaux haute de trente-cinq étages. Elle a pu ainsi garantir son avenir financier pour au moins un siècle. Pendant la construction, l'église était soutenue par d'immenses piliers. La résidence de style gothique qui servait de presbytère est devenue un restaurant huppé. En 1996, que son terrain monastique gazonné a été dédié à la mémoire de Raoul Wallenberg, le diplomate suédois qui a sauvé la vie de plus de 100 000 juifs hongrois pendant la Seconde Guerre mondiale.

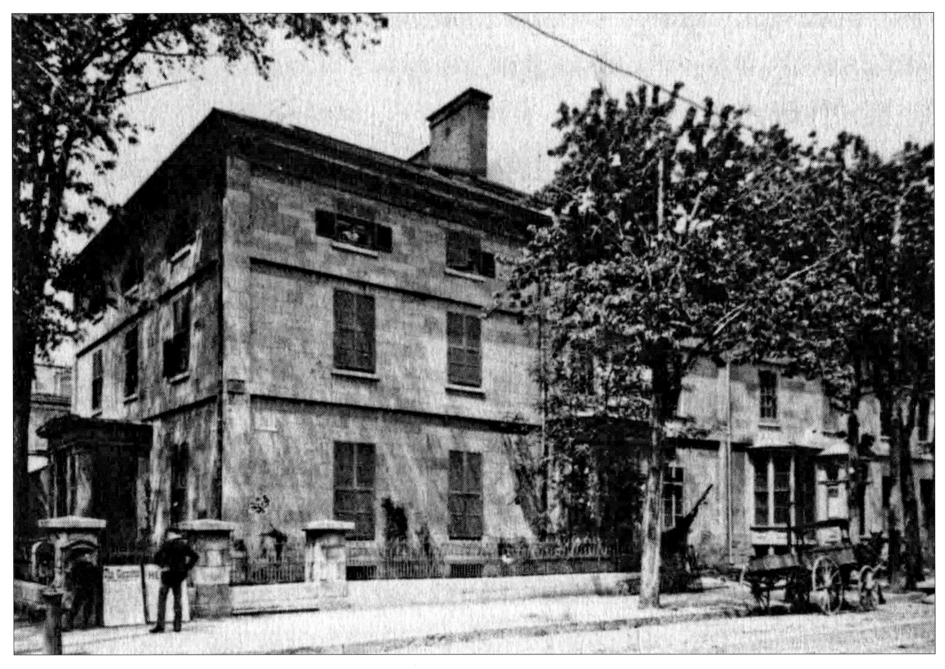

This terrace of three stone houses was built in Montreal's emerging upscale residential district on the north side of Phillips Square in 1849 with stones salvaged from the burned-out shell of the Canadian Parliament building. It was the residence of William Hingston, a noted surgeon and mayor of Montreal. During the American Civil War, several members of the family of Confederate president Jefferson Davis, who sought refuge in Montreal, rented rooms in the building.

Ces trois maisons en rangée furent construites en 1849 dans ce qui était alors un nouveau quartier huppé, au nord du square Phillips, avec des pierres récupérées des ruines de l'ancien édifice du Parlement canadien. William Hingston, chirurgien renommé et maire de Montréal y a demeuré. Pendant la Guerre civile américaine, plusieurs membres de la famille de Jefferson Davis, le président de la Confédération qui s'était réfugié à Montréal, y louaient des chambres.

In 1891, Morgan's built the flagship of its chain of department stores on the site. The store, which catered to Montreal's carriage trade, was built of red Scottish sandstone from the Carnockle quarries of Ayrshire. A Victorian travel guide described the building as "one of the sights of the city," and it remains so. Morgan's sold the store to the Hudson Bay Company in 1959, and in 1979 the Morgan's name was removed and it became the Bay.

En 1891, la firme Morgan installa son magasin principal sur ce site. Construit en grès rouge d'Écosse provenant des carrières Carnockle, dans l'Ayrshire, le magasin attirait une clientèle haut de gamme. Un guide de voyage de l'époque victorienne en faisait une des attractions à visiter, ce qui est encore vrai de nos jours. Il fut vendu à la Compagnie de la Baie d'Hudson en 1959, et c'est en 1979 qu'il prit le nom de La Baie.

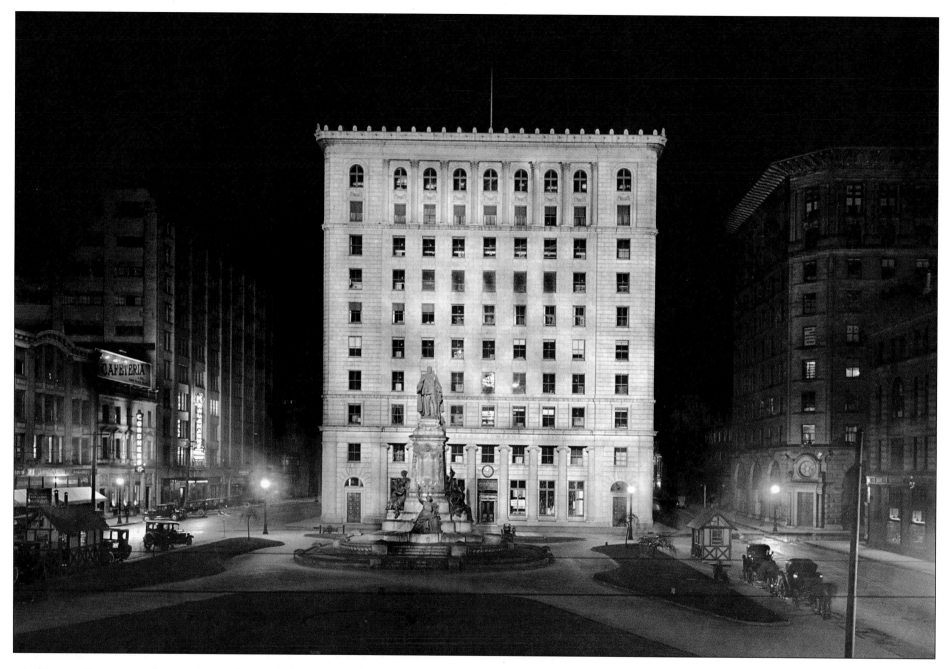

The Canada Cement Building on the south side of Phillips Square was the first office tower to be built of reinforced concrete. The company's founder, Max Aitken, is perhaps better known to the world as Lord Beaverbrook. His skyscraper was the first in Montreal with underground parking. In the 1920s, the city's first English-language radio station, CFCF, had its studios in the building. The monument in the middle of the square is to Edward VII.

L'édifice Canada Cement, sur le côté sud du square Phillips, fut la première tour à bureaux construite en béton armé. Max Aitken, le fondateur de l'entreprise, est mieux connu sous le nom de Lord Beaverbrook. Son édifice fut le premier gratte-ciel montréalais à contenir un stationnement souterrain. CFCF, la première station radiophonique de langue anglaise à Montréal, y avait ses bureaux dans les années 20. La statue érigée au milieu du square représente Édouard VII.

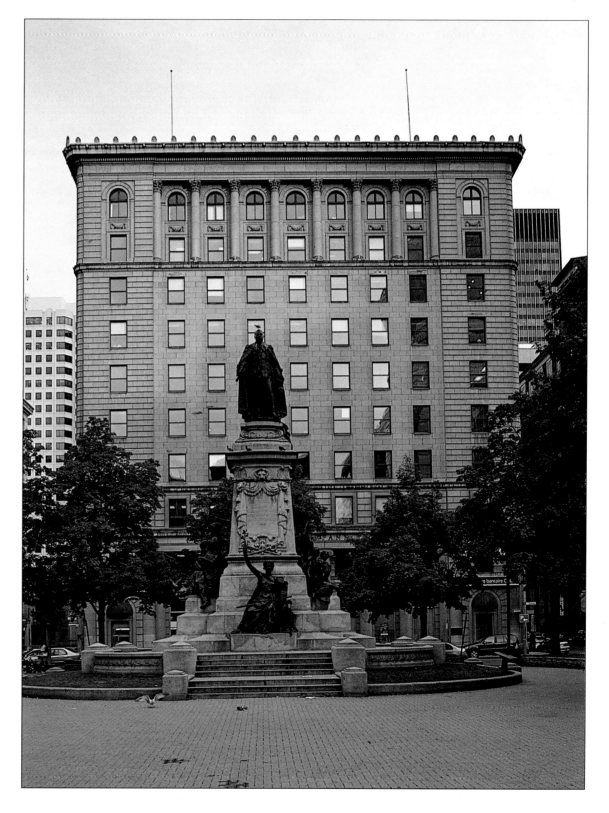

Phillips Square, in the heart of Montreal's retail district, continues to distill the value of community. Built on land that once belonged to fur trader Joseph Frobisher, it is bounded by Birks, a seriously upscale jewelry store, the Bay (the city's major department store), the Anglican Cathedral, and the dignified Canada Cement Building. In the summer it is a popular hangout for tradespeople who sell their wares from kiosks set up around the statue of Edward VII.

Le square Phillips, au cœur du quartier de la vente au détail, joue toujours un rôle important au sein de la collectivité. Construit sur un terrain ayant appartenu au négociant en fourrures Joseph Frobisher, il est bordé par le magasin Birks, une bijouterie haute de gamme, par la cathédrale anglicane et par l'édifice Canada Cement. En été, plusieurs vendeurs itinérants y présentent leurs produits dans des kiosques aménagés autour de la statue d'Édouard VII.

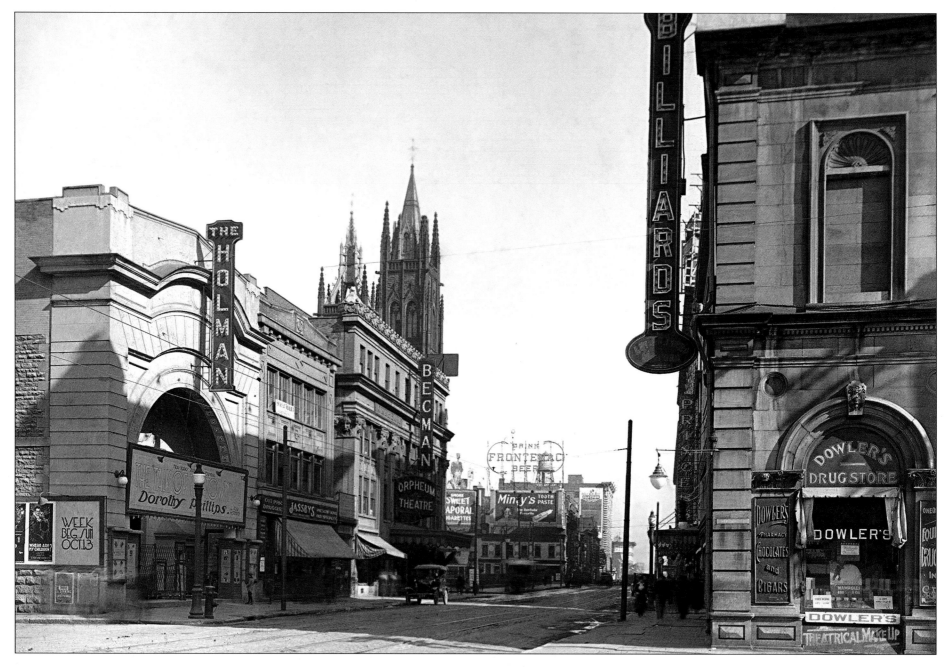

Until it closed its doors in 1993, the building in the photograph, identified as the Holman Theatre on St. Catherine Street at Phillips Square, was better known to five generations of Montrealers as the System, a second-run movie house. It was unique in that when patrons walked into the auditorium they faced the projection booth; until they took their seats, the screen was behind them. The Gothic towers farther up the street, east of the old Orpheum Theatre, are those of St. James Methodist Church, which was opened in 1889.

Jusqu'à sa fermeture en 1993, cet édifice identifié sous le nom de Holman Theatre, sur la rue Sainte-Catherine à l'angle du square Phillips, était mieux connu par cinq générations de Montréalais comme le cinéma System, où l'on présentait des films moins récents. Particularité originale, en entrant dans la salle, les clients faisaient face au projecteur et dos à l'écran jusqu'à ce qu'ils s'assoient. Les tours gothiques qu'on peut voir au loin sont celles de l'église méthodiste St. James, construite en 1889.

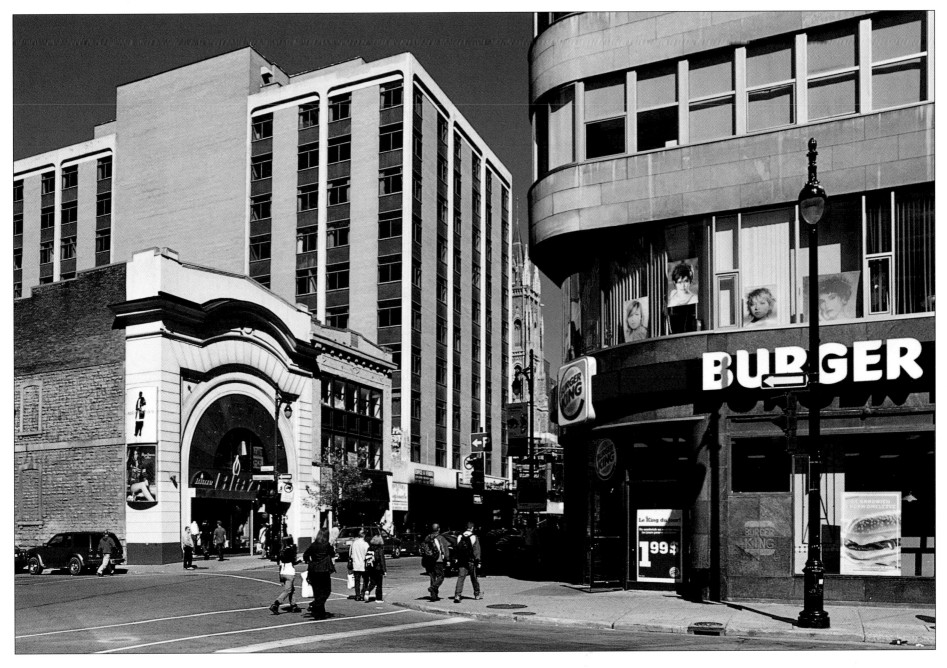

A fast-food restaurant is on the corner where Dowler's Drug Store used to be and the Holman Theatre building, with its distinctive archway still intact, is now a retail clothing store. The spires of St. James in the original photograph are barely visible behind an office building that houses a bank. However, retail stores that were built in front of the church in the 1930s were demolished in 2005, and the splendid church facade again commands the streetscape.

Un restaurant sur le pouce occupe aujourd'hui le coin où la pharmacie Dowler's avait autrefois pignon sur rue, et le théâtre Holman, avec son arche distinctive, est devenu un magasin de vêtements. Les clochers de l'église unie Saint-James sont à peine visibles derrière un édifice à banque. Les magasins qui avaient été construits devant l'église dans les années 30 furent toutefois démolis en 2005 et la magnifique église a retrouvé sa façade sur la rue.

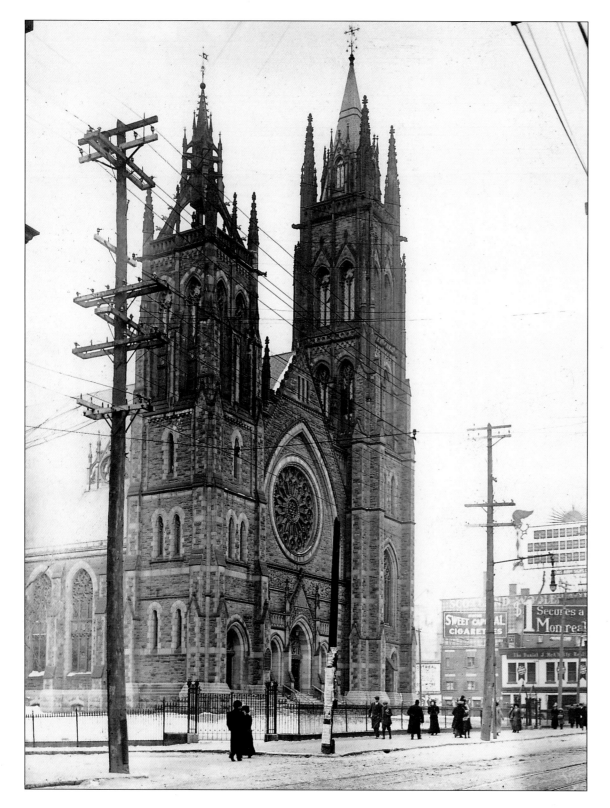

When it opened for worship in 1889 as Montreal's monument to Methodism, St. James was the envy of other Protestant churches in the city. In 1925, Methodists, Congregationalists and Presbyterians merged to become the United Church of Canada. The congregation is known today as St. James United Church. One of its most renowned ministers was Lloyd C. Douglas—the author of *Magnificent Obsession*—whose sermons were broadcast live from the church between 1929 and 1933. The cushions that cover the pews in the sanctuary are stuffed with horsehair from the 1880s.

Quand elle ouvrit ses portes en 1889 comme lieu du culte méthodiste à Montréal, l'église St. James faisait l'envie de toutes les églises protestantes de la ville. Lorsque les Méthodistes, Congrégationalistes et Presbytériens se fusionnèrent en 1925, ils formèrent l'Église unie du Canada. Cette congrégation du centre-ville est connue aujourd'hui sous le nom d'Église unie St. James, dont le ministre le plus en vue fut Lloyd C Douglas, l'auteur du livre Le Secret magnifique, dont les sermons furent diffusés en direct du sanctuaire entre 1929 et 1933. Fait à noter, les coussins des bancs sont rembourrés de crin de cheval et datent des années 1880.

A strip mall built in front of the church in 1927 to generate revenue for the congregation was demolished in the summer of 2005, again exposing the Gothic facade and magnificent rose window to the street. When the storefronts came down, the original cornerstone placed on June 11, 1887, was discovered. Today the church serves an inner-city congregation and houses a drop-in center for the homeless and a social center for seniors. A $10-million restoration program is under way.

Des boutiques, construites devant l'église en 1927 pour apporter des revenus à la congrégation, furent démolies à l'été 2005, ce qui permit de redécouvrir la pierre d'angle installée le 11 juin 1887. La façade gothique et la superbe rosace sont de nouveau visibles de la rue. L'église dessert aujourd'hui une congrégation du centre de la ville. Elle abrite un centre de jour pour les sans-abris et un centre communautaire pour les personnes âgées. Un projet de restauration de 10 millions de dollars est présentement en cours.

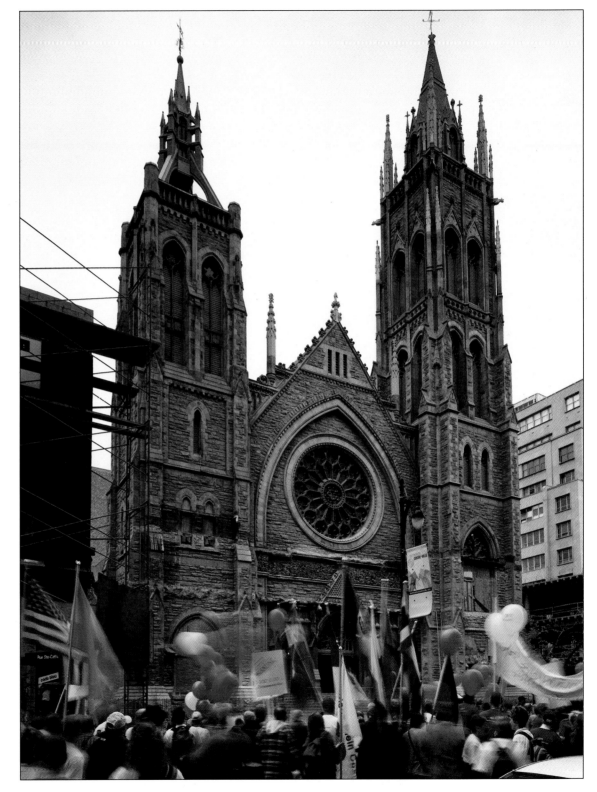

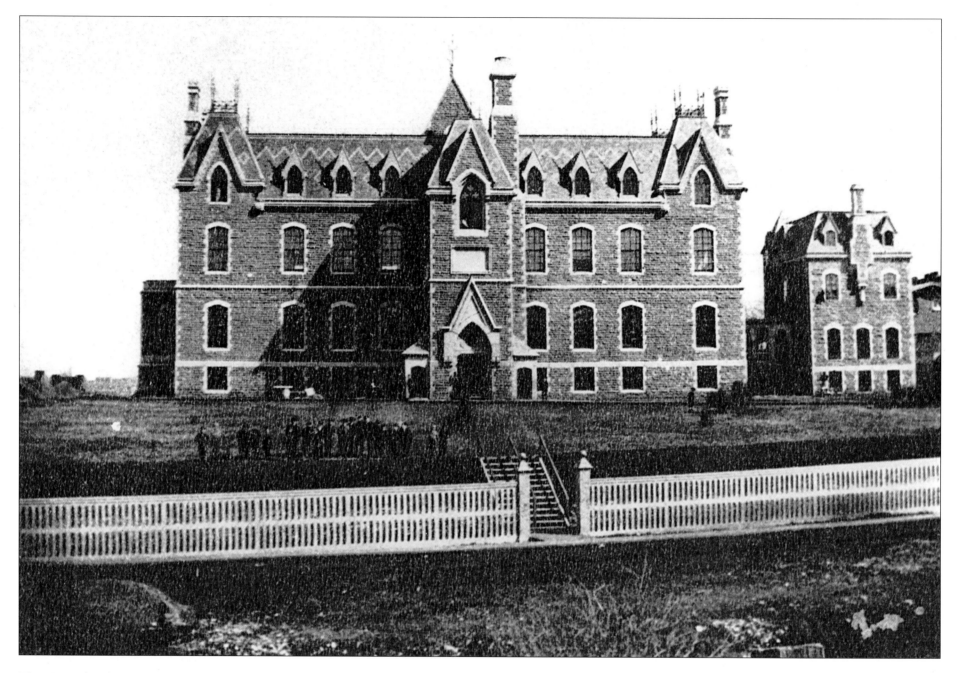

The Nazareth Institute opened in 1861 as an orphanage and home for delinquent boys. At the time, the building was in a heavily wooded field and its ornate chapel was affectionately known as "Les Buissonnets," or the chapel in the bush. Early in the twentieth century the institute was converted into a commercial academy and in 1940 went back to being an orphanage and was known as the St. Dominique Savio Institute. The demolition of the historic chapel in 1960 to make way for a performing arts complex provoked a public uproar.

Orphelinat et foyer pour les jeunes délinquants, l'Institut Nazareth ouvrait ses portes en 1861. À cette époque, l'édifice s'élevait au milieu d'un champ boisé et sa chapelle était affectueusement connue sous le nom des « Buissonnets ». Au début du XXe siècle, l'institut devint une académie commerciale, puis redevint un orphelinat en 1940, sous le nom de l'Institut Dominique-Savio. En 1960, la démolition de la chapelle historique pour faire place à une salle de spectacle a provoqué l'ire de la population.

A temple to culture occupies the place where the chapel once stood. One of North America's major performing arts centers, Place des Arts opened on the site of the Nazareth Institute in 1963. The complex includes a 3,000-seat concert hall, two smaller theaters, an experimental stage, and the city's contemporary art museum. The outdoor plaza is the site of the annual Montreal International Jazz Festival in the summer and the High Lights Festival in the winter.

Un temple de la culture s'élève aujourd'hui à l'emplacement de la chapelle. L'un des principaux centres des arts de la scène en Amérique du Nord, la Place des Arts ouvrait ses portes sur le site de l'Institut Nazareth en 1963. Le complexe comprend une salle de concert de 3000 sièges, deux salles plus petites, une scène expérimentale et un musée d'art contemporain. Une grande place extérieure reçoit chaque été le Festival international de jazz de Montréal et le festival d'hiver Montréal en lumière.

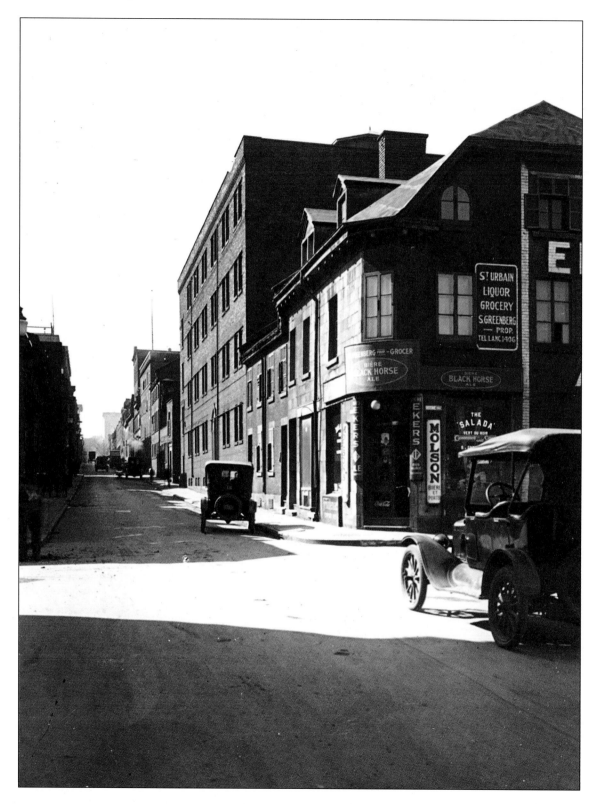

Outspoken Montreal author Mordecai Richler wrote that he was "forever rooted in Montreal's St. Urbain Street" and its spirited immigrant neighborhood. Richler, who died in 2001, lived on this street as a boy during the Great Depression and immortalized it in a number of his books, including *St. Urbain's Horseman.* The street has lost much of its character since Richler described it: "On each corner a cigar store, a grocery, and a fruit man . . . an endless repetition of precious peeling balconies and waste lots making the occasional gap here and there . . ."

L'auteur montréalais Mordecai Richler a écrit que ses racines s'enfonçaient dans la rue Saint-Urbain où vivaient diverses collectivités d'immigrants. Décédé en 2001, l'auteur y avait passé son enfance pendant la Grande Crise. Cette rue, théâtre de plusieurs de ses livres, a perdu beaucoup de son charme depuis l'époque où l'auteur la décrivait comme suit : « À chaque coin de rue, un magasin de cigares, une épicerie, une fruiterie, une suite sans fin de balcons à la peinture écaillée et, ici et là, des terrains vides trouant le paysage. »

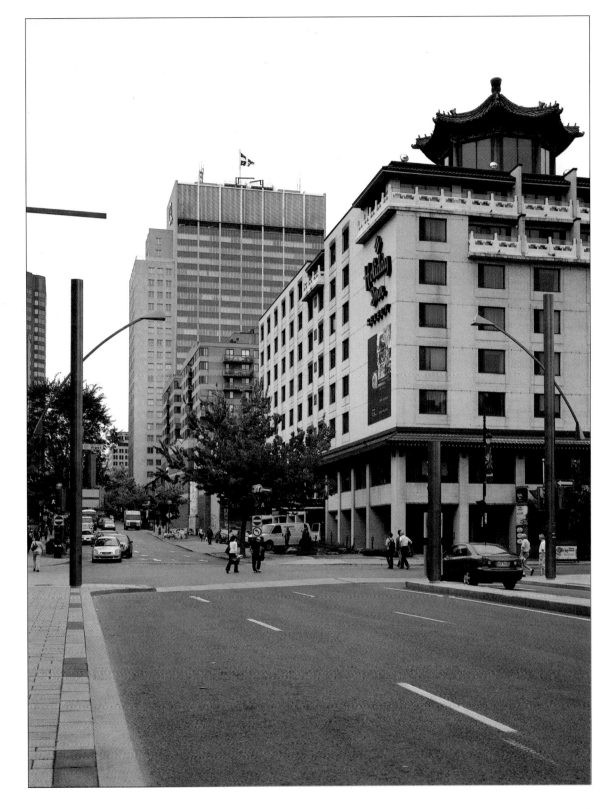

A luxury hotel with its distinctive rooftop pagoda, built by Hong Kong investors in 1991, now stands on the site of the cigar and grocery store in the original picture. The hotel, in the heart of Montreal's Chinatown, conforms to the ancient Chinese philosophy of feng shui. For example, it has no fourth floor because, to the Chinese, four is an unlucky number. The skyscraper that can be seen behind the hotel is the headquarters of Hydro-Quebec, the province's electrical energy resources corportation.

Un hôtel de luxe au toit surmonté d'une pagode a été érigé en 1991 par des investisseurs de Hong Kong, sur le site même de l'épicerie et de la tabagie qu'on voit dans la photographie originale. Au coeur du quartier chinois, cet hôtel met en pratique les principes de l'ancienne philosophie chinoise du Feng Shui. Ainsi, il ne compte pas de quatrième étage, le chiffre quatre étant considéré comme malchanceux. Derrière l'édifice, on peut voir le siège social d'Hydro-Québec, la corporation chargée d'administrer les ressources hydroélectriques de la province.

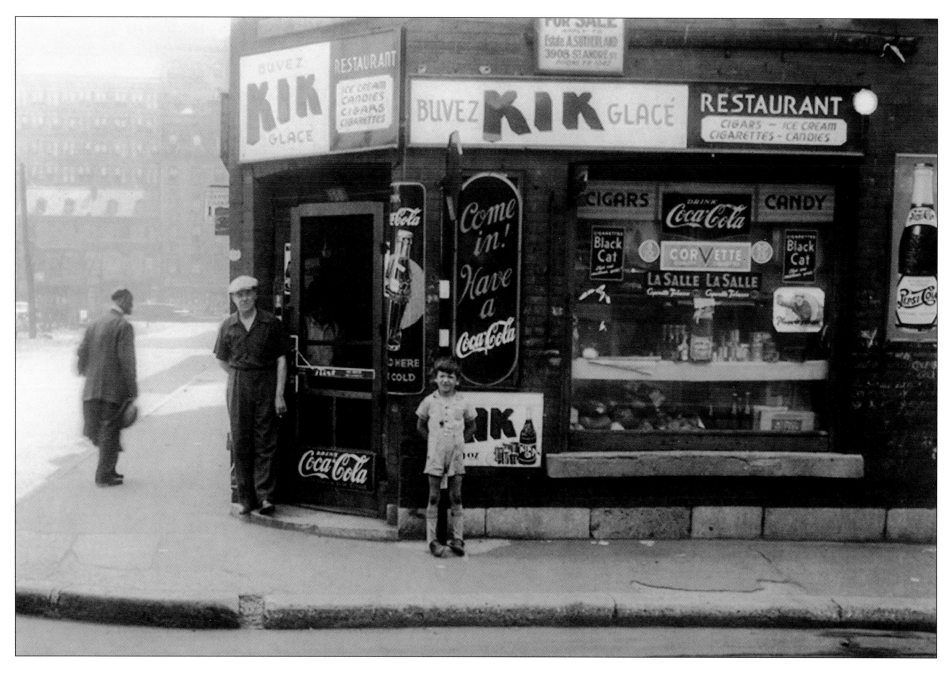

In France, a *dépanneur* is where one goes for emergency car repairs; in Montreal it is a corner store like this one, where one stocks up on emergency supplies. In the 1930s, when this picture was taken, there were more than 7,000 licensed dépanneurs in the city. At that time, they were as much neighborhood community centers where friends swapped gossip as they were grocery stores.

En France, un dépanneur effectue des réparations sur une automobile; à Montréal, c'est un magasin du coin où l'on achète des articles d'urgence. Dans les années 30, quand ce cliché a été pris, la ville comptait plus de 7000 dépanneurs autorisés. Il s'agissait de véritables centres communautaires où amis et voisins échangeaient des plaisanteries en faisant leur épicerie.

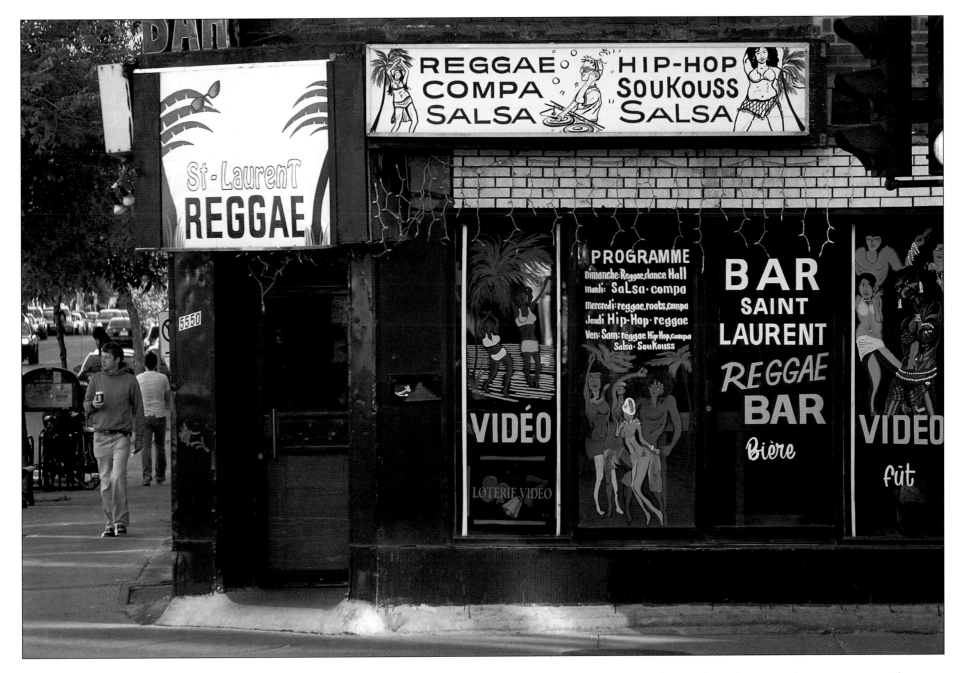

Grocery chain stores have put an end to many of Montreal's dépanneurs. The one seen here has been converted into a reggae bar where customers can gamble at video-lottery terminals. This former dépanneur no longer sells groceries, but even in its new incarnation it remains a neighborhood center where friends get together to drink, dance, and gossip.

Les chaînes d'épicerie ont mis fin aux plus authentiques dépanneurs montréalais. Celui qu'on voit ici a été converti en bar de reggae où l'on peut miser avec des appareils de loterie vidéo. Ce dépanneur ne vend plus de produits d'alimentation, mais il demeure quand même un centre communautaire où l'on se rencontre pour prendre un verre, danser et échanger des potins.

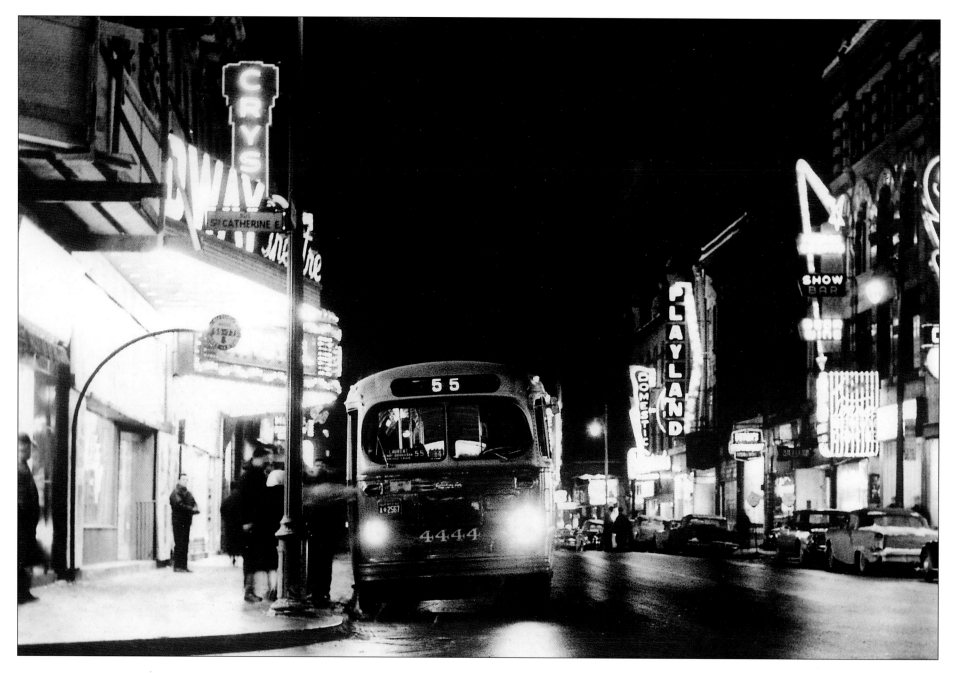

St. Lawrence Boulevard, commonly referred to as "the Main," looking south from St. Catherine in the 1950s, was a neon strip of bars, cheap cinemas such as the Crystal and Midway on the left, and sordid nightclubs such as Playland on the right. It has never been the city's most wholesome intersection but has always been one of its most colorful. There has been talk for years of cleaning up the strip, but the talk has not yet amounted to much.

Voici le boulevard Saint-Laurent, rue qu'on appelait autrefois la Main, photographié de la rue Sainte-Catherine en direction sud dans les années 50. C'était à l'époque un lieu de petites salles de spectacles, de cinémas de deuxième ordre comme le Crystal et le Midway, à gauche, et de bars sordides tel le Playland, également à gauche. Cet endroit a toujours été l'une des intersections les plus mal famées de la ville, mais aussi parmi les plus colorées. On a souvent parlé de nettoyer le coin, mais rien n'a jamais vraiment été entrepris en ces sens.

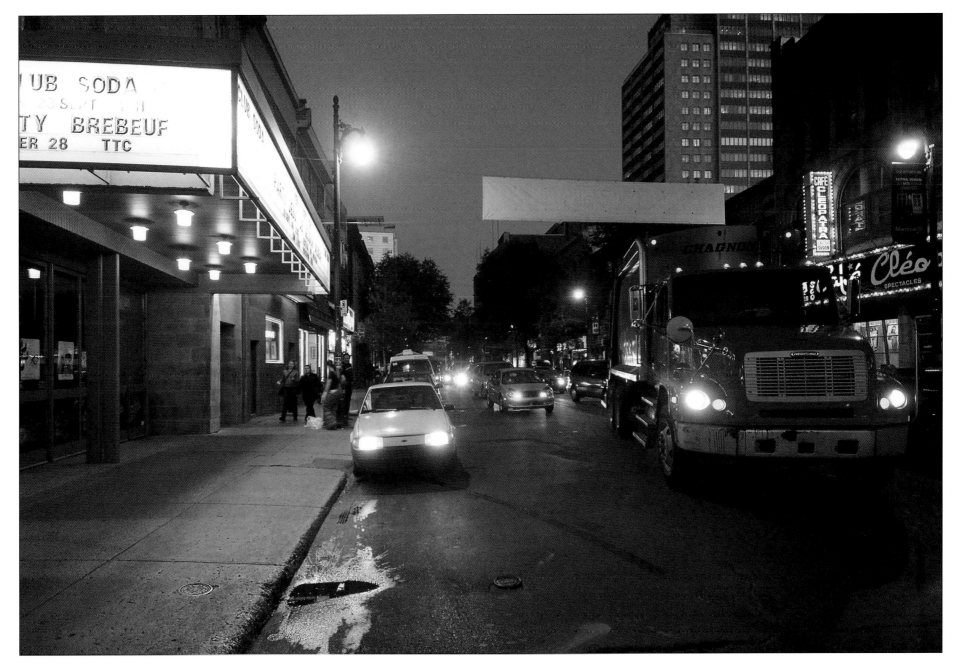

Still the crossroads of the city, the Lower Main comes alive at night. It is the gateway to an emerging theater and entertainment district where all classes rub shoulders. Club Soda, seen on the left, is a venue for up-and-coming live entertainers, but it doesn't attract the same clientele as does Café Cléo, a showplace for transvestites, seen on the right. But after the shows are over everyone gathers at the Montreal Pool Room, a cheap hot dog stand farther down the street.

Toujours à la croisée des chemins de la ville, cette partie du boulevard Saint-Laurent revit à la tombée de la nuit. C'est l'entrée d'un quartier de théâtres et de divertissements où toutes les classes de la société se côtoient. Le Club Soda, une salle de spectacles où se produisent de jeunes vedettes montantes, n'attire pas les mêmes clients que le Café Cléopâtre, un club de travestis, à droite sur cette photo. Mais après les spectacles, les clients de toutes les salles se rencontrent pour manger des hot-dogs au Montreal Pool Room, un peu plus loin sur la rue.

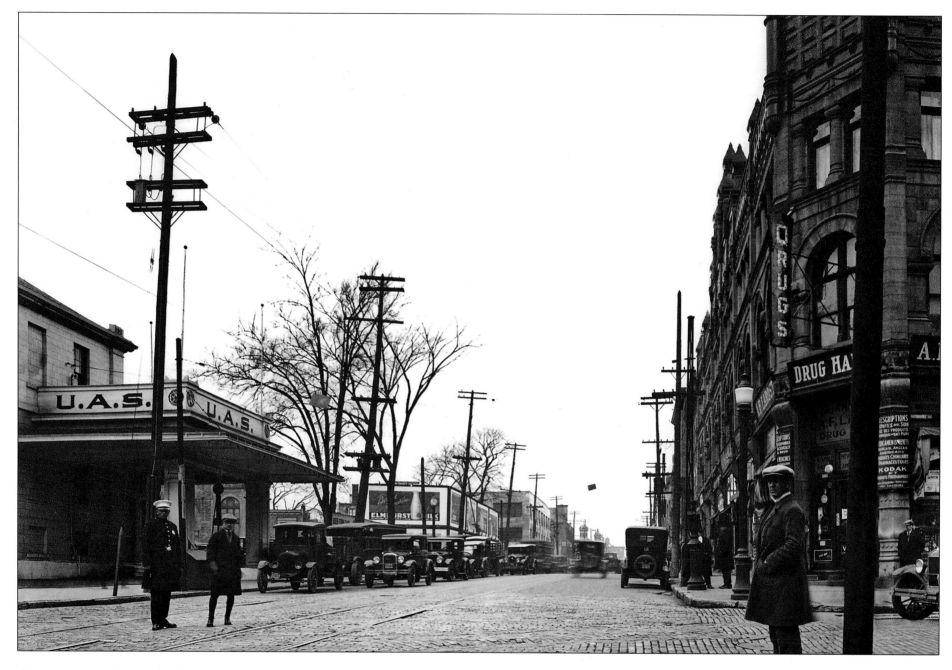

A service station has stood at the corner of Sherbrooke Street and St. Lawrence Boulevard since 1923, when the United Auto Services garage seen here opened for business. It was around this time that hundreds of thousands of immigrants—Jews, Italians, Russians, and Chinese—claimed the area as the center of immigrant life and made it a neighborhood that author Mordecai Richler recalls "had something for all appetites, was dedicated to pinching pennies from the poor, but also there to entertain."

Depuis 1923, année de l'ouverture du garage qu'on voit ici à gauche, une station-service occupe l'angle de la rue Sherbrooke et du boulevard Saint-Laurent. À cette époque, Montréal reçut un important influx d'immigrants d'origine juive, italienne, russe et chinoise. Le quartier devint, selon les mots de l'auteur montréalais Mordecai Richler, un endroit qui « en offrait pour tous les goûts et extirpait les sous des pauvres tout en les divertissant ».

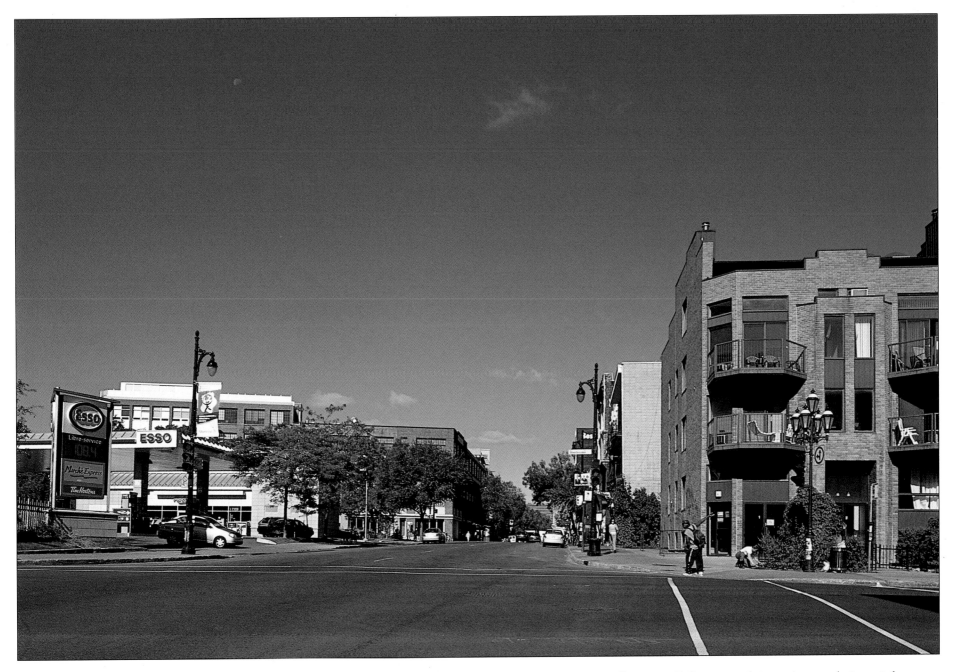

An unsightly gas station is still on the corner, but today the rest of the intersection has been transformed into an avant-garde, trendsetting area. The Ex-Centris cinema complex is a magnet for independent filmmakers, visiting movie stars flock to restaurants like the Globe, and the Just for Laughs Museum and minimalist Godin boutique hotel are major attractions. No longer "pinching pennies from the poor," clubs and cafés in the immediate vicinity pinch big bucks from the well-heeled.

Il y a toujours un poste d'essence à l'allure peu reluisante à cet endroit, mais le quartier a bien changé et est devenue un endroit à la mode. On y retrouve le complexe cinématographique Ex-Centris, où sont présentées des productions indépendantes. Des vedettes du cinéma fréquentent des restaurants comme le Globe. Le musée Juste pour rire, de même que l'hôtel-boutique Godin, où le minimalisme est à l'honneur, attirent les visiteurs. Le quartier n'extirpe plus les sous des pauvres, mais plutôt les dollars des bien nantis.

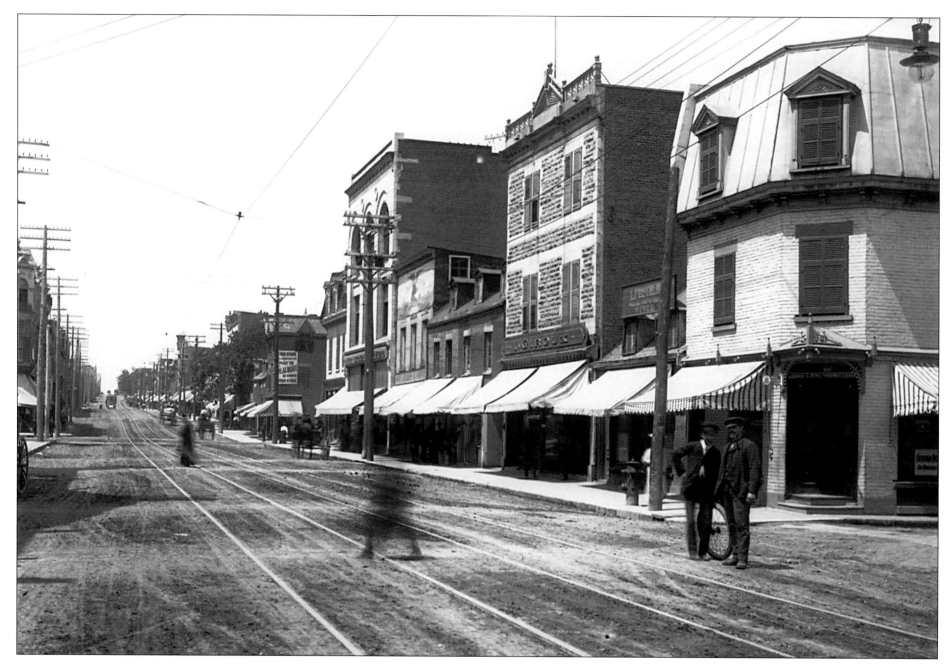

Seen here is St. Lawrence Boulevard just below Pine Avenue in 1906, when trams still carried passengers up and down the Main. The street began as a road that ran through the middle of the Island of Montreal from Old Montreal to the Rivière des Prairies. The coming and going of immigrant populations and the reuse and decay of buildings along the street became its defining characteristics. The buildings with the awnings along the east side of the street housed a billiards hall, fruit store, discount clothing store, and barbershop, and a soda fountain was on the corner.

Voici le boulevard Saint-Laurent, tout juste en bas de l'avenue des Pins, 1906. Des tramways y transportaient les passagers le long du boulevard. La rue a été tracée sur le chemin qui coupait l'île en deux, du Vieux-Montréal à la rivière des Prairies. La vie des populations immigrantes et les usages successifs de ses édifices sont l'une des principales caractéristiques du boulevard. Les édifices ornés d'auvents, sur le côté est de la rue, abritaient une salle de billard, une fruiterie, un salon de barbier et un restaurant de charcuterie, sur le coin.

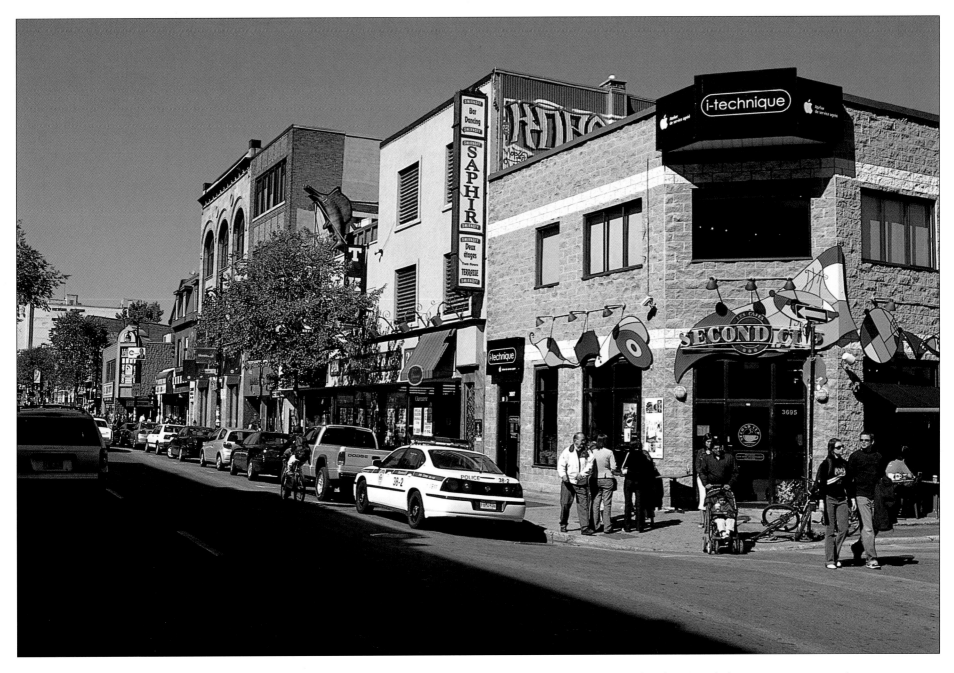

The buildings in the photo opposite have been remodeled and the awnings over the street are gone, but the shapes and proportions of the buildings remain the same and the streetscape looks much as it did a century ago. A ubiquitous Second Cup coffee shop has replaced the Stein and Shagass soda fountain seen in the older photograph. The rest of the block is filled with a sushi bar, a grocery store, and a men's clothing store.

Les édifices que l'on voyait dans l'ancien cliché ont été restaurés et les auvents ont disparu, mais les contours demeurent les mêmes et la rue a toujours la même allure qu'il y a cent ans. Un café Second Cup, comme il y en a partout, a remplacé la buvette Stein & Shagass et le reste du pâté de maisons abrite aujourd'hui un restaurant de sushis, une épicerie et un magasin de vêtements pour hommes.

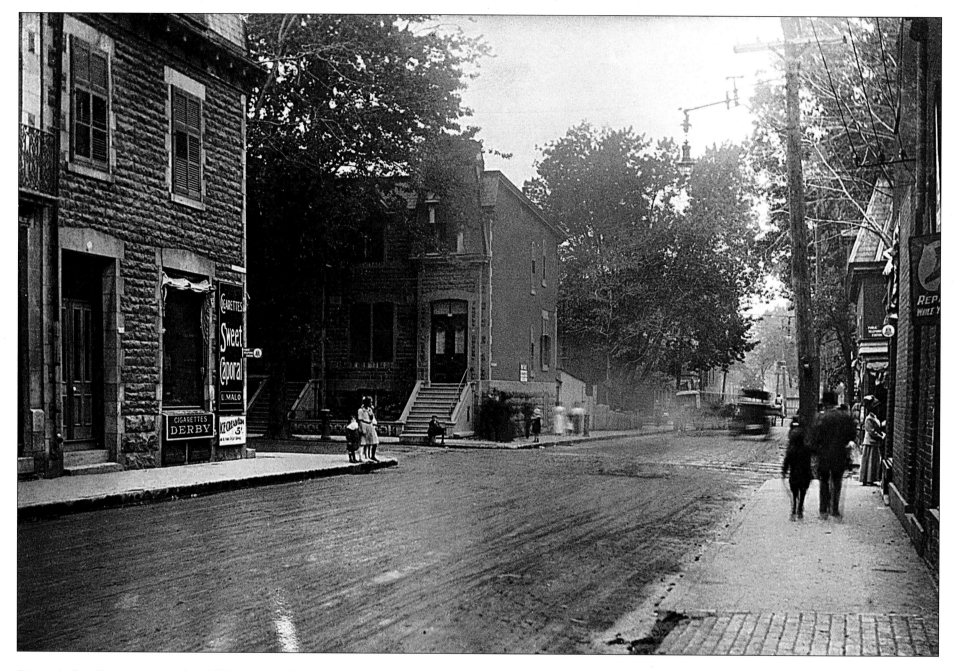

Prince Arthur Street was named in 1890 in honor of Queen Victoria's third son, Prince Arthur, Duke of Connaught. In 1911 he was appoined governor-general of Canada, a post he held until 1916. For many years the quiet street housed a primarily bourgeois French-speaking population that lived in their handsome Victorian greystones with their distinctive, exterior wrought-iron staircases just off St. Lawrence Boulevard's bustling immigrant section.

La rue Prince-Arthur fut ainsi nommée en 1890 en l'honneur d'Arthur, duc de Connaught, troisième fils de la reine Victoria. Il devint Gouverneur général du Canada en 1911, un poste qu'il occupa jusqu'en 1916. Pendant de nombreuses années, cette rue tranquille abritait une population francophone bourgeoise vivant dans ces jolies maisons victoriennes en pierre, aux escaliers extérieurs en colimaçon, tout près du grouillant quartier immigrant du boulevard Saint-Laurent.

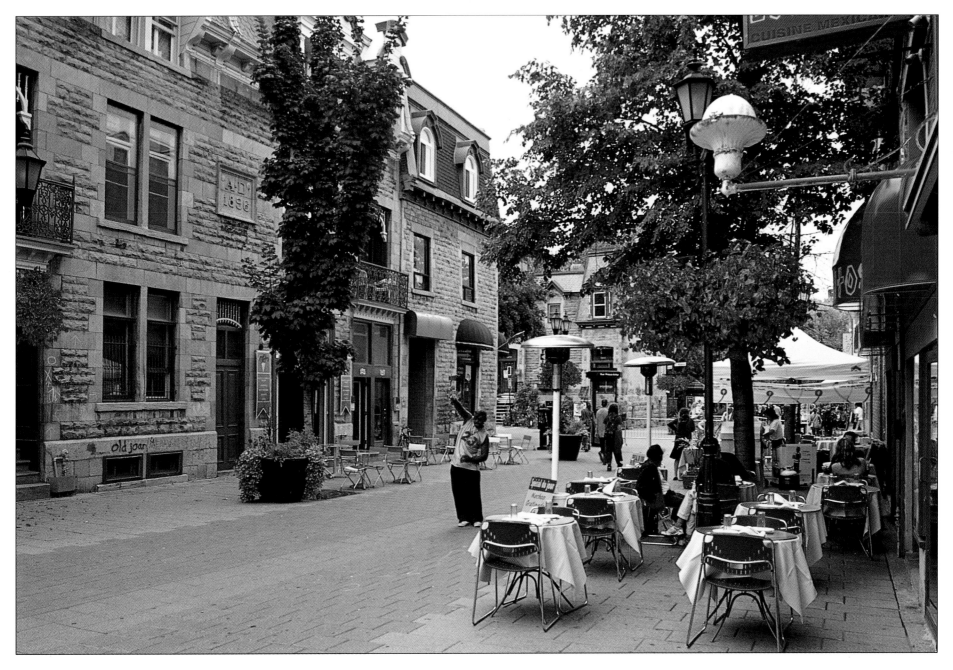

Prince Arthur Street is today an inviting pedestrian mall five blocks long in the Plateau district, between St. Louis Square and St. Lawrence Boulevard. Lined with inexpensive restaurants, bars, and nightclubs, it hums with a constant energy. In the summer the street is filled with entertainers, street vendors, and artists' stalls and isn't always easy for pedestrians to navigate. But its sidewalk cafés are an excellent spot from which to watch the world go by.

Aujourd'hui, la rue Prince-Arthur est une galerie marchande piétonnière longue de cinq pâtés de maisons où se côtoient des restaurants à prix abordables, des bars et des clubs de nuit. L'été, des amuseurs publics, des vendeurs itinérants et des artistes s'y donnent rendez-vous. Il n'est pas toujours facile pour les piétons de s'y frayer un chemin, mais les terrasses et les cafés sont une excellente façon de voir déambuler la foule.

Funeral processions are no longer quite as dignified as this one for Jules Houlzet, seen here leaving the French-language Protestant church of St. Jean at the corner of St. Catherine and St. Dominique streets in 1946. The cornerstone for the Presbyterian church was laid in 1894 by Charles Chiniquy, once a Roman Catholic priest, who created a scandal in Quebec when he left the church in 1858 to work as a Protestant missionary in French Canada.

Les processions funèbres ne sont plus aussi dignes que ne l'était celle de Jules Houlzet en 1946, au départ de l'église protestante francophone Saint-Jean, à l'angle des rues Sainte-Catherine et Saint-Dominique. La pierre d'angle de cette église presbytérienne fut posée en 1894 par Charles Chiniquy, un ancien prêtre catholique romain qui fit scandale au Québec en 1858 lorsqu'il quitta l'Église pour travailler comme missionnaire protestant au Canada français.

The church of St. Jean, now a United Church, still serves a small French-language Protestant congregation in the area just east of St. Lawrence Boulevard. The neighborhood, known locally as the Gay Village, is regarded as the center of Montreal's gay community. The florist and jewelry shops in the original picture have long disappeared, but the church still shares the street with a wide diversity of establishments.

L'église Saint-Jean dessert toujours une petite congrégation protestante francophone dans ce quartier mal famé de Montréal, à l'est du boulevard Saint-Laurent. C'est aujourd'hui une église unie, à l'entrée du village gai. Le fleuriste et la bijouterie de l'ancien cliché ont disparu depuis longtemps et l'église partage la rue avec des clubs de strip-tease, des cinémas pornos et des boutiques érotiques.

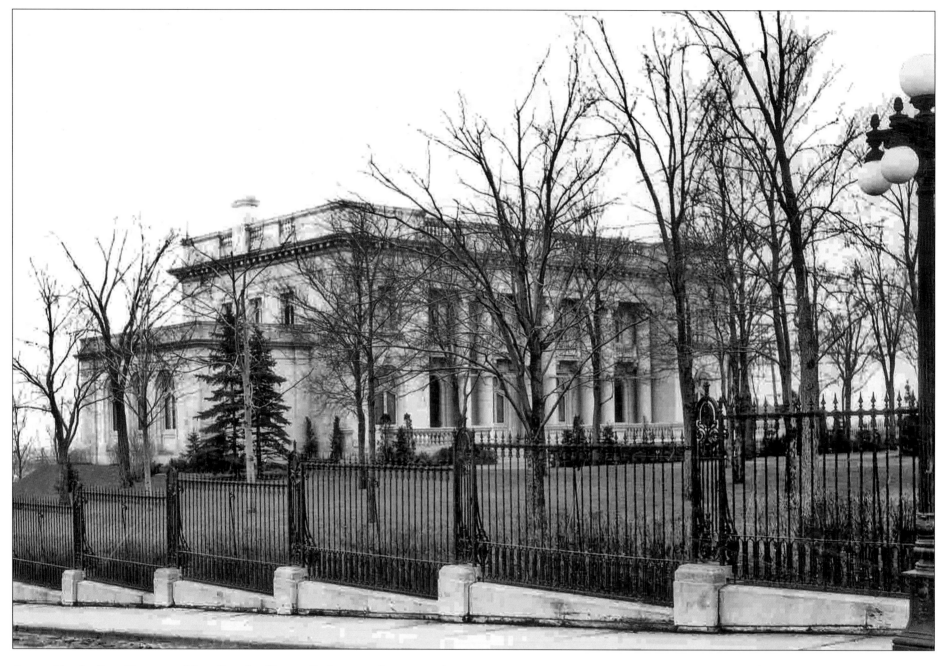

Inspired by the Petit Trianon at Versailles, the Château Dufresne at the corner of Sherbrooke Street East and Pie IX Boulevard is really a sumptuous duplex. It was built by two brothers, Marius and Oscar Dufresne, who moved here in 1918. Each of the thirty-five rooms was decorated by Italian artist Guido Nincheri, sometimes referred to as Montreal's Michelangelo, in a style that reflected the respective personalities of the two brothers.

Inspiré par le Petit Trianon de Versailles, le Château Dufresne, à l'angle de la rue Sherbrooke Est et du boulevard Pie-IX, est en fait un somptueux duplex construit par les frères Marius et Oscar Dufresne qui y ont emménagé en 1918. Les deux unités de trente-cinq pièces furent décorées en fonction de la personnalité de leurs occupants par l'artiste italien Guido Nincheri, qu'on appelle souvent le Michel-Ange montréalais.

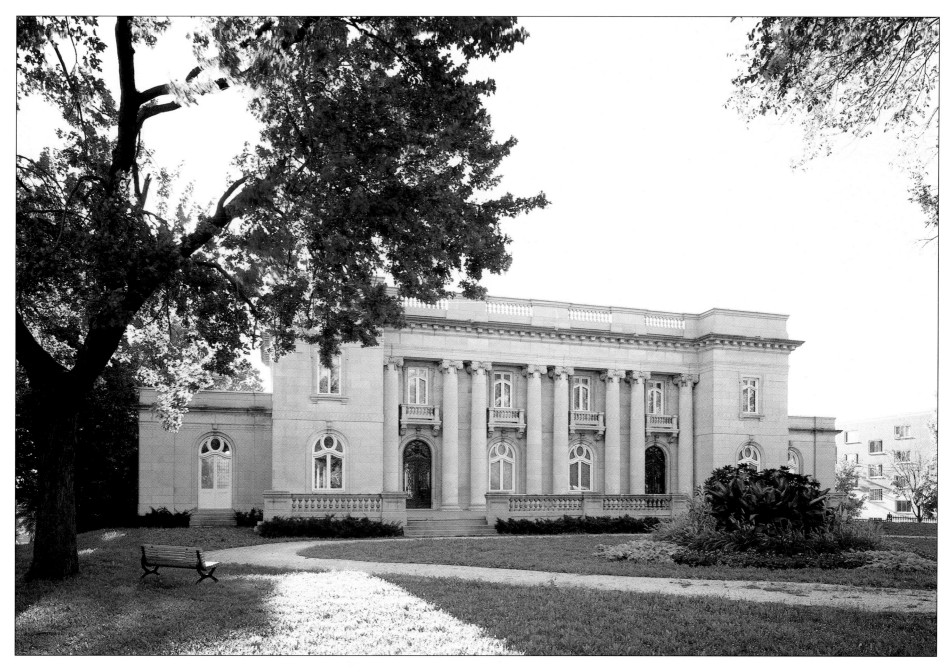

Abandoned in 1968, the Château Dufresne was restored in 1976. For a number of years it housed the Montreal Museum of Decorative Arts, but today is open to the public as an east-end Montreal neighborhood museum. Its expensive marble fireplaces, coffered ceilings, and rich decor offer a glimpse into how the city's merchant princes lived in the early days of the twentieth century.

Abandonné en 1968, le Château Dufresne a été restauré en 1976. Le Musée des arts décoratifs a occupé les lieux pendant quelques années et on y trouve aujourd'hui un musée de quartier ouvert au public. Ses foyers de marbre, ses plafonds à caissons et sa splendide décoration témoignent de la façon dont vivaient les grands marchands montréalais au début du XXe siècle.

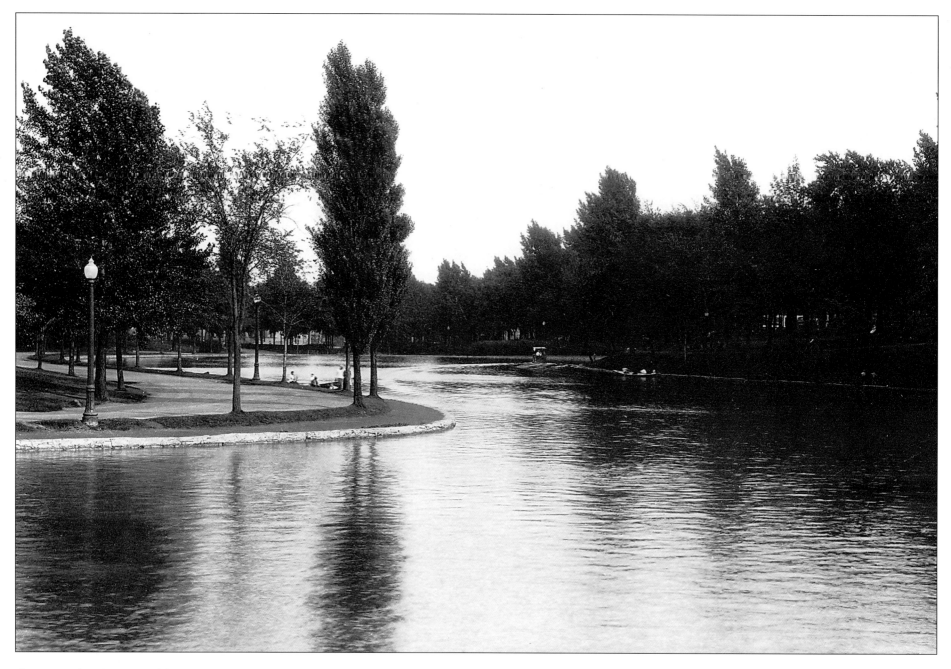

Once a treeless farm owned by Scottish grain merchant James Logan, the land in this picture was acquired by the federal government and in 1874 was given to the city for use as a public garden. In 1901 the ninety-five acres were officially named Lafontaine Park in honor of French-Canadian statesman Sir Louis-Hippolyte Lafontaine.

Ancienne terre agricole appartenant au marchand écossais James Logan, le terrain du parc Lafontaine fut acheté par le gouvernement fédéral en 1874 et prêté à la ville pour en faire un jardin public. C'est en 1901 que le parc de quatre-vingt quinze acres reçut son appellation officielle, en l'honneur du politicien canadien-français Louis-Hippolyte Lafontaine.

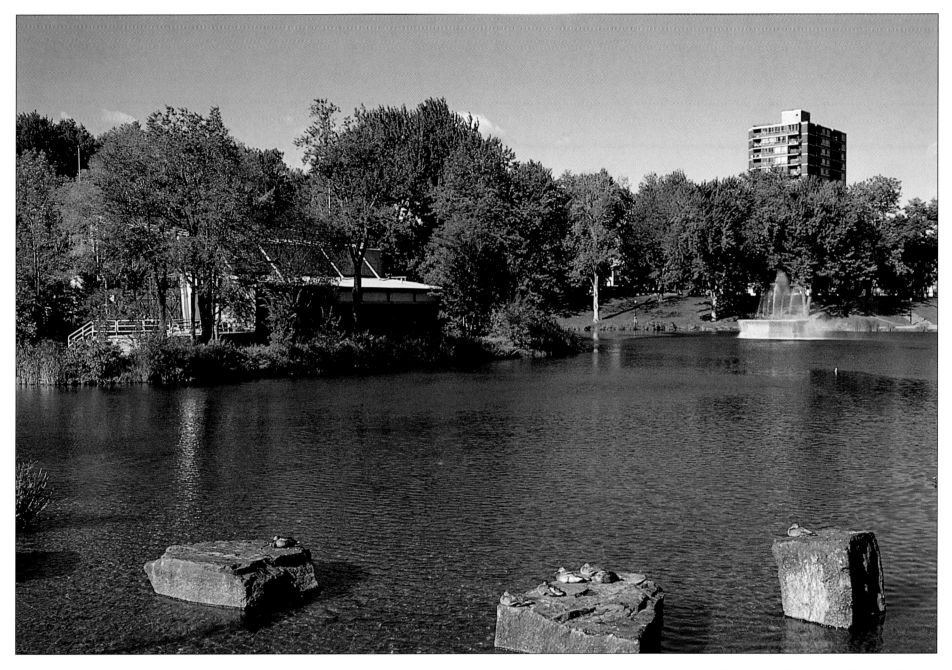

Lafontaine Park today is the backyard to residents of the city's most gentrified working-class neighborhood, known as the Plateau. In the winter its artificial S-shaped lake is a popular ice-skating rink, and in the summer the park's amphitheater, Théâtre de Verdure, stages popular fare in the evenings. The fountain in the photograph was installed in 1929.

Le parc Lafontaine est aujourd'hui le terrain de jeu de milliers de résidents du Plateau Mont-Royal, l'un des quartiers les plus embourgeoisés de Montréal. On y trouve des terrains de baseball et de soccer et des terrains de jeu pour enfants. En hiver, le lac en forme de S se transforme en patinoire. L'été, le Théâtre de verdure présente des soirées populaires. L'imposante fontaine fut installée en 1929.

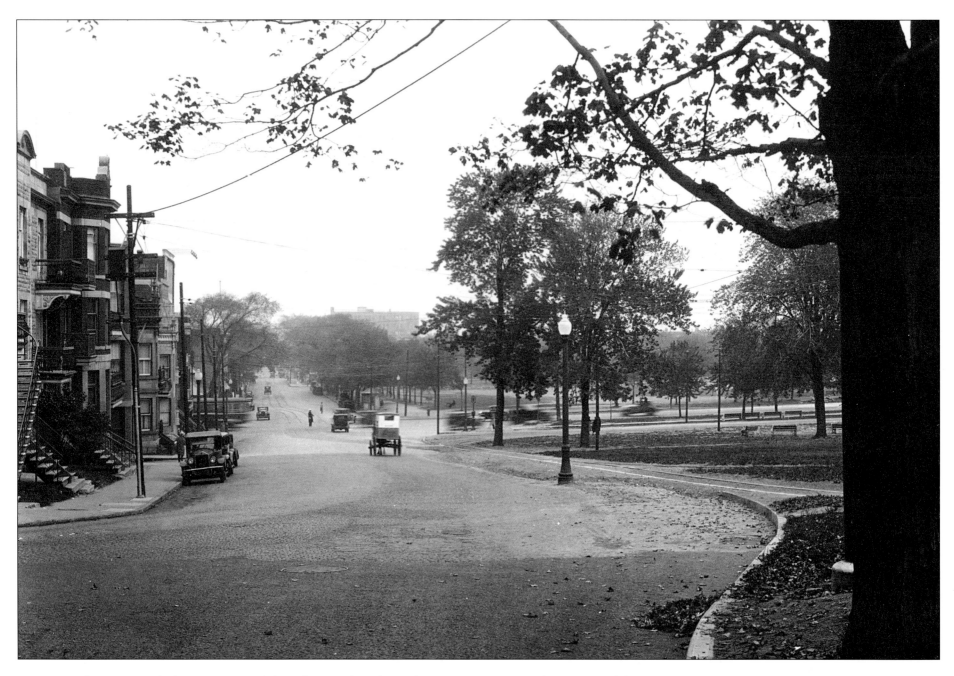

Mount Royal Avenue was laid out in 1834 to define what was then the southern boundary of a village known as Saint Louis, which was annexed by the city in 1893. When this picture, looking east from Côte-Sainte-Catherine Road, was taken in the 1920s, the street had become a fashionable avenue leading from the working-class district in the east end, up to the foot of Mount Royal, and into Outremont, the enclave where rich French-Canadian families lived.

L'avenue du Mont-Royal fut créée en 1834 pour délimiter ce qui était alors l'extrémité sud du village Saint-Louis, annexé à Montréal en 1893. Comme en témoigne cette photo prise en 1920 du chemin de la Côte-Sainte-Catherine en direction est, la rue était devenue une avenue à la mode allant des quartiers ouvriers de l'est de la ville jusqu'au pied du mont Royal et Outremont, l'enclave des riches familles canadiennes-françaises.

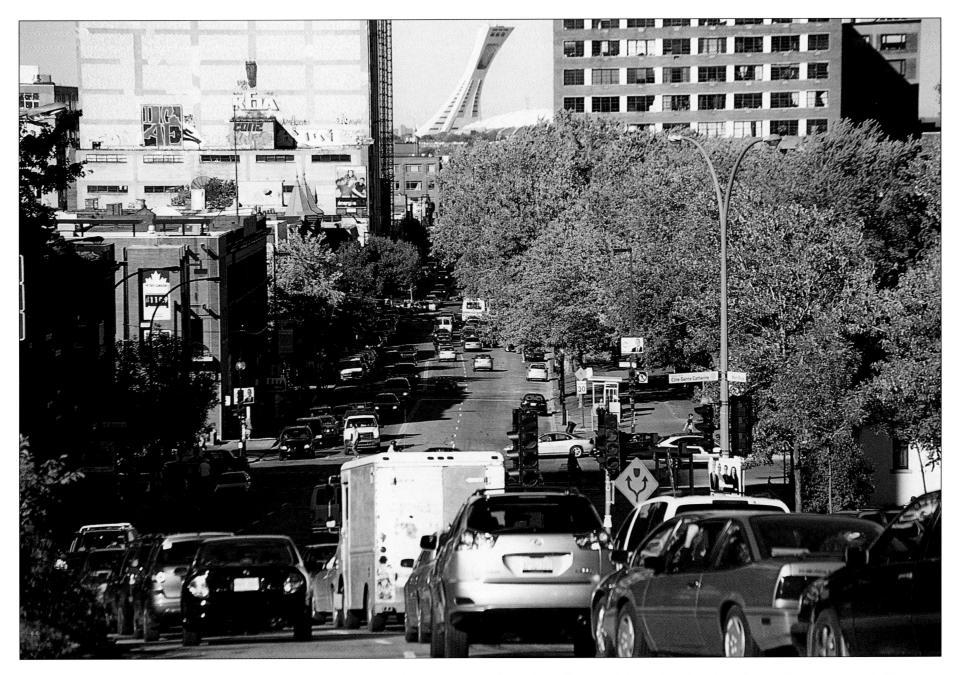

Mount Royal Avenue is today one of the funkiest streets in the Plateau district of Montreal, full of chic cafés, upscale boutiques, and bistros that cater to an increasingly fashion-concious clientele. The Plateau has become Canada's most creative community: 8 percent of its 7,000 residents are employed in the arts, as actors, playwrights, dancers, and musicians—the highest concentration of artists in any neighborhood anywhere in the country.

Aujourd'hui, l'avenue du Mont-Royal est l'une des rues les plus courues du Plateau avec ses boutiques haut de gamme et ses bistros à la clientèle branchée. La créativité du Plateau en fait l'un des quartiers les plus vibrants au pays. Avec 8% de ses 7000 habitants œuvrant dans le domaine des arts de la scène (acteurs, dramaturges, danseurs, musiciens), il compte la plus haute proportion d'artistes de tous les quartiers au Canada.

This field of flowers didn't look like much in 1931 when it was planted as a make-work project during the Depression by botanist Brother Marie Victorin. Victorin realized his vision of "filling Montreal to overflowing with roses and lilies of the field." Exhibition greenhouses were added over the years and today Montreal's 185-acre Botanical Garden is second in size only to Kew Gardens in London.

Ce champ fleuri n'avait pas fière allure en 1931, pendant la Dépression, lorsqu'il fut planté dans le cadre d'un programme de travail par le frère Marie-Victorin. Ce dernier réalisait ainsi son rêve de remplir Montréal de roses et de muguet. Des serres furent ajoutées avec les années, et aujourd'hui, le Jardin botanique de Montréal, avec ses 185 acres, est le deuxième plus grand jardin botanique au monde après Kew Gardens, à Londres.

The Art Deco administration building and fountains at the corner of Pie IX Boulevard and Sherbrooke Street East today offer a dramatic approach to the Botanical Garden. The east wing houses a tropical rain forest and the west wing is filled with perennials. The outdoor exhibition gardens are open eight months of the year. Also on the grounds are a serene Japanese garden and an exquisite Chinese garden that boasts the largest collection of bonsai plants in North America.

L'édifice administratif, de style art déco, ainsi que les fontaines à l'angle du boulevard Pie-IX et de la rue Sherbrooke, présentent une entrée attrayante aux visiteurs du jardin. L'aile est renferme une forêt tropicale humide et l'aile ouest, une serre de vivaces. Les jardins extérieurs sont ouverts huit mois par an. On y trouve aussi un paisible jardin japonais et un magnifique jardin chinois contenant la plus grande collection de bonzaïs miniatures en Amérique du Nord.

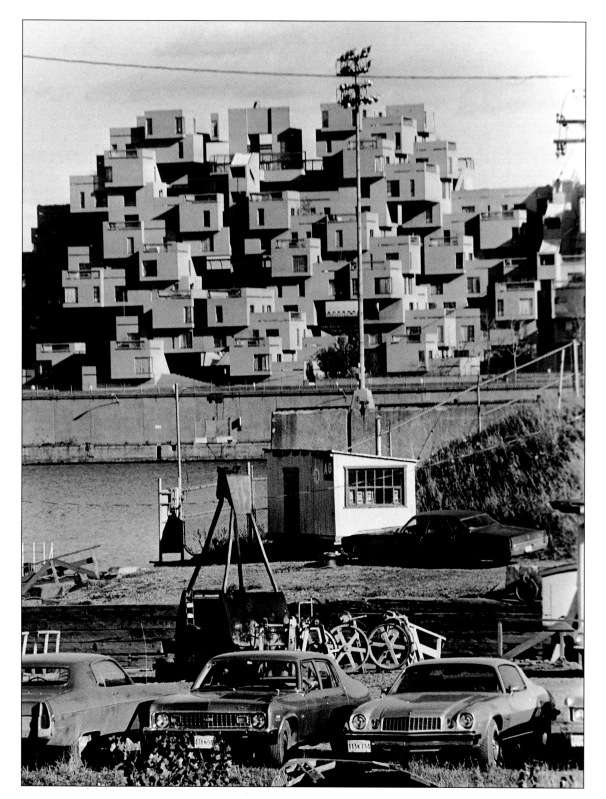

Described as an "instant beehive" when it opened on an unsightly spit of land in 1967, Habitat 67 was built for the World's Fair as a revolutionary housing exhibit and was designed by Moshe Safdie, a twenty-five-year-old McGill University graduate student. Meant to be an experiment in affordable housing, Habitat 67 combined features of the urban apartment building with the suburban bungalow. It offers tenants amazing views, large garden terraces, and lots of privacy. Only a third of the project, which stacks 354 prefabricated boxes into a massive sculpture, was built.

Décrit comme une ruche instantanée lors de son ouverture sur un bout de terrain peu convoité en 1967, Habitat 67 fut construit pour l'Exposition internationale à titre de nouveau concept de logement. Conçu par Moshe Safdie, un diplômé de l'Université McGill âgé de vingt-cinq ans, il s'agissait d'un projet de logement accessible combinant les avantages d'un appartement urbain et ceux d'une maison de banlieue. Il offrait une vue imprenable, de grandes terrasses et beaucoup d'intimité. On ne construisit toutefois qu'un tiers de ce projet de 354 cubes préfabriqués imbriqués pour former une immense sculpture.

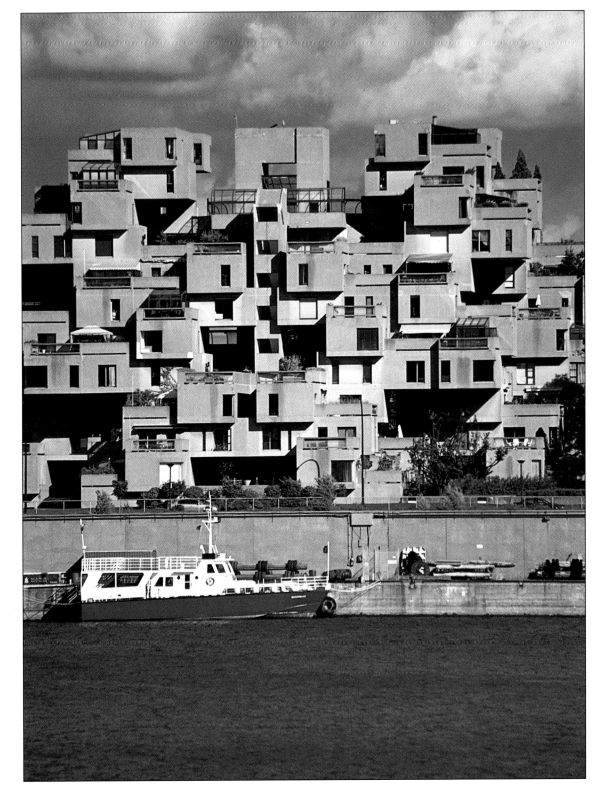

One of the more recognizable buildings in Canada, Habitat 67 is today one of the most unique places in the world to live. Safdie, who went on to become a leading architect, has said his design was inspired by the Hanging Gardens of Babylon. Habitat 67's modular living cubes, although small with low ceilings, remain popular with residents. Today the apartment block is a cooperative, owned by its residents, and every apartment is a different, private universe.

Habitat 67, l'un des édifices les plus facilement reconnaissables au Canada, figure aujourd'hui parmi les complexes d'habitation les plus originaux. Moshe Safdie, qui est devenu un des plus grands architectes au monde, a déclaré que ce projet avait été inspiré par les jardins suspendus de Babylone. Ces cubes modulaires, malgré leurs dimensions réduites et leurs plafonds bas, demeurent populaires auprès des résidents. L'édifice est aujourd'hui une coopérative appartenant à ses résidents, et chaque appartement est un univers distinct et privé.

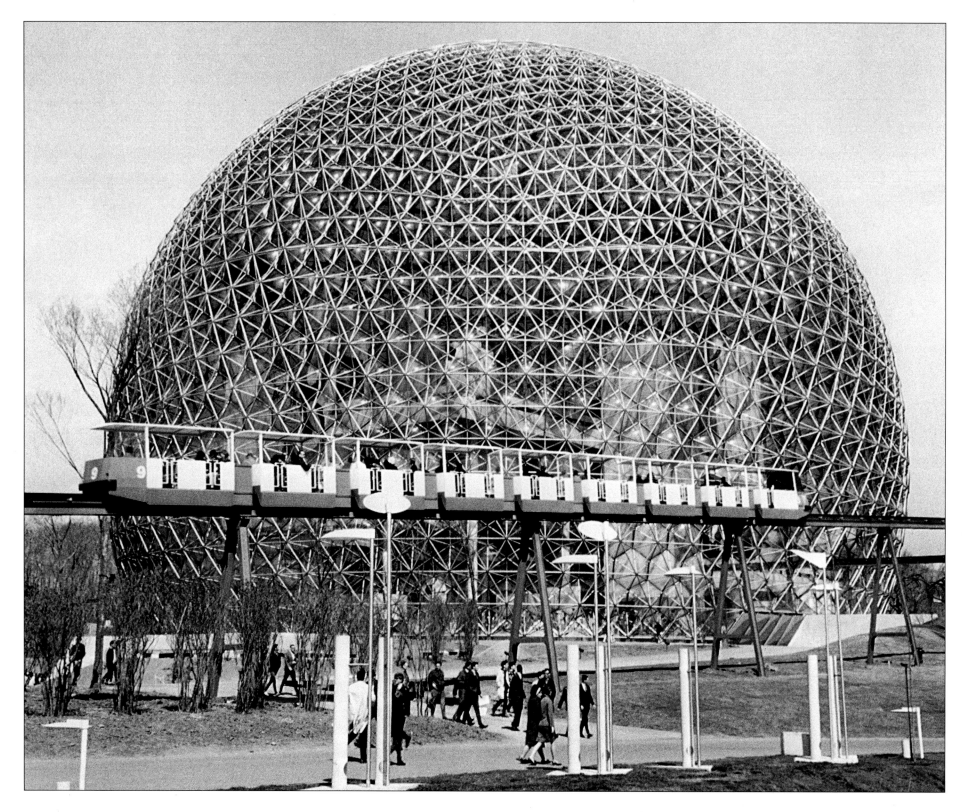

Left: The biggest bubble in the world, Buckminster Fuller's geodesic dome housed the United States Pavilion at the 1967 Universal and International Exhibition. During the fair, the pavilion celebrated U.S. accomplishments in the arts, space, and technology and featured lighthearted exhibits such as pop art paintings, Elvis Presley's guitar, and old U.S election posters. The skybreak bubble, seventy-six meters in diameter and twenty stories tall, is one of three pavilions from Expo 67 still standing.

À gauche : La plus grande bulle du monde, le dôme géodésique de l'architecte américain Buckminster Fuller, abritait le pavillon des États-Unis lors de l'Exposition universelle et internationale de 1967. Pendant la durée de l'exposition, le pavillon présentait les grands accomplissements du pays en matière d'arts, de technologie et d'aérospatiale. On pouvait y voir, entre autres, des œuvres du pop art, la guitare d'Elvis Presley et d'anciennes affiches électorales américaines. La sphère, d'un diamètre de 76 mètres et d'une hauteur de vingt étages, est l'un des trois pavillons d'Expo 67 encore debout aujourd'hui.

Right: The geodesic dome's acrylic skin melted in a fire in 1976 and the framework was reinforced to house Environment Canada's Biosphere. The $17.5-million interactive science center, which opened in 1995, houses ecological exhibits and uses multimedia techniques to showcase the St. Lawrence River and the Great Lakes ecosystem. In 1999 it signed an agreement with the Cousteau team to raise awareness of the world's water resources.

À droite : Le recouvrement d'acrylique du dôme géodésique a fondu lors d'un incendie en 1976 et l'armature fut renforcée pour loger la Biosphère d'Environnement Canada. Ce centre interactif dédié à la science, construit au coût de 17,5 millions de dollars, a ouvert ses portes en 1995. Il présente des expositions écologiques et utilise des techniques multimédias pour faire découvrir l'écosystème du fleuve Saint-Laurent et des Grands Lacs. La Biosphère a signé une entente avec l'équipe Cousteau en 1999 pour sensibiliser la population aux ressources aquatiques de notre planète.

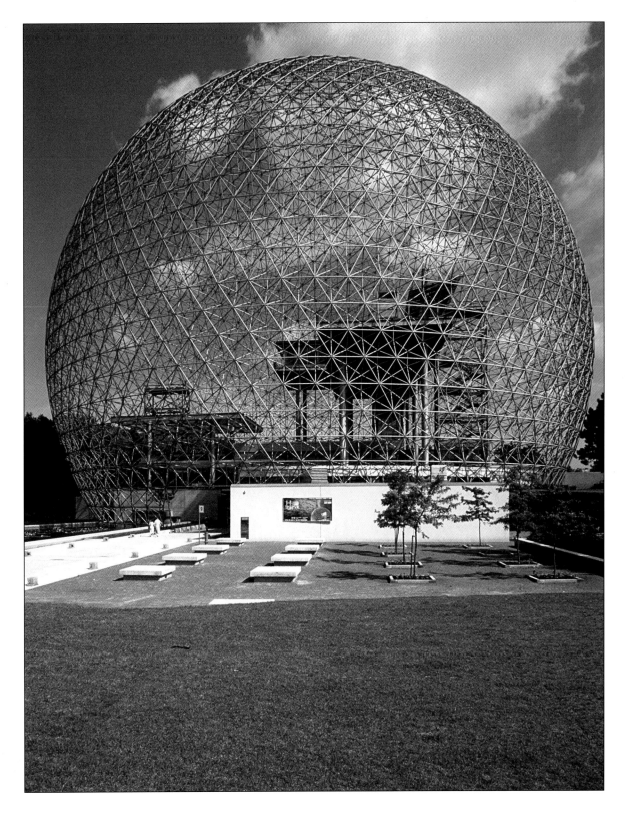

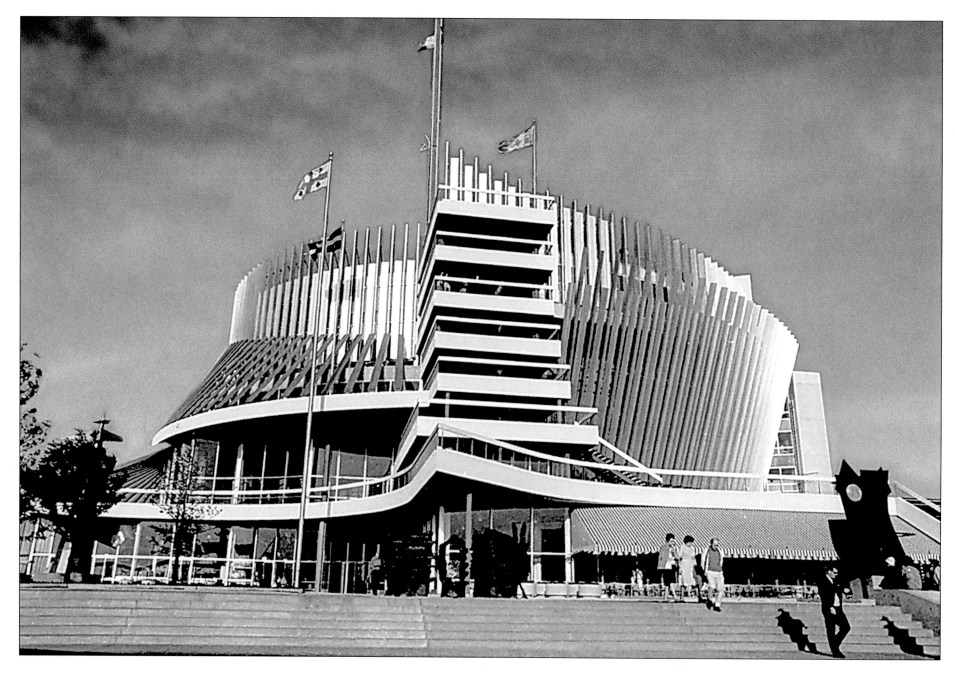

The French Pavilion, with its fan-shaped *brise-soleils* and its mast fifty-eight meters tall, was an elegant, giant sculpture perched above a lagoon during the 1967 Universal and International Exhibition, the most successful of the twentieth century's World's Fairs. The pavilion's core was filled with a web of cables and 1,200 lightbulbs that danced to the beat of electronic music.

Lors de l'Expo 67, l'exposition internationale ayant connu le plus grand succès de tout le XXe siècle, le pavillon de la France, avec ses brise-soleil et son mât haut de cinquante-huit mètres, était une élégante sculpture perchée sur un lagon. Le cœur du pavillon était tendu d'une toile de câbles comportant 1200 ampoules qui dansaient au rythme d'une musique électronique.

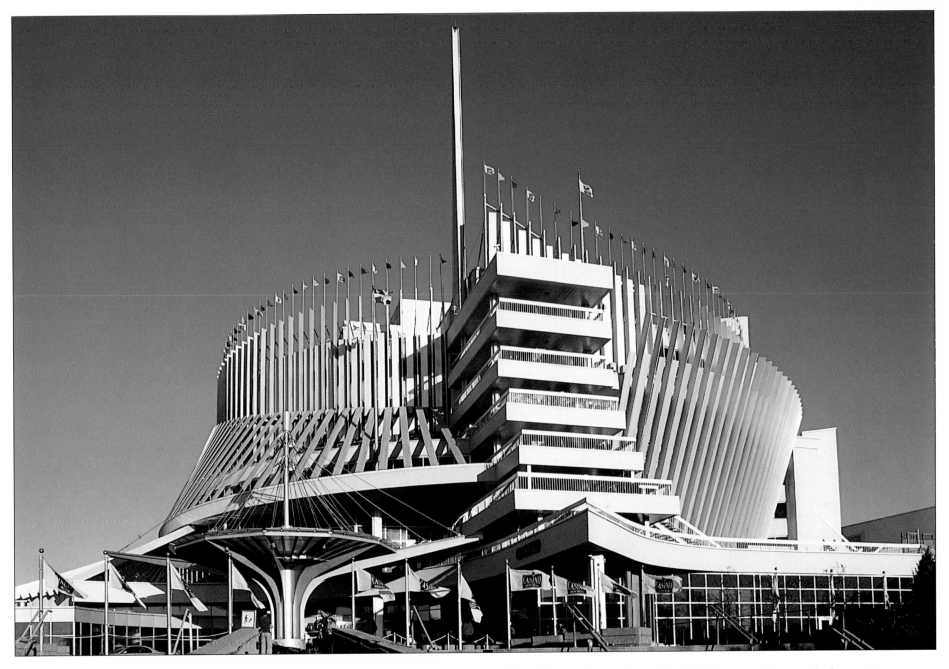

The former French Pavilion housed an exhibition hall, the Palais de la Civilization, for several years before $100 million was spent in 1993 to transform the building into a casino. The Casino de Montréal has six floors of gaming tables, slot machines, restaurants, a bar, and an entertainment center arranged around a central atrium. Unlike most North American casinos, it has windows that look out over the river, offering panoramic views of the city's skyline.

Pendant plusieurs années, le pavillon de la France a été une salle d'exposition appelée le Palais de la civilisation, avant de devenir un casino en 1993, une transformation qui coûta 100 millions de dollars. Ce casino contient six étages de tables de jeu et de machines à sous, des restaurants, un bar et un centre de divertissements aménagés autour d'un atrium central. À l'encontre de la plupart des casinos nord-américains, il est doté de fenêtres qui s'ouvrent sur le fleuve et offrent un panorama imprenable de la ville.

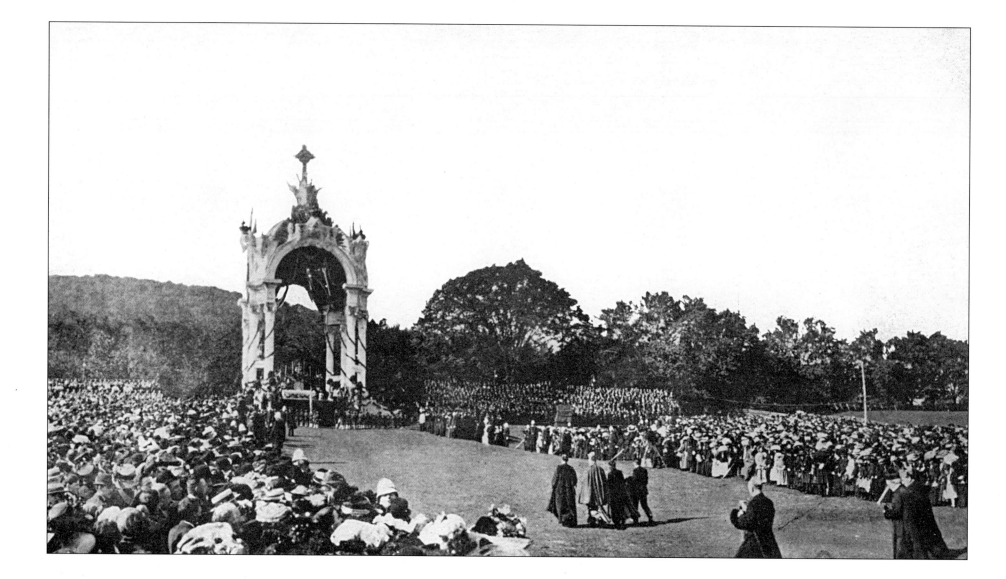

This open air mass was held in Fletcher's Field beneath Mount Royal during the twenty-first annual International Eucharistic Congress, which took place in Montreal in 1910. The meeting of Roman Catholic cardinals, bishops, priests, and the faithful was the first such gathering of its kind in North America. The *New York Times* described the event as "the most remarkable religious demonstration ever witnessed on the continent, numbering, at a modest estimate, half a million."

Cette messe en plein air fut célébrée au parc Fletcher, au pied du mont Royal, pendant le vingt-et-unième congrès eucharistique annuel, tenu à Montréal en 1910. La rencontre des cardinaux, évêques, prêtres et fidèles catholiques romains était le premier événement du genre en Amérique du Nord. Le *New York Times* avait décrit la scène comme la plus remarquable manifestation religieuse jamais vue sur le continent. Selon une estimation prudente, la foule comprenait un demi-million de personnes.

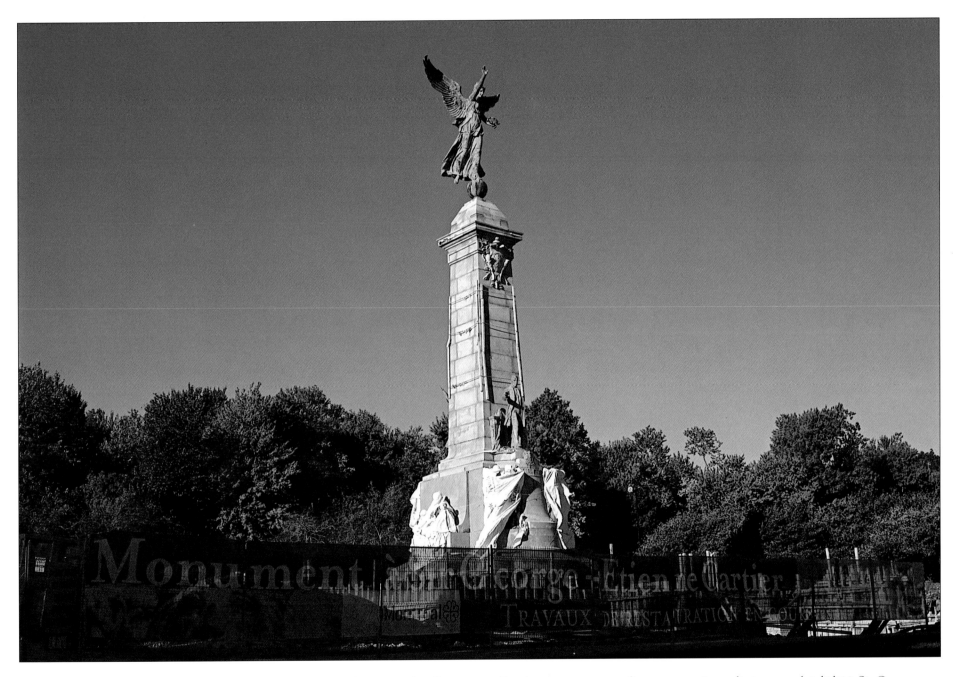

Few public monuments in Canada are as grandiose as Montreal's memorial to Sir George-Étienne Cartier, designed to honor the statesman and politician responsible for bringing Quebec into the Canadian federation in 1867. Designed by sculptor George Hill and dedicated by King George V in 1916, the memorial is a static carousel of a dozen larger-than-life bronze figures and four bronze lions beneath a large winged figure of Renown. The monument is currently being restored.

Peu de monuments canadiens sont aussi grandioses que celui dédié à Sir George-Étienne Cartier, qui rend hommage à cet homme d'État et politicien à qui l'on doit l'entrée du Québec dans la confédération canadienne en 1867. Conçu par le sculpteur George Hill et dévoilé par le roi George V en 1915, le monument est installé sur le site de la messe du congrès eucharistique. C'est un carrousel statique contenant une douzaine de figures de bronze plus grandes que nature et quatre lions de bronze sous une grande figure ailée symbolisant la Renommée. Le monument est présentement en cours de restauration.

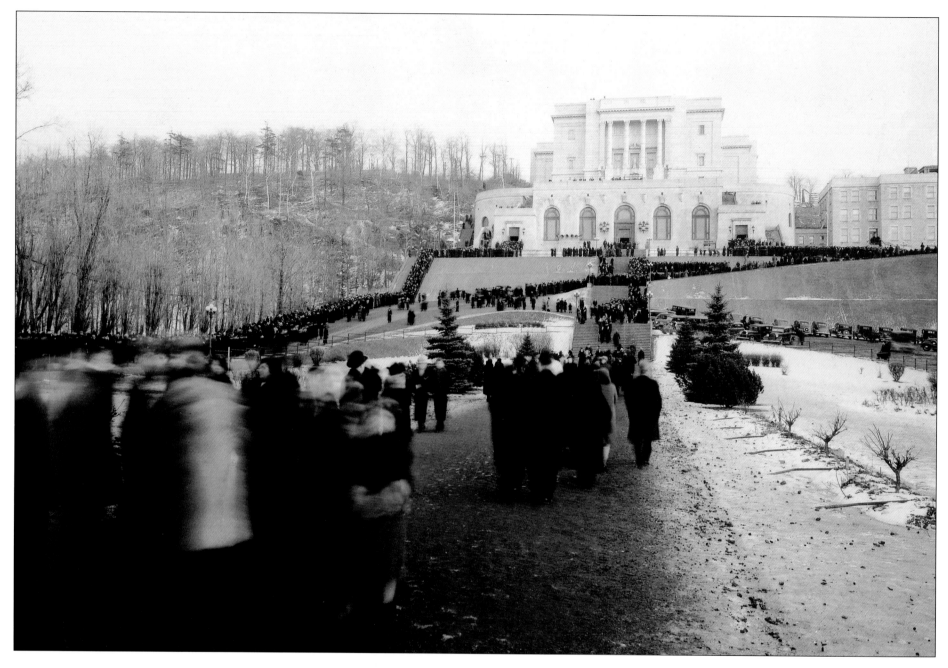

St. Joseph's Oratory sits on the northern flank of Mount Royal as a monument to Canada's patron saint and as a splendid mausoleum to its founder, Brother André, a simple monk who was believed to have mystical healing power. It began in 1904 as a tiny twenty-seat wooden chapel in the woods. Work on the crypt church, pictured here, began in 1915, and the basilica above it took another forty years to complete. It remains one of the city's most popular attractions, visited by more than two million people each year.

L'Oratoire Saint-Joseph, sur le flanc nord du mont Royal, est un monument au saint patron du Canada et un magnifique mausolée dédié à son fondateur, le frère André, un simple moine qui aurait eu des dons de guérisseur. À l'origine, en 1904, l'Oratoire était une toute petite structure en bois de vingt places. Les travaux d'aménagement de la crypte débutèrent en 1915 et il fallut quarante années pour construire la basilique. L'Oratoire demeure l'une des attractions les plus populaires de la ville puisque plus de deux millions de visiteurs s'y rendent chaque année.

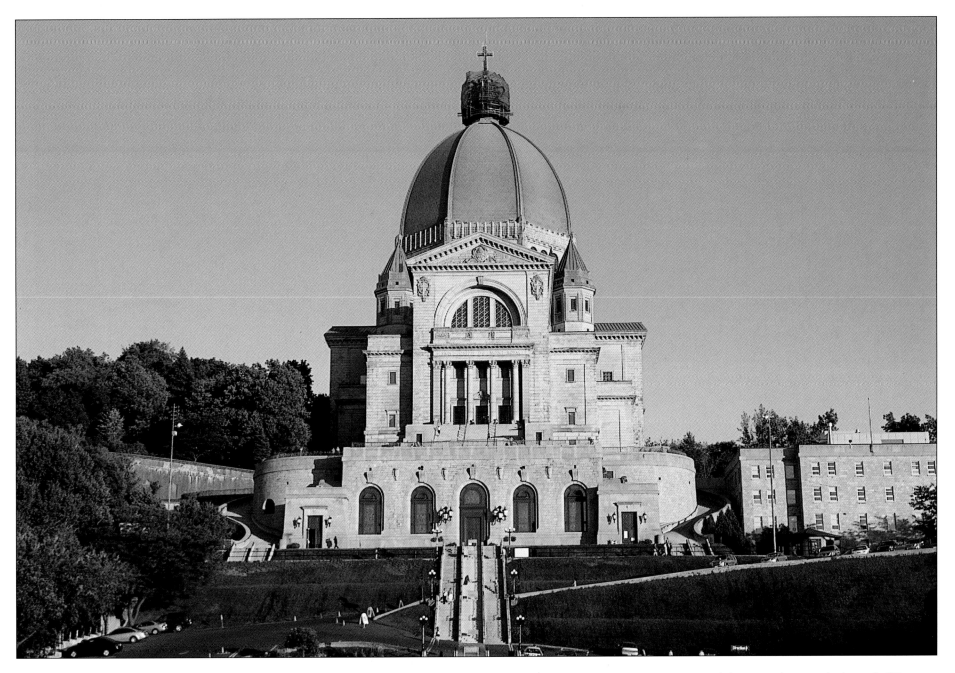

The dome of St. Joseph's Oratory was designed by Dom Bellot, a French monk who was inspired by the dome over the cathedral of Santa Maria del Fiore in Florence, Italy. Completed in 1938, it is thirty-nine meters in diameter and rises 155 meters above street level, the fifth-largest church dome in the world. To mark its centennial, the oratory embarked on a $75-million redevelopment program.

Inspiré par le dôme de l'église Santa Maria del Fiore à Florence, le dôme de l'Oratoire Saint-Joseph a été conçu par le moine français Dom Bellot. Mesurant trente-neuf mètres de diamètre et 155 mètres de hauteur, il fut achevé en 1938. C'est le cinquième plus grand dôme d'église au monde. Pour marquer son centenaire, l'Oratoire a entrepris un projet de réfection de l'ordre de 75 millions de dollars.

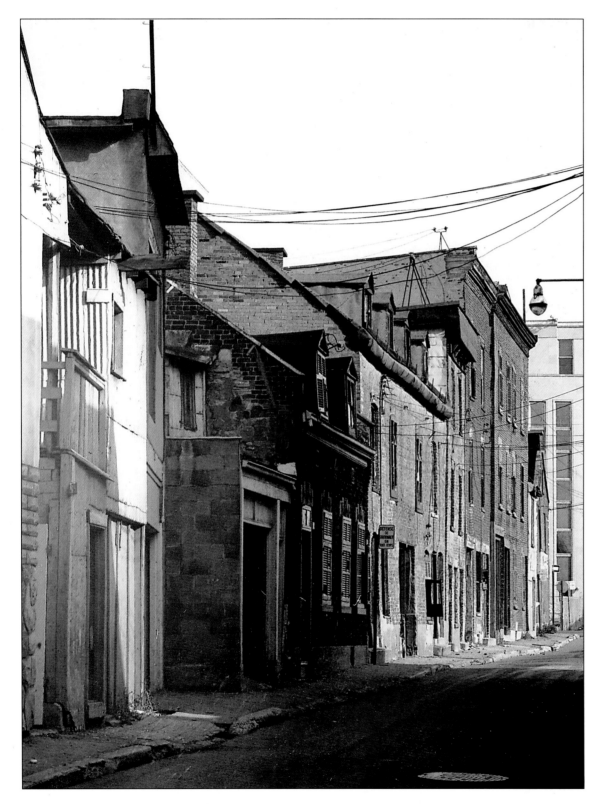

This 1960s photograph is of Barclay Street in what was then known as Faubourg à la Mélasse (the Molasses District), immediately west of Jacques Cartier Bridge. The low-income neighborhood was so named because it was permeated by the scent of molasses and grain used by brewers and candy factories in the area. When the 25,000-acre district was razed in 1963 as part of a slum clearance program, 5,000 residents were displaced.

Cette photo de la rue Barclay fut prise en 1960 dans le quartier défavorisé connu sous le nom de « Faubourg-à-Melasse », immédiatement à l'ouest du pont Jacques-Cartier. Le quartier avait été nommé ainsi parce qu'il y flottait toujours l'odeur sucrée de la mélasse, du houblon et du grain qu'utilisaient les brasseurs et les confiseurs du coin. En 1963, 5000 personnes furent déplacées lorsque des logements furent détruits sur 25 000 acres dans le cadre d'un projet d'élimination de taudis.

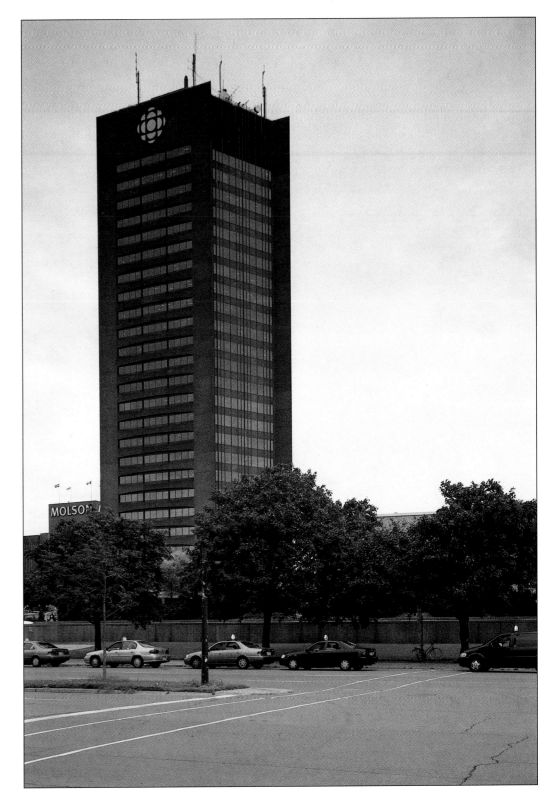

La Maison de Radio-Canada, the headquarters for the country's French-language radio and television services, replaced Faubourg à la Mélasse when it was inagurated in 1973. With seven television and twenty-six radio studios, it is the largest French-language broadcast center in the world. Barclay, Grant, and Sherman streets are no longer on the map. The broadcast center's parking lot, which serves 3,000 employees, occupies the land where the streets with the English names once were.

La Maison de Radio-Canada, siège social des services francophones de radio et de télévision du pays, a remplacé le « Faubourg-à-Melasse » lorsque l'édifice fut inauguré en 1973. Avec ses sept studios de télévision et ses vingt-six studios de radio, il s'agit du plus grand service de diffusion en langue française au monde. Les rues Barclay, Grant et Sherman n'existent plus; le terrain de stationnement qu'utilisent les 3000 employés de Radio-Canada occupe le terrain que traversaient autrefois ces rues aux noms anglais.

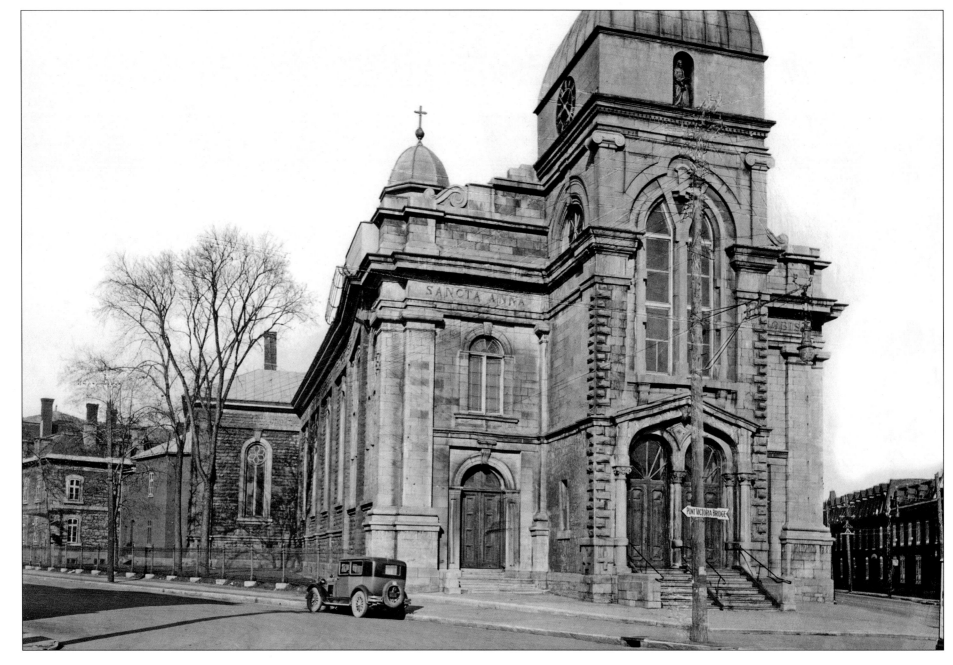

St. Ann's Church opened in 1854 on a triangular plot of land near the Montreal waterfront, in what was then a tough, working-class Irish neighborhood known as Griffintown. For the next 115 years, until it was torn down in 1970, the church was the spiritual, cultural, and social center of the community. Tuesday devotionals at St. Ann's were once so popular, the city had to add an extra bus service to the area when they were scheduled.

L'église Sainte-Anne ouvrait ses portes en 1854 sur un terrain de forme triangulaire près du port de Montréal, dans le dur quartier ouvrier irlandais de Griffintown. Pendant 115 ans, jusqu'à sa démolition en 1970, l'église servit de centre spirituel, culturel et social pour cette collectivité. Les prières du mardi y étaient si populaires que la ville a dû ajouter des services d'autocar vers ce quartier ces jours-là.

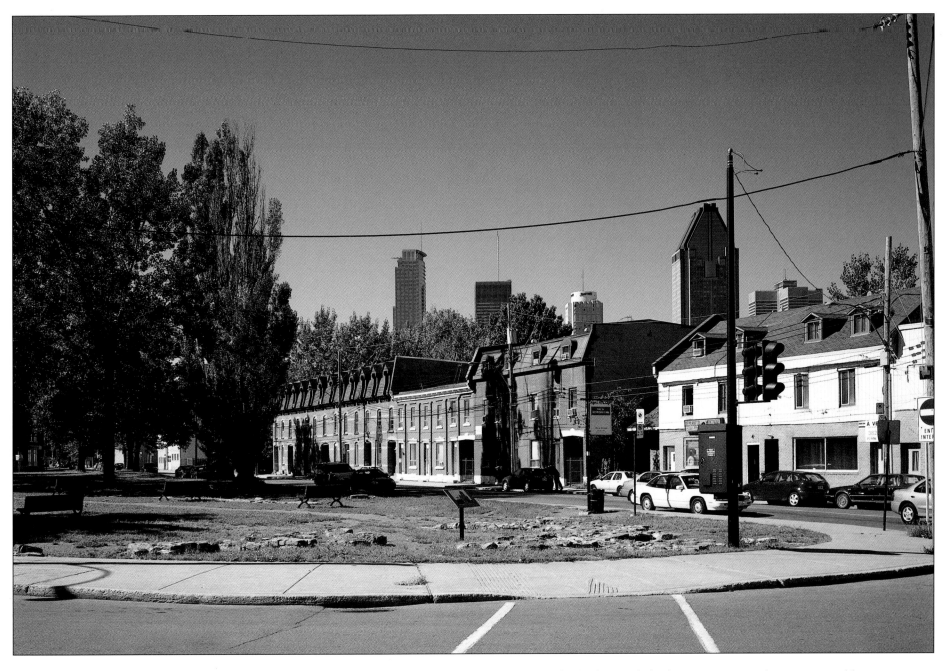

The footprints of the foundations of St. Ann's Church have been preserved in a public park that opened in 2001. Benches are arranged as pews and face the spot where the altar once stood. Little remains of the once-vibrant and close-knit neighborhood, but the spirit of the congregation lives on. Each July, former Griffintown residents return to the park to observe the feast of St. Ann.

Le pourtour des fondations de l'église a été préservé dans un parc public ouvert en 2001. Des bancs y sont installés comme dans une église et font face à l'endroit où se trouvait l'autel. Il reste peu de chose de cette collectivité vibrante et tricotée serré, comme on le dit ici, mais l'esprit de la congrégation demeure. Chaque mois de juillet, des résidents de l'ancien quartier reviennent au parc pour célébrer la fête de Sainte-Anne.

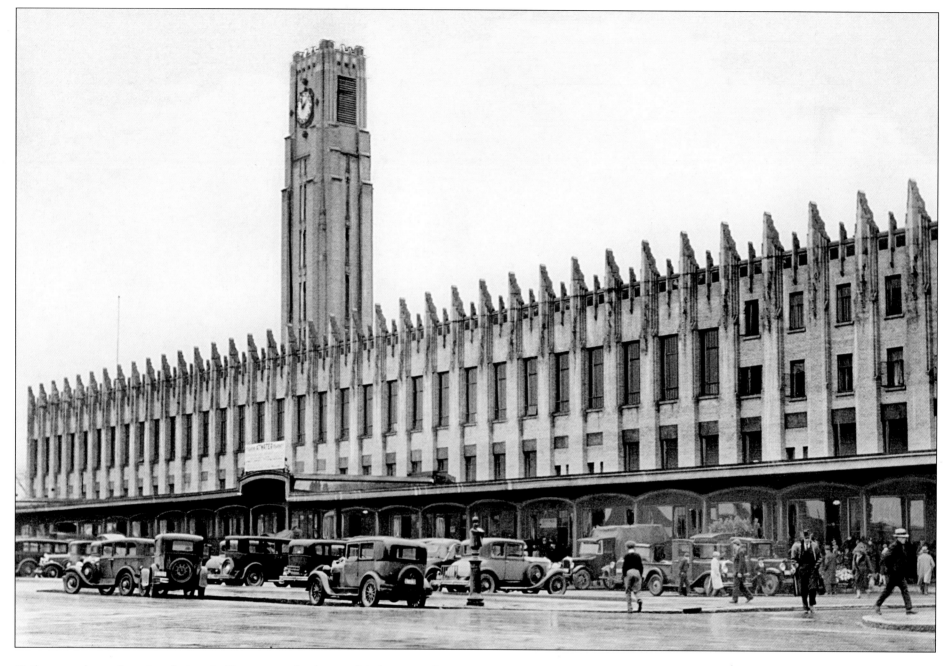

Built as a make-work project during the Depression, the Atwater Market opened in 1933. Costs escalated during construction of the Art Deco–style building and the clock tower was criticized as an "unnecessary extravagance." A 10,000-seat auditorium on the second floor was used for wrestling matches. The building was requisitioned by the military during World War II for use as a food supply depot.

Le marché Atwater, structure de style art déco, a ouvert ses portes en 1933. Il avait été commandé pour faire travailler la population dans les dures heures de la Grande Dépression. Les coûts escaladèrent pendant la construction, et la tour de l'horloge fut vertement critiquée comme étant une extravagance superflue. Un auditorium de 10 000 places était aménagé au deuxième étage pour la présentation de matches de boxe. Pendant la Seconde Guerre mondiale, l'édifice fut réquisitionné pour servir d'entrepôt de nourriture.

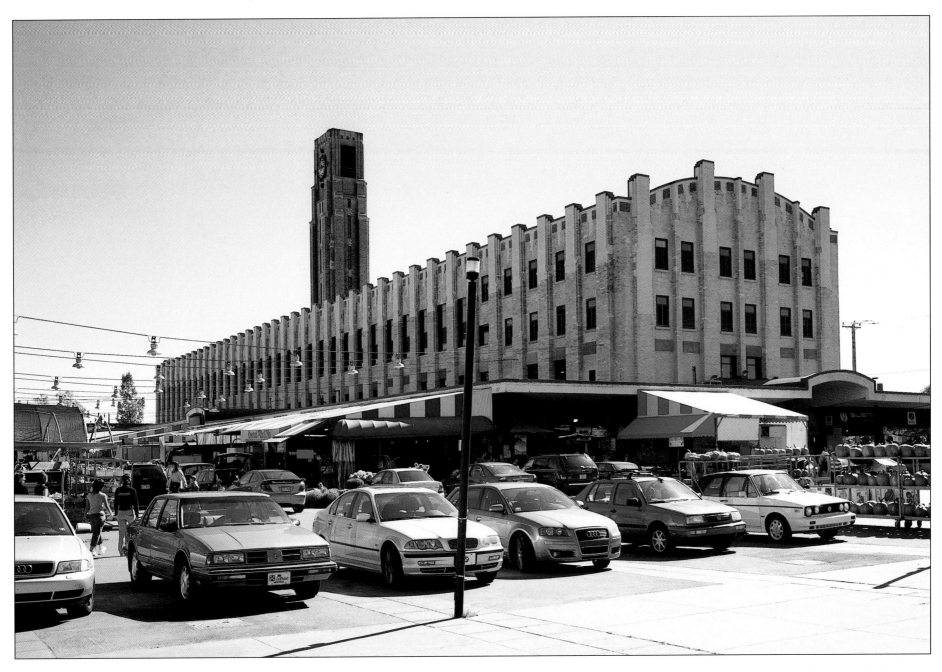

Attempts by the city to close the Atwater Market in 1968 failed, but since 1971 the sale of livestock such as chickens, geese, and rabbits has been prohibited. Renovated once in 1982 and again after a fire in 2002, the Atwater Market remains a popular public market and today includes a number of outdoor stalls and indoor specialty boutiques that cater to refined gastronomic tastes.

On tenta sans succès de le faire fermer en 1968. Depuis 1971, il est interdit d'y vendre des animaux vivants tels que poulets, oies et lapins. Rénové en 1982, puis après l'incendie de l'hiver 2002, le marché Atwater demeure un populaire marché public qui comprend aujourd'hui des kiosques extérieurs et des boutiques spécialisées à l'intérieur, pour le plus grand régal des fins gourmets.

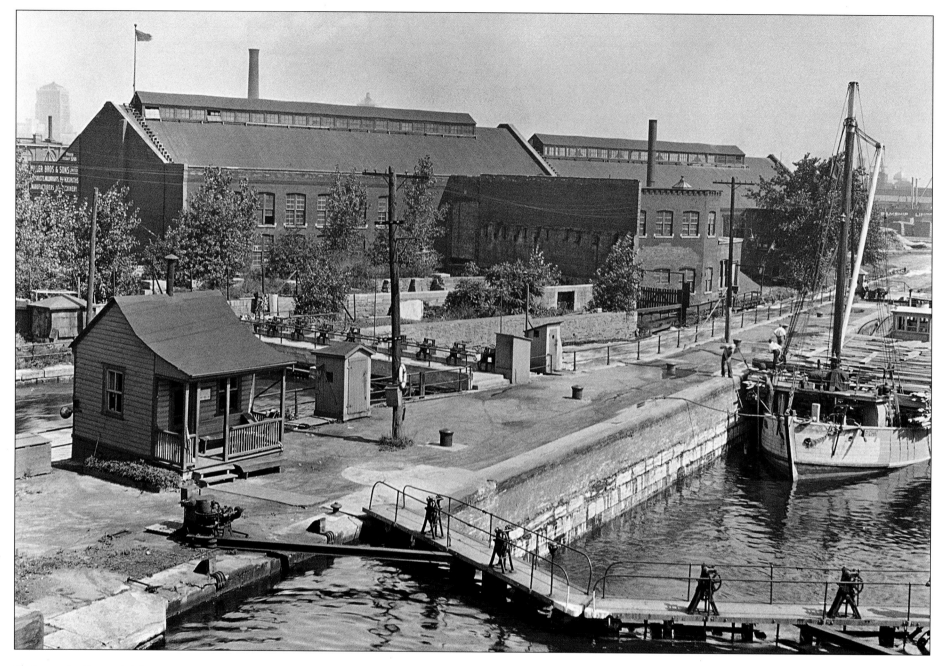

Built in 1825 by Irish laborers to bypass the rapids in the St. Lawrence River, the Lachine Canal has seven locks and stretches for almost fourteen kilometers between Old Montreal and Lake St. Louis. In its heyday it was known as the cradle of industrialization because major industries would set up shop along the waterway. With the opening of the St. Lawrence Seaway in 1959, the canal was considered obsolete and was closed to navigation in 1970.

Le canal Lachine a été construit en 1825 par des travailleurs irlandais pour contourner les rapides du fleuve Saint-Laurent. Il comporte sept écluses, comme celle qu'on voit sur cette photo, et s'étend sur 14 kilomètres entre le Vieux-Montréal et le lac Saint-Louis. Dans ses heures de gloire, le canal fut qualifié de berceau de l'industrialisation canadienne à cause des importantes industries installées le long de ses berges. Avec l'ouverture de la voie maritime du Saint-Laurent en 1959, le canal devint désuet et fut fermé à la navigation en 1970.

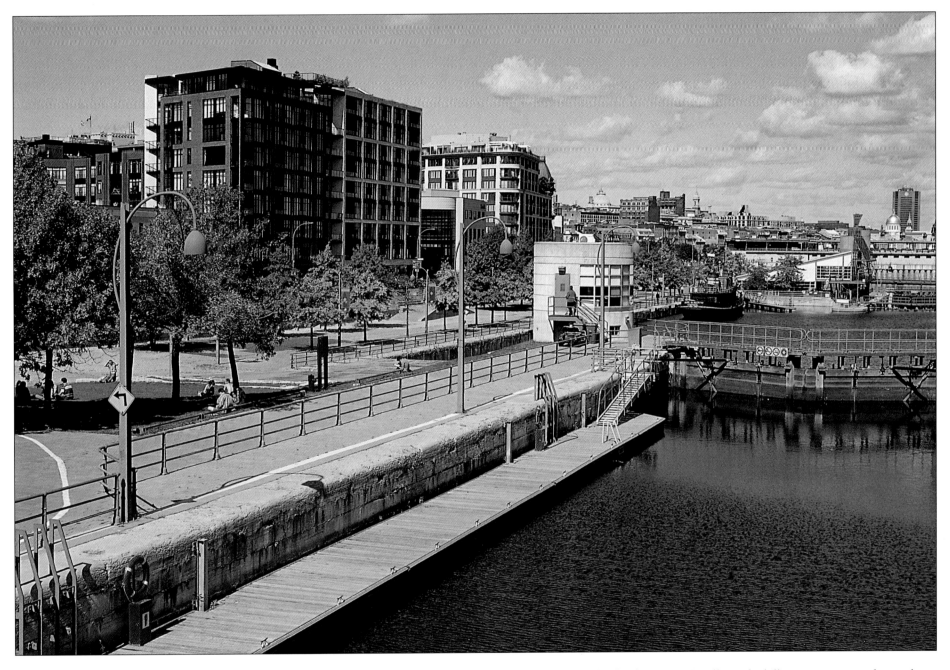

The federal government spent $100 million to restore the Lachine Canal and it reopened to watercraft in 2002. This photograph shows the locks at the downstream entrance with a new marina, new apartments built in old industrial buildings at the water's edge, bicycle paths along the canal, and restaurants galore. After years of neglect, the canal is now a major recreational facility.

Le gouvernement fédéral a dépensé 100 millions de dollars pour restaurer le canal Lachine et permettre de nouveau la navigation des petites embarcations en 2002. Cette photographie montre les écluses à l'entrée du canal, la nouvelle marina, des appartements construits dans d'anciens édifices industriels, les pistes cyclables le long des berges et de nombreux restaurants. Après avoir sombré dans l'oubli pendant plusieurs années, le canal est aujourd'hui un grand centre récréatif.

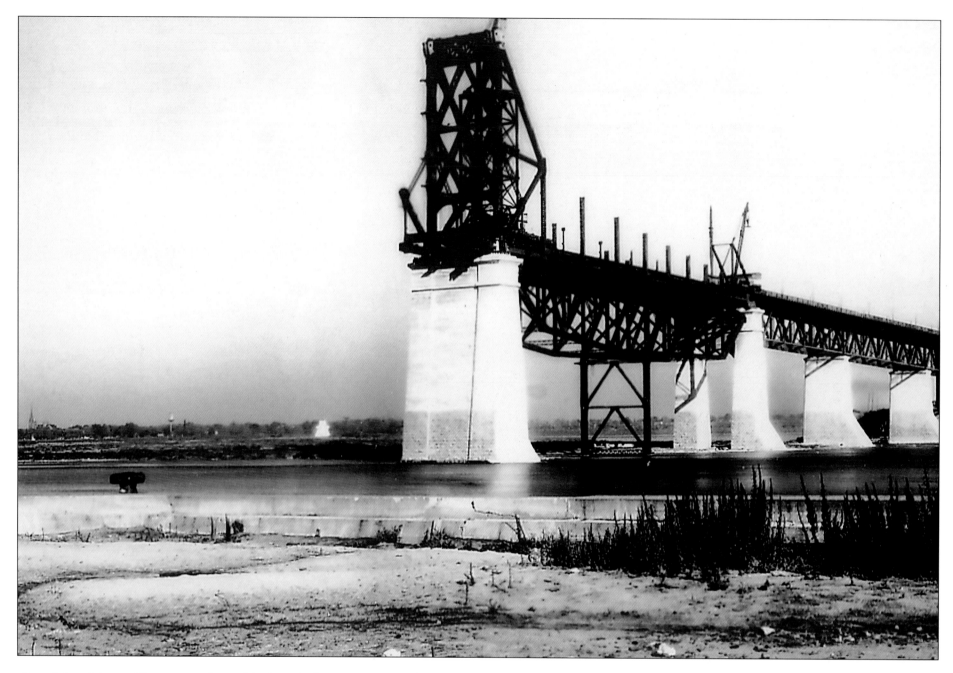

One of the of the world's great cantilevered bridges, the Jacques Cartier Bridge, seen here under construction in 1927, was built at a cost of $11 million and opened to traffic in 1930. Its distinctive silhouette looms thirty-five stories above the St. Lawrence River. About 33,267 tons of steel went into building it and four million rivets hold it together. The five-lane bridge is 3.5 kilometers long and links the Island of Montreal to the South Shore.

Le pont Jacques-Cartier, inauguré en 1930, est l'un des grands ponts suspendus en porte-à-faux. On le voit ici en 1927, pendant sa construction qui coûta 11 millions de dollars. Sa silhouette facilement reconnaissable s'élève à trente-cinq étages au-dessus du fleuve Saint-Laurent. Ce pont à cinq voies, qui comprend 33 267 tonnes d'acier et quatre millions de rivets, s'étend sur 3,5 kilomètres et relie Montréal à la Rive-Sud.

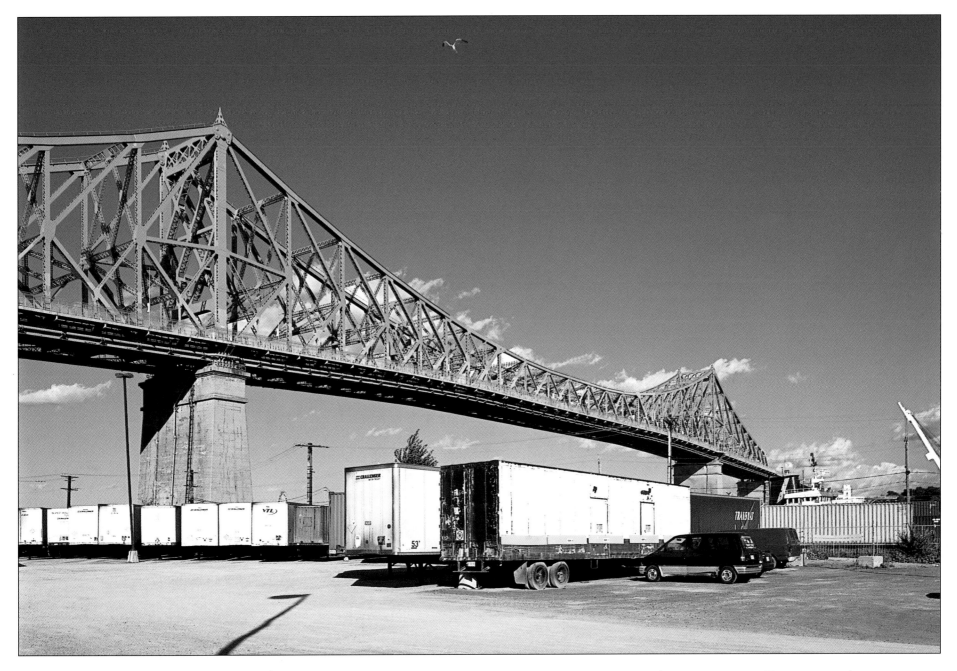

Originally three lanes wide, a fourth lane was added to the Jacques Cartier Bridge when it was redecked in 1956, and a fifth lane when the south end was rebuilt in 1959 to allow ships using the St. Lawrence Seaway to sail under it. Today, the bridge carries an estimated forty-four million vehicles each year. A persistent urban legend says the towers on the bridge are Eiffel Tower miniatures and a gift from France. This is not true; they are decorative finials that act as lightning rods.

Le pont Jacques-Cartier avait à l'origine trois voies. Une quatrième fut ajoutée lors d'une réfection effectuée en 1956, puis une cinquième en 1959, lorsqu'on reconstruisit la partie sud pour permettre aux bateaux utilisant la voie maritime du Saint-Laurent de passer sous le pont. Ce dernier est emprunté par près de quarante-quatre millions de véhicules chaque année. Une légende urbaine prétend que les tours qui ornent le pont sont des versions miniatures de la tour Eiffel, mais il s'agit plutôt de fleurons décoratifs qui servent de paratonnerres.

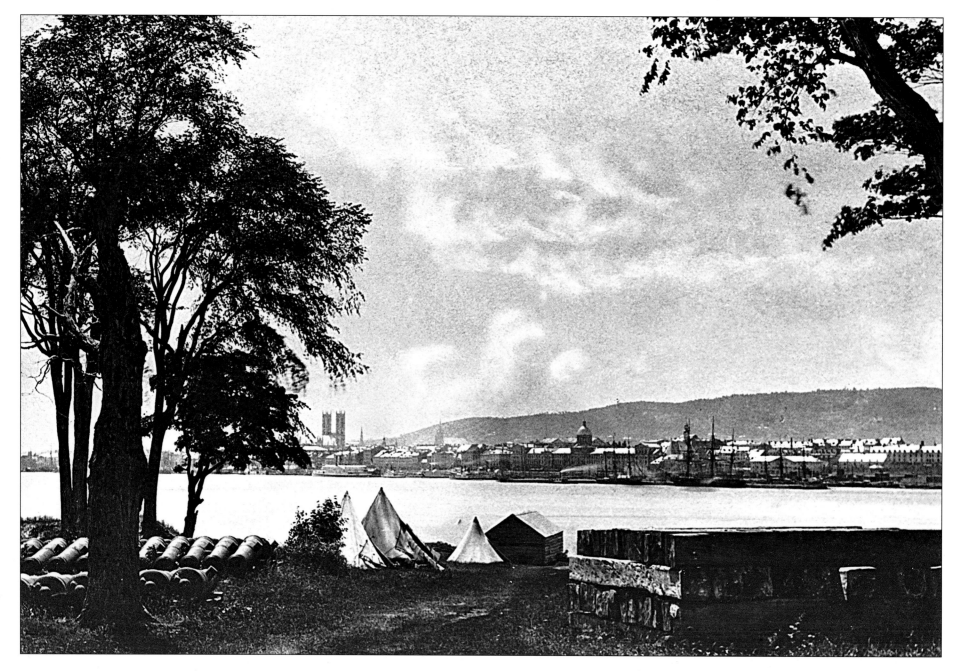

This view of Montreal from St. Helen's Island was for many years reserved for military personnel. Until 1870 the island was a British colonial military garrison and off limits to ordinary residents. A number of buildings on the horizon are familiar: the twin towers of Notre Dame, the silver dome of Bonsecours Market, and the spires of the Sailor's Chapel to the right of the photograph are still there.

Cette vue de Montréal, que l'on apercevait de l'île Sainte-Hélène, fut longtemps réservée au personnel militaire. Jusqu'en 1870, l'île était une garnison militaire coloniale britannique interdite aux résidents. On reconnaît plusieurs édifices à l'horizon : les tours jumelles de l'église Notre-Dame, le dôme du marché Bonsecours et les clochers de la chapelle des marins, à droite sur la photographie.

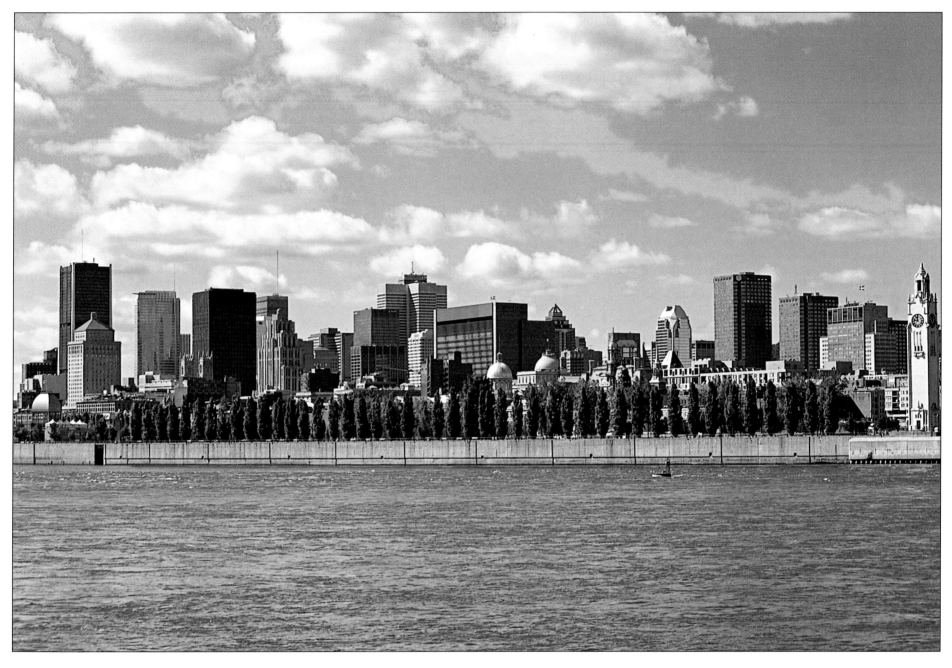

The ideal way to approach any island is by water, and Montreal is no exception. This contemporary view of the city from St. Helen's Island shows off the dramatic skyline to its best advantage. The towering skyscrapers of modern-day Montreal, North America's largest French-speaking city, rise in sharp contrast behind the now seemingly modest buildings of the historic Old City, or Ville-Marie, which are today barely visible in the foreground.

La meilleure façon d'aborder une île est par voie maritime, et il en va de même pour Montréal. Cette vue contemporaine de la ville, prise de l'île Sainte-Hélène, présente le panorama montréalais sous son meilleur angle. Les gratte-ciels modernes de Montréal, deuxième plus grande ville française d'Amérique du Nord, offrent un contraste avec les édifices à l'allure maintenant modeste et parfois même quasi invisible de l'ancienne ville, autrefois appelée Ville-Marie.